그림에
나를
담다

그림에 나를 담다

초판 1쇄 발행 2016년 12월 30일
초판 2쇄 발행 2017년 8월 5일

지은이 | 이광표
펴낸이 | 조미현

편집주간 | 김현림
책임편집 | 고혁
디자인 | 나윤영

펴낸곳 | (주)현암사
등록 | 1951년 12월 24일 · 제10-126호
주소 | 04029 서울시 마포구 동교로12안길 35
전화 | 365-5051 · 팩스 | 313-2729
전자우편 | editor@hyeonamsa.com
홈페이지 | www.hyeonamsa.com

ISBN 978-89-323-1834-9 03600

이 도서의 국립중앙도서관 출판예정도서목록(CIP)은 서지정보유통지원시스템(http://seoji.nl.go.kr)과
국가자료종합목록시스템(http://www.nl.go.kr/kolisnet)에서 이용하실 수 있습니다.
(CIP제어번호 CIP2016031418)

그림에 나를 담다

한국의 자화상 읽기

이광표 지음

현암사

머리말

오래전부터 나를 자극한 것은 〈윤두서尹斗緖 자화상〉(18세기 초)이었다. 조선 시대 최고의 초상화로 꼽히는 작품. 귀도 없고 목도 없이 탕건宕巾까지 잘라낸 채 화면 위에 둥둥 매달린 듯한 모습. 충격적이다. 충격이어서 더 매력적이다. 그렇게 알고 있었는데, 이 자화상에서 옷선과 귀가 발견되었다. 흥미로운 점은 옷선과 귀가 육안으로는 보이지 않고 과학 기기에 의존해야만 보인다는 사실이다. 대체 어찌된 일인가. 어느 편이 진정한 윤두서의 자화상인가.

나혜석羅蕙錫의 〈자화상〉도 그랬다. 1928년 프랑스 파리에서 그린 것이라고 하는데 새로운 세상을 향해 거침없이 나아가던 그 시절, 나혜석은 왜 그렇게 우울한 모습의 자화상을 그린 것일까. 이 모순을 어떻게 설명해야 하나. 게다가 자화상 속 얼굴은 나혜석의 실제 얼굴과 좀 다르다. 나혜석의 사인도 없다. 이것이 정말로 나혜석의 자화상이란 말인가. 진작眞作이 아닐 수 있다는 쪽으로 자꾸만 마음이 쏠렸다. 그런데 2015년 11월, 나혜석의 막내며느리가 이 자화상을 수원시에 기증했다는 소식이 전해졌다. 아, 후손이 소장하고 있었다면 그건 진품으로 봐야 한다. 그렇다면 나혜석 자화상의 미스터리를 좀 더 적극적으로 풀어야 할 필요가 생긴 것이다. 이 같은 상황 변화는 나에게 일종의 대반전大反轉이

었다.

자화상은 늘 흥미로운 탐구 대상이다. 자화상에 대해 깊이 있는 글을 쓰고 싶다는 생각이 든 것은 10여 년 전이었던 같다. 화가들은 왜 자신의 얼굴을 그리는지, 자신의 얼굴을 그린다는 것이 과연 무엇인지, 누군가의 자화상을 제3자의 시선으로 감상한다는 것은 어떤 의미가 있는지, 우리는 자화상을 그린 화가의 내면과 어떻게 만날 수 있는지. 이 같은 원론적인 궁금증부터 자화상 각각에 대한 개별적인 의문도 하나둘씩 늘어만 갔다. 자화상 속 얼굴은 정말로 백 퍼센트 그 화가의 얼굴인지, 거기 과장이나 왜곡은 없는지, 우리가 읽어내는 화가의 내면은 진정으로 그 화가의 내면인지, 자화상 화면 어딘가에 혹 화가가 숨겨놓은 비밀 코드는 없는지….

이 책은 우리 자화상에 관한 그동안의 탐구와 고민을 정리한 것이다. 조선 시대부터 일제 강점기를 거쳐 1950년대 초까지 이 땅의 화가들이 그려놓은 자화상을 논의 대상으로 삼았다. 자화상의 철학적·미학적 개념은 무엇인지(1부), 한국 자화상은 시대적으로 어떻게 변해왔고 그 특징은 무엇인지(2부), 한국 자화상을 어떤 관점에서 이해하고 해석할 것인지(3부), 한국 자화상의 명작에는 어떤 의미와 스토리가 담겨 있는지(4부)로 나누어 글을 전개했다.

자화상 연구의 궁극적인 목적은 화가의 내면을 읽어내는 것이라고 해도 과언이 아니다. 3부는 이 대목에 역점을 두고 정리한 내용이다. 자화상에서 화가의 내면을 설명하고자 할 때, 우리는 흔히 화가의 얼굴에 의존한다. 하지만 얼굴만으로 화가의 내면

심리를 읽어낸다는 것은 그리 쉬운 일이 아니다. "얼굴엔 그 사람의 삶이 담겨 있다"는 말에 지나치게 의존하다 보면 주관적인 오류를 범할 수 있다.

그래서 주목한 것이 자화상 속 배경과 소품이다. 화가가 자신의 얼굴을 그리면서 함께 표현한 배경과 소품에는 그것을 선택한 화가의 의도가 담기게 된다. 특히 소품의 경우, 사람들이 오랜 세월 사용해온 것이기에 시대적 의미와 상징이 축적되어 있기 마련이다. 따라서 자화상에도 그러한 의미와 상징이 일정 정도 반영되지 않을 수 없다. 배경과 소품을 통해 작가의 의도와 내면을 읽어내는 것은 얼굴에만 의존하는 것보다 훨씬 더 객관적이라고 생각한다. 이 같은 전제 아래, 자화상의 배경과 소품이 시대적으로 어떻게 변해왔고 어떤 특징을 지녔는지를 살폈다. 대표작들의 경우, 흥미롭게도 한 화면에 등장한 배경이나 소품이 서로 이질적·모순적이라는 사실을 확인했다.

시선과 눈빛에 대해서도 다뤄보았다. 윤두서, 나혜석, 이쾌대李快大, 이인성李仁星의 눈…. 그들의 시선은 때론 당당한 듯하지만 실은 우울함이 감춰져 있다. 세상과 맞서면서도 한편으로는 좌절해야 하는 예술가의 운명 같은 것이라고 해야 할까. 배경과 소품, 시선과 눈빛은 한국의 자화상을 이해하는 데 중요한 관점이 될 것으로 감히 기대해본다.

4부는 한국 자화상의 명작 8점을 깊이 있게 감상해보는 자리다. 〈윤두서 자화상〉, 나혜석의 〈자화상〉을 비롯해 모순 화법畫法으로 자신의 속마음을 절묘하게 드러낸 강세황姜世晃의 〈자화상〉, 무관 출신 인물화가로서의 자의식을 보여준 채용신蔡龍臣의 〈자화

상〉, 한국 최초 서양화가의 고뇌가 담긴 고희동高義東의 〈자화상〉, 해방 공간에서 미술의 현실 참여를 당당히 선언한 이쾌대의 〈자화상〉, 한 시대를 풍미한 천재 화가의 비극적 운명을 예시한 이인성의 〈자화상〉, 탈속의 경지로 전쟁의 참화를 극복하고자 했던 장욱진張旭鎭의 〈자화상〉. 모두 한국 미술사에 길이 남는 자화상 명작들이다. 이들은 하나같이 과감하고 파격적이다. 긴장감과 생동감이 넘친다. 그래서 보는 이로 하여금 입체적이고 다양한 해석을 가능하게 한다. 좋은 작품은 하나의 의미로 고정되지 않는다는 사실을 그대로 보여준다.

요즘 '셀카'를 찍는 사람들이 많다. 사람들은 열심히 자신의 얼굴을 찍어 스마트폰에 저장한다. 곧이어 마음에 들지 않는 얼굴을 골라 삭제해버린다. 그리곤 또다시 얼굴을 찍는다. 사람들은 왜 그렇게 부지런히 찍고 부지런히 지우는 것일까. 화면에 찍힌 얼굴이 마음에 들지 않아서인 경우가 대부분일 것이다. 그럼, 마음에 들지 않는다는 것은 무언가. 이를 두고 흔히 "나의 실제 얼굴과 카메라에 찍힌 얼굴이 다르기 때문"이라고 말한다. 하지만 이는 진실이 아니다. 정확히 말하면, 내가 원하는 모습대로 내 얼굴이 찍히지 않았기 때문일 것이다. 그래서 지우고 또 찍는 것이다. 나의 실제 얼굴 모습이 아니라 내가 이상적으로 생각하는 그 얼굴 모습으로 찍히길 기대하면서, 지우고 또 지우는 것이다. 그건 다름 아닌 자의식의 발로이다. 이를 철학적으로 해석해보면 셀카를 찍는 것은 나의 이상형을 실현하고 싶은 욕망이고, 지우는 것은 성찰의 과정이다. 자화상을 그리는 것도 이와 흡사하지 않을까. 지금의 나를 그리기도 하지만 내가 생각하는 나의 이상적 이

미지를 그리는 것은 아닐까.

그런데 솔직히 말하면 아직도 잘 모르겠다. 작품을 감상하고 관련 논문과 책을 읽고 생각을 정리할수록 궁금증은 더 커져갔고 모르는 것들이 계속 나타났다. 이게 글을 쓰는 과정에서 가장 큰 어려움이었다. 하나의 자화상에 대해 이렇다 저렇다 결론을 내린다는 것이 다소 두려운 일이기도 했다. 하지만 역설적으로 자화상 연구의 매력이라는 점도 부인할 수 없었다.

우리의 자화상 연구는 의외로 많지 않다. 일부 개별 자화상에 대한 연구는 있지만 자화상의 흐름이나 시대적 의미 등을 종합적으로 고찰한 연구는 거의 없다. 이 책이 조금이나마 도움이 되었으면 한다. 그럼에도 조심스럽기는 여전하다. 배경과 소품이라는 관점으로 자화상을 객관적·입체적으로 분석하고자 했으나, 여전히 주관의 함정에 빠져 있는 건 아닌지.

〈윤두서 자화상〉에 대한 호기심을 지속적으로 자극해준 국립중앙박물관의 보존과학자 천주현, 박학수 선생께 감사의 말씀 올린다. 두 분은 오랜 시간에 걸쳐 조언을 해주었고 과학자의 통찰로 많은 것을 깨쳐주었다. 한국 회화사 지식이 부족한 내가 감히 자화상에 도전할 수 있었던 것은 참고 문헌과 미주에 나오는 글을 쓴 여러 선학들 덕분이었다. 이 책은 사실 3년 전쯤 나왔어야 했다. 출간이 늦어진 것은 나의 부족함과 게으름 탓이다. 넉넉한 마음으로 기다리고 격려해준 현암사에 깊이 감사드린다.

2016년 12월
이광표

차례

✂

✕

1
부

자
화
상
과
의

만
남

✕

1 나는 왜 나를 그리는가

윤동주와
자화상

산모퉁이를 돌아 논가 외딴 우물을 홀로 찾아가선 가만히 들여다봅니다.

우물 속에는 달이 밝고 구름이 흐르고 하늘이 펼치고 파아란 바람이 불고 가을이 있습니다.

그리고 한 사나이가 있습니다.
어쩐지 그 사나이가 미워져 돌아갑니다.

돌아가다 생각하니 그 사나이가 가엾어집니다.
도로 가 들여다보니 사나이는 그대로 있습니다.

다시 그 사나이가 미워져 돌아갑니다.
돌아가다 생각하니 그 사나이가 그리워집니다.

우물 속에는 달이 밝고 구름이 흐르고 하늘이 펼치고 파아란
바람이 불고 가을이 있고 추억追憶처럼 사나이가 있습니다.

우리가 가장 좋아하는 시인 가운데 한 명인 윤동주尹東柱(1917~
1945)의 대표작 「자화상自畫像」이다. 윤동주의 시가 대개 그러하듯
우리는 이 시에서 식민지 시대 청년 윤동주의 투명한 영혼을 만
날 수 있다. 그 투명함은 그의 고뇌를 그대로 보여준다. 윤동주에
게 고뇌의 요체는 부끄러움이었다.

2016년 이준익 감독의 영화 〈동주〉가 화제였다. 이 영화는 청
년 윤동주를 우리에게 다시 불러냈다. 그 영화를 보면서 시종 머
리를 떠나지 않은 것은 문학의 존재 의미였다. 윤동주에게 문학
은 부끄러움이었다. 식민지 청년은 늘 자신의 선택을 부끄러워했
다. 기독교적 윤리관 때문이었을까, 시대 상황 탓이었을까. 아니
면 타고난 천성이 그랬던 것일까. 영화에서 윤동주는 '몽규는 늘

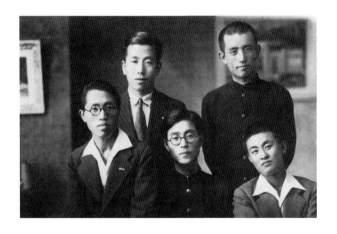

일본 유학 첫해인 1942년, 여름방학을 맞아 귀향한 윤동주와 송몽규.
위 줄 오른쪽이 윤동주, 아래 줄 가운데가 송몽규.

나보다 한 발짝 앞서간다'고 생각한다. 부끄러움이었다. 부끄러웠기에 윤동주는 고뇌해야 했다. 고뇌와 갈등으로 시를 썼건만, 너무 쉽게 시가 쓰인 것만 같아 또 부끄러웠고 그래서 시를 발표할 생각조차 하지 못했다. 우리가 사랑하는 윤동주의 시편 대부분은 후쿠오카 형무소에서 비극적으로 삶을 마감하고 3년이 지나 발간된 시집에 들어 있는 것들이다.

그런데 고뇌하고 갈등했기에 윤동주는 더 문학적이었고 더 시인일 수 있었다. 그가 사촌 송몽규宋夢奎(1917~1945)처럼 현실 참여석이었다면 그의 문학은 오히려 문학적이지 않았을 것이다. 사실, 좋은 문학작품엔 갈등과 고뇌가 있다. 개인적이든 사회적이든 갈등과 고뇌가 있어야 여운이 깊어진다. 윤동주의 부끄러움과 고뇌는 송몽규의 현실 참여보다 더 문학적이다.

「자화상」, 「아우의 인상화」, 「십자가」, 「별 헤는 밤」, 「쉽게 쓰

서울 종로구 청운동 윤동주문학관과 윤동주 시인의 언덕

여진 시」…. 시편 곳곳엔 윤동주의 부끄러움이 살짝살짝 웅크리고 있다. 시들은 모두 윤동주의 일기나 마찬가지였다. 누군가에게 보여주고 인정받고 싶어 하는 시가 아니라, 자신을 끝없이 성찰하고 고백하는 일기 같은 시. 그렇기에 윤동주의 부끄러움과 고뇌가 투명하게 시로 옮겨갈 수 있었다.

윤동주의 「자화상」은 부끄러움이다. 투명하고 아름답다. 그런데 이 시를 잘 읽어보면 회화적繪畫的이다. 사나이의 몸짓이, 윤동주의 얼굴이 마을 풍경과 시대적 상황과 어우러지면서 하나의 그림으로 다가온다. 시인 윤동주는 이렇게 자신의 내면을 탐구했다. 자화상은 스스로 자신의 내면을 들여다보고 또 남들에게 드러내 보인다. 그것이 시든, 그림이든 마찬가지다. 그래서 자화상은 늘 호기심의 대상이 된다.

미켈란젤로와
자화상

자화상를 논하면서 빼놓을 수 없는 것이 있다. 바로 미켈란젤로 Michelangelo(1475~1564)의 자화상이다. 미켈란젤로가 자화상을 그렸다는 말에 의아해할 사람이 많겠지만 미켈란젤로도 자화상을 그렸다.

로마 바티칸에 있는 시스티나 성당의 내부 벽면에는 미켈란젤로의 걸작 〈최후의 심판〉(1536~1541년)이 그려져 있다. 이 그림 한가운데에 예수 그리스도가 등장한다. 예수 바로 아래 오른편에

있는 사람은 12사도의 한 명인 바르톨로메오Bartholomaeus다. 산 채로 살가죽을 벗겨내는 형벌을 받고 순교했다는 인물. 그림 속에서 그는 왼손에 벗겨진 살가죽을, 오른손에 살가죽을 벗겨내는 데 사용한 칼을 들고 있다.

그런데 바르톨로메오가 들고 있는 살가죽의 얼굴은 다름 아닌 미켈란젤로의 얼굴이다. 미켈란젤로는 바르톨로메오 살가죽을 그리면서 그 얼굴은 자신의 얼굴로 처리한 것이다.

그림 속에서, 수많은 인간 군상은 하나같이 고통과 공포로 떨고 있다. 예수의 재림再臨 앞에서 최후의 심판을 기다리고 있기 때문이다. 그림을 그린 미켈란젤로 역시 인간이다. 특히 말년에 이르며 신과 구원의 문제로 고뇌했던 미켈란젤로는 삶과 예술의 의미와 가치를 깊이 성찰하게 되었고, 그에 대한 고해성사의 마음으로 살가죽에 자신의 얼굴을 대입했을 것이다.

그 가죽은 축 늘어져 있다. 심판을 기다리고 있는 껍질의 인간이다. 끔찍하다. 속은 다 어디로 가고 이제 한낱 가죽으로 남은 인간. 허물뿐이다. 그 가죽은 바로 미켈란젤로다. 삶이 무엇이고 예술이 무엇이며 진정한 가치는 무엇인지. 그 고뇌와 성찰이 얼굴로 나타난 것이다. 이보다 더 진술한 자화상, 자학에 가까운 지독한 자기 성찰의 자화상이 또 어디 있을까. 화가이기에 앞서 종교적 인간으로서의 참회가 아닐 수 없다.

본질과 허물, 영혼과 육체의 관계를 생각하게 한다. 미켈란젤로에게 삶은 그저 공허한 허물뿐이었을까. 성스러운 종교 앞에서 화가로서의 자신의 삶은 한낱 위선적인 허물에 불과했던 것인가. 인간 삶이 그런 것인가. 역설적으로 보면, 예술가로서의 자의식

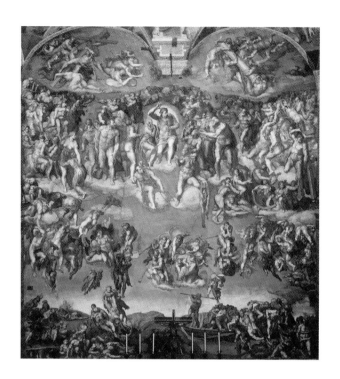

미켈란젤로, 〈최후의 심판〉,
1536~1541년

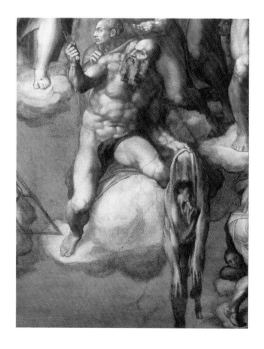

〈최후의 심판〉 중
미켈란젤로의 자화상 부분

일 것이다. 예술가로서의 순교적인 삶을 돌아본 것이다.

"그러므로 미켈란젤로의 자화상이 자기 직시와 자기 성찰의 표현이라면, 이 자기 성찰이란 삶의 진실을 위한 성찰이고, 그 진실을 감당하기 위해 수난도 불사不辭하겠다는 의지다. 이 의지의 표현으로 그는 자기가 껍질로 내걸리는 수모도 견딘다. 자기를 실체로서가 아니라 껍데기로 그림으로써 그는 자신의 현재적 위치 – 예술적 실존의 굴욕과 자부를 동시에 드러낸 것이다"라는 지적은 매우 적절하다.[1] 굴욕과 자부. 그건 분명 모순이지만 매력적인 역설이기도 하다. 이는 예술가이기에 가능한 일이었고 그것이 곧 자화상의 역설이자 매력이다.

나를 그리는
까닭

예술가로서의 내면과 본질을 탐구하고 그 탐구의 결과를 작품으로 표현하려는 것은 화가들의 공통된 욕망이다. 다양한 회화 장르 가운데 이 같은 면모를 가장 잘 보여주는 것으로 자화상을 꼽을 수 있다. 자화상은 화가 자신의 외양적인 모습을 전하기 위한 수단이자 화가의 내면을 표현하는 방식의 하나다.

화가들은 일반적으로 자신을 기념하거나 자신의 모습을 후대에 전하기 위한 실용적實用的 동기, 자신을 모델로 삼아 그림 훈련의 방편으로 삼고자 하는 기술적技術的 동기, 그리고 자신을 확인하고 자신의 존재를 탐구하기 위한 자기심리적自己心理的 동기 등

에 의해 자화상을 제작한다.[2]

여기서 우리가 주목하는 것은 자기심리적 동기다. 사실 우리가 관심을 갖고 기억하고 감상하는 자화상은 대부분 동서고금을 막론하고 이 범주에 포함된다. 화가들은 자기 탐색, 정체성 규명의 한 방편으로 자화상을 제작하고 그 작업을 통해 자기 존재를 확인한다. 100여 점의 자화상을 통해 자신의 삶과 본질을 진솔하게 표현한 렘브란트Rembrandt(1606~1669), 40여 점의 자화상을 통해 창작의 고뇌와 갈등 그리고 예술가로서의 자기 탐구를 보여준 빈센트 반 고흐Vincent van Gogh(1853~1890)가 대표적인 경우다. 에곤 실레Egon Schiele(1890~1918)는 수많은 자화상을 통해 삶과 죽음, 희망과 좌절, 가난과 풍요를 다채롭게 드러내고자 했다.

자기심리적 동기는 화가 개인의 사적私的인 동기뿐만 아니라 사회적·역사적 존재로서의 동기도 포함한다. "근대 이후 화가들이 미술가의 사회적 지위를 확인하기 위해 자화상을 그렸다"는 마누엘 가서Manuel Gasser의 지적도 넓은 의미에서 보면 자기심리적 동기에 포함된다고 할 수 있다.[3]

자화상은 개인의 내면뿐만 아니라 자신이 살았던 시대 상황과 그것에 대응해나갔던 삶의 방식이나 역사의식, 사회의식도 함께 표현한다. 그렇기 때문에 다른 미술 장르보다 더욱 복합적인 의미를 내포한다. 이런 점은 자화상만의 독특한 특징이며 이로 인해 자화상은 미술사의 흥미로운 연구 대상이 되어왔다.

화가들은 자화상을 통해 자신의 의식 세계를 독특하고 개성적인 표현 방식, 또는 주관적이거나 상징적인 표현 방식으로 표출한다. 자신의 외모를 거울에 비춘 듯 있는 그대로 묘사하기도 하

고, 여러 인물과 함께 표현하기도 하며, 자신의 현재 모습을 변형하거나 아예 다른 인물로 분장해 등장시키기도 한다. 상징적인 매개물을 이용해 자신의 내면을 드러내기도 하고, 타인에게 비춰지기를 바라는 모습으로 자신을 표현하기도 한다.[4] 이렇게 다양한 방식으로 자화상을 표현하는 것은 화가 자신의 내면을 좀 더 효과적으로 드러내기 위한 고뇌의 결과라고 할 수 있다. 자화상은 특정한 인물을 그리는 초상화의 일종이지만 이 같은 특성으로 인해 일반적인 초상화와는 다른 범주에 속한다.

렘브란트, 〈자화상〉, 1640년

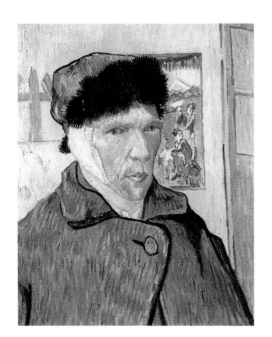

빈센트 반 고흐,
〈귀에 붕대를 감은 자화상〉, 1889년

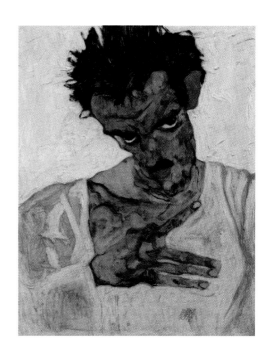

에곤 실레, 〈고개를 숙인 자화상〉, 1912년

19세기 중반, 사진이 등장하기 전까지 거울은 자화상 제작에서 필수적인 도구였다. 동서양을 막론하고 대부분의 화가들은 거울에 비친 자신의 모습을 보면서 자화상을 그렸다. 고려 말 공민왕恭愍王(1330~1374)이 거울에 비친 자신의 모습을 그렸다고 하는 기록이나 거울을 보고 자화상을 제작하는 모습을 묘사한 서양의 그림이 이 같은 사실을 잘 말해준다. 이러한 작품으로는 보카치오Giovanni Boccaccio(1313~1375)의 『유명한 여자들De Mulieribus Claris』 프랑스어판에 수록된 〈자화상을 그리는 마르치아〉(1403년경), 요하네스 굼푸Johannes Gumpp(1626~?)의 〈자화상〉(1646년) 등을 들 수 있다.

사진의 등장은 화가들의 자화상 제작에 커다란 전기가 되었다. 사진을 보고 자신의 모습을 그릴 수 있게 되어 정밀 묘사가 가능해졌을 뿐만 아니라 거울을 보고 그릴 때에 비해 자세의 표현과 시선 처리가 훨씬 자유로워졌기 때문이다. 이로써 화가 자신의 작화作畵 의도를 좀 더 효과적으로 구현할 수 있게 되었다.[5]

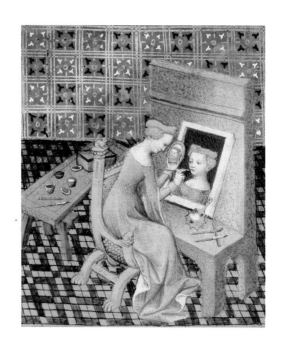

작자 미상,
〈자화상을 그리는 마르치아〉,
1403년경

요하네스 굼푸, 〈자화상〉, 1646년

2 화가와 자의식

자화상이 탄생하기 위해서는 화가의 자아의식과 화가라는 직업
에 대한 사회적 인식이 확립되어 있어야 한다.[6] 유럽에서 15, 16
세기 들어 화가의 자화상이 본격적으로 등장한 것이나 한국, 중
국, 일본 등의 동아시아에서 18세기 전후에 진정한 의미의 자화
상이 제작되기 시작한 것도 미술가의 사회적 위상이 격상되었기
때문이다.

　자화상의 의미를 본격적으로 그리고 제대로 보여준 화가를 꼽
으라면 독일의 알브레히트 뒤러Albrecht Dürer(1471~1528)를 들 수
있다. 뒤러는 13세 때부터 자화상을 여러 점 그렸다. 이 가운데 가
장 유명한 작품은 그가 30세에 그린 〈자화상〉(1500년)이다. 뒤러
는 예수의 이미지로 자신의 모습을 그렸다. 화가의 역할이 예수
만큼 중요하고 능력이 있다는 점을 말하고 싶었던 것이다. 화가
로서의 자의식은 오만하다고 할 정도로 화면 가득하다. 우리가
보아온 많은 자화상과 초상화들이 측면상인데, 뒤러는 1500년임
에도 당당하게 정면으로 그렸다. 화가로서의 자신감의 발로이다.

　화가들이 자화상을 그리는 데 우선 중요한 것은 자의식이다.
자신을 그림으로 표현한다는 것은 그 자체로 특별한 감정이나 의
식이 없으면 불가능한 일이다. 그것이 단순 스케치이든, 정색을

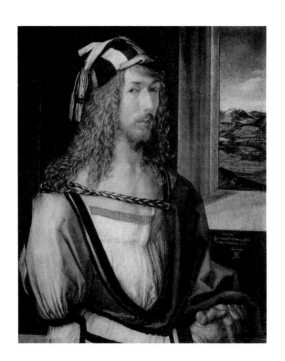

알브레히트 뒤러, 〈자화상〉, 1498년

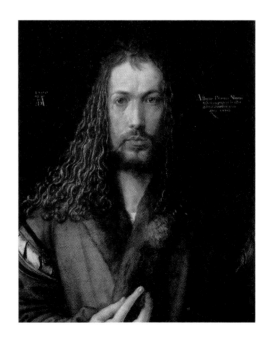

알브레히트 뒤러, 〈자화상〉, 1500년

하고 그린 것이든 정도의 차이는 있을지언정 그림을 그리고 스케치를 하는 동안엔 나를 응시하고 성찰하는 것이다.

그런데 그 성찰의 의식은 매우 다양하고 그 층위도 다르다. 자신의 심리적·사회적 성향이나 경험, 주변의 여건이나 시대 상황에 따라 모두 다르게 나타난다. 이는 매우 자연스럽고 당연한 일이다. 자화상에는 냉정하고 객관적인 자아 응시도 있지만 콤플렉스나 히스테리도 있고 과도한 나르시시즘도 있다. 화가들에게 캔버스는 자신의 의식과 정서의 활동무대라고 할 수 있다. "자화상의 경우는 자신을 기호화하고 텍스트화하려는 자기중독증이 더욱 심하다"는 견해도 이런 맥락에서 나온 것이다.[7] 이는 어쩌면 너무나 당연한 일이다. 자화상을 그리면서 어떻게 완전히 자기 자신을 객관적으로 표현할 수 있단 말인가. 게다가 콤플렉스와 자아도취는 어쩌면 인간의 운명적 속성이 아닌가. 예술가들이 자

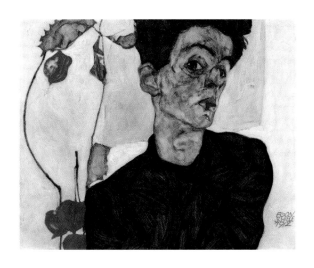

에곤 실레, 〈꽈리열매가 있는 자화상〉, 1912년

신을 그리는 데 이를 더 극대화할 수 있다는 점은 익히 수긍이 간다. 그럼에도 자화상에서의 지나친 나르시시즘은 그리 건강하지는 않다. 100점이 넘는 에곤 실레의 자화상을 보면, 자의식의 정도가 심해 나르시시즘에 깊게 침윤되었음을 느낄 수 있다.

병적인 나르시시즘이나 콤플렉스를 넘어서는 달관의 자화상도 있다. 19세기 일본의 대표 화가였던 사토 잇사이佐藤一齋(1772~1859)의 경우가 그렇다. 사토 잇사이는 에도江戶 시대 말기에 거유巨儒로 이름을 날렸고 근대기 일본의 대표 화가 와타나베 가잔渡邊華山(1793~1841)의 스승이기도 했다. 사토 잇사이는 50세 때부터 세상을 뜨던 88세까지 거의 10년 주기로 초상화와 자화상을 남겼다. 제자들이 스승인 사토 잇사이의 〈50세 상像〉, 〈61세 상〉, 〈70세 상〉, 〈80세 상〉, 〈88세 상〉을 그렸고, 사토 잇사이는 세상을 떠나기 직전인 1858, 1859년 무렵에 스스로 〈자화상〉을 그렸다. 이 작품들은 그림으로 보는 사토 잇사이 연대기라고 할 수 있어 각별한 의미를 지닌다. 특히 와타나베 가잔의 〈사토 잇사이 50세 상〉은 서양화의 음영법을 넣어 스승의 모습을 사실적으로 묘사했을 뿐만 아니라 그 정신까지 담아낸 수작으로 평가받는다.[8]

사토 잇사이가 50세부터 80세까지는 제자들에게 자신의 얼굴을 그리도록 했지만 세상을 떠나기 직전엔 자신이 직접 얼굴을 그렸다는 점에서 그의 〈자화상〉은 화가의 내면이 잘 드러난 작품으로 볼 수 있다. 이 작품은 표현 방식에서도 그의 제자들이 그린 초상화와 확연하게 구분된다. 제자들의 작품은 스승의 초상화라는 부담감 때문인지 모두 필선과 채색이 정교하고 눈빛이 예리

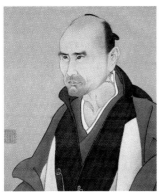

와타나베 가잔, 〈50세 상〉, 1821년

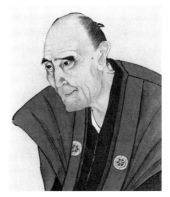

나이토 우젠, 〈61세 상〉, 1832년

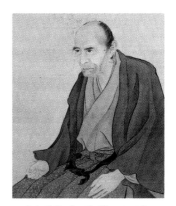

쓰바키 진잔, 〈70세 상〉, 1841년

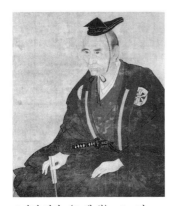

쓰바키 진잔, 〈80세 상〉, 1851년

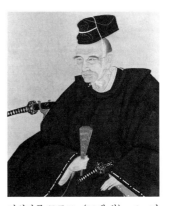

이시마루 모로조, 〈88세 상〉, 1859년

사토 잇사이의 초상화

하다. 하지만 사토 잇사이가 스스로 그린 〈자화상〉은 노화가老畵家의 달관의 경지를 보여주듯, 비교적 간략하면서도 이어졌다 끊어지는 필선을 시원하게 구사했다. 채색도 대범하며 눈빛도 훨씬 여유 있어 보인다. 88년을 살아온 노화가가 말년에 자신의 인생을 돌아보고 세상을 관조하는 듯한 내면세계를 표현한 것이다.

렘브란트의 경우, 세월이 흘러 나이가 들어감에 따라 자신의 내면을 그에 걸맞게 그려냈다. 나이가 들어서 그린 작품들은 화가로 출세하고 잘나가던 시절의 과시욕 단계를 넘어 인생에 대한

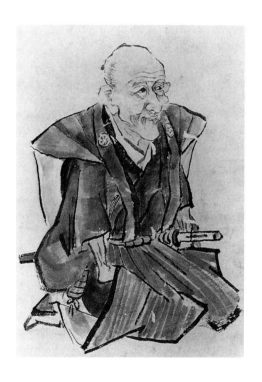

사토 잇사이, 〈자화상〉, 1858~1859년

성찰의 측면을 담아낸 것이다. 바람직한 자화상의 전개라고 볼
수 있다.

3 그려진 나, 그린 나

프랑스의 해석학자 폴 리쾨르Paul Ricœur(1913~2005)는 「렘브란트
자화상에 관하여Sur un autoportrait de Rembrandt」(1987년)란 글을 남겼
다. 이 글에서 리쾨르는 이 같은 질문을 던진다.

> 자화상을 그린 사람과 자화상 속에 그려진(재현된) 사람이
> 과연 동일한 것인가? 렘브란트 자화상에 등장한 얼굴과 화가
> 의 얼굴이 동일하다고 말할 수 있는 근거는 무엇인가?[9]

자화상 속의 얼굴과 그린 사람의 얼굴이 동일하지 않다니, 이
게 무슨 질문인가. 리쾨르는 자화상에 등장하는 얼굴과 그것을
그린 화가의 얼굴 사이의 동일성을 그리 신뢰하지 않은 것이다.
우리는 대체로 두 얼굴이 동일하다고 생각해왔던 것 아닌가. 그
런데 리쾨르는 그 통념을 여지없이 무너뜨렸다.

그렇다. 리쾨르의 말을 들어보니, 자화상을 그린 사람의 얼굴
과 자화상으로 그려진 얼굴이 동일하다는 근거는 과연 어디에 있
는지 의문을 가져야 할 법하다. 곰곰 생각해보니 흥미로운 질문
이 아닐 수 없다. 아니 흥미의 차원을 넘어 자화상의 본질을 고민
하게 하는 의미심장한 질문이다.

조선 시대의 대표적인 자화상으로 꼽히는 〈윤두서 자화상〉. 그 얼굴은 정말로 윤두서의 얼굴인가. 윤두서의 낙관도 없는 윤두서의 자화상. 자화상 속의 얼굴이 윤두서의 얼굴이라는 물증이 과연 있는 것인가. 물론, 이 그림은 윤두서가 그린 자화상이 맞다. 이 그림은 해남 윤씨 문중에서 대대로 가전家傳되어온 그림이다. 여기에 의문을 제기하는 사람은 없다.

하지만 〈윤두서 자화상〉 속의 얼굴은 18세기 초 그림을 그릴 당시, 바로 그 순간의 윤두서 얼굴과 백 퍼센트 똑같은 것인가. 과장되거나 왜곡된 부분은 없는가. 사진도 없던 그 시절, 윤두서는 어떻게 자신의 얼굴을 똑같이 기억해 그렸던 것일까. 거울을 보고 그렸는가, 남이 그린 자신의 초상화를 보고 그린 것인가. 윤두서는 자신의 얼굴을 화면에 옮겨놓을 때, 어떤 기억에 의존한 것일까.

리쾨르의 질문은 바로 여기에 해당한다. 사진이 등장하기 이전, 화가든 보통 사람이든 거울을 통해 자신의 얼굴을 인식했다. 그렇다면 거울을 보면서 거울에 비친 모습과 똑같이 자신의 얼굴을 그렸던 것일까. 아니면 거울을 통해 기억한 자신의 얼굴을 그렸던 것일까. 그것도 아니라면 거울을 통해 받아들인 자신의 이미지를 그렸던 것일까.

거울 속에 비친 얼굴을 보면서, 사진 속의 얼굴을 보면서 자신의 얼굴을 똑같이 그렸다면 그것은 두 얼굴이 동일하다고 할 것이다. 이와 달리, 머릿속에 기억된 이미지를 그린 것이라면 동일하다고 말할 수는 없을 것이다. 이미지를 그린다고 해도 물론 형태상으로 실물의 얼굴과 거의 흡사하겠지만 그래도 두 얼굴이 백

퍼센트 동일하다고 단언할 수는 없다. 그리는 사람이 머릿속에 두고 있는 이미지가 자신의 희망이나 의도에 따라 변형될 수 있기 때문이다.

여기서 리쾨르는 중요한 해석을 내놓는다. 렘브란트는 백 퍼센트 동일한 얼굴 모습이 아니라 머리에 남아 있고 그래서 기억해낸 이미지를 통해 자신의 얼굴을 그렸다는 설명이다. 렘브란트의 〈자화상〉은 거울 속의 자신의 이미지를 화폭 속에서 재창조하고 해석한 것이다. 이미지를 기억하고 불러내 화폭 속에 재현하

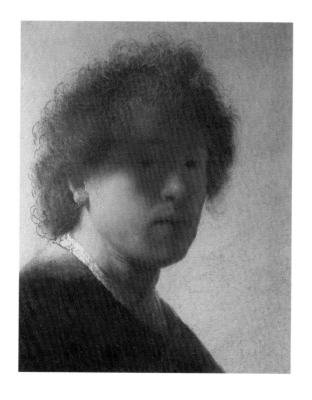

렘브란트, 〈자화상〉, 1628년

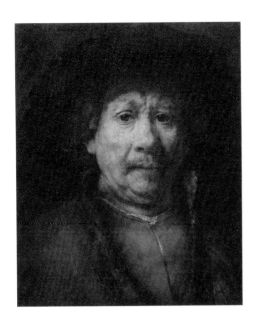

렘브란트, 〈자화상〉, 1655년경

렘브란트, 〈자화상〉, 1669년

자화상과의
만남

는 과정은 왜곡이 아니라 자기 점검이다. 자화상은 그래서 성찰의 결과물이라는 말이다.[10]

자신의 현재 이미지(또는 현재까지의 이미지)를 돌아보며 성찰하고 동시에 자신의 미래 이미지를 재창조하는 것 아닐까. 그렇다면 미래 자신이 되고 싶어 하는 자신의 희망 이미지를 반영하는 것일지도 모른다. 그렇다면 지금이 아니고 미래일 수도 있다. 현재 모습이 아니라는 해석이 가능한 것이다.

리쾨르의 이 질문은 자화상에 대해 많은 것을 생각하게 한다. 많은 사람들을 매료시키는 회화 장르의 하나인 자화상을 과연 어떻게 이해하고 해석하고 감상해야 할 것인지 말이다. 화면 속에 그려진 얼굴과 그린 사람의 실제 얼굴의 간극. 그 간극을 확인하고 그 간극을 메꾸어나가는 것이 자화상을 이해하고 감상하는 과정인 셈이다. 아무런 의도가 개입되지 않은 그저 형태만 묘사한 것인지, 아니면 거기에 어떠한 의도를 함께 표현한 것인지. 그것이 바로 작가의 내면이다.

자화상을 그리는 화가는 과연 누구를 그리는 것일까. 정말로 자신의 모습인가. 제3자의 눈에 비친 모습, 그러니까 거울에 비친 모습 그대로 그리는 것인가. 아니면 자신이 생각하는 자신의 이미지를 그리는 것일까. 자화상을 이해한다는 것은 어렵고 철학적이다. 그래서 더 매력적이다.

✳

2부

한국 자화상의 흐름

✳

1 한국의 자화상 연구

우리나라에서 화가들이 자화상을 그리기 시작한 것은 18세기부터다. 사회적·경제적·문화적으로 근대적 분위기가 형성되면서 자화상이 본격적으로 제작되기 시작한 것이다. 자화상이 화가의 자의식의 산물이라는 점에서 볼 때, 근대적 자아의식의 맹아가 싹트기 시작했던 18세기는 자화상 제작의 토대가 형성된 시기였다. 그러나 18, 19세기에도 이광좌李光佐(1674~1740), 윤두서尹斗緒(1668~1715), 강세황姜世晃(1713~1791), 채용신蔡龍臣(1850~1941) 등 일부 화가들만이 자화상을 남겼을 뿐, 자화상이 광범위하게 제작되었던 것은 아니다. 조선 시대에 초상화가 많이 제작되었음에도 불구하고 이처럼 자화상이 드문 것은, 조선 시대까지는 화가들의 사회적 지위가 미약했기 때문이었다고 볼 수도 있다.[1] 그렇다고 해서 조선 시대 자화상의 흔적을 쉽사리 폄하할 수는 없다. 뒤에서 구체적으로 살펴보겠지만 윤두서, 강세황 등의 자화상은 20세기 근대기 자화상으로 넘어가는 데 중요한 징검다리 역할을 했기 때문이다.

어쨌든 한국의 많은 화가들이 자화상에 본격적인 관심을 갖기 시작한 것은 서양화가 도입된 1910년대 이후다. 이 시기의 자화상은 화가로서의 의식을 조금씩 갖춰나간 도쿄東京 유학생들에

의해 주도되었다. 이렇게 본격화된 자화상은 일제 강점기 미술가들의 위상이 높아지면서 제작이 점점 늘어났다.

한국의 자화상 역시 정도의 차이는 있지만 개성적인 표현 방식을 통해 화가 자신의 내밀한 의식 세계와 화가로서의 정체성에 대한 고민을 드러냈다. 또 시대 상황에 조응하는 작가 의식과 표현 방식을 보여주었고, 동시에 시대에 따라 변모하면서 근대적인 자화상의 면모를 갖춰나갔다. 이런 점에서 한국의 자화상은 화가의 내면과 시대 상황뿐만 아니라 한국 회화의 전개 과정을 이해하는 데 매우 중요한 연구 대상이다.

그러나 한국의 자화상에 대한 연구는 다른 회화 장르에 비해 부족한 편이다. 초상화나 화가 개인의 작품 세계를 연구하는 과정에서 자화상 개별 작품에 대한 논의가 이뤄졌지만, 자화상이라는 장르에 초점을 맞추어 여러 작품의 자화상을 동시에 고찰한 연구는 많이 진행되지 못했다.[2] 1910년대 이후 근대기의 자화상을 테마로 삼은 연구 논문이 있지만 주요 작품에 대한 심층적인 분석, 자화상의 역사적 전개 과정과 시대별 특징, 작가 의식과 시대 상황의 관계 등에 대한 고찰이 부족해 그 한계를 지니고 있다.[3]

한국 자화상에 대한 지금까지의 연구를 종합적으로 살펴보면 18~19세기 자화상에 대한 총체적인 연구, 20세기 전반 유화 자화상의 전개 양상과 시대별 특징 및 작가 의식 연구, 18~19세기부터 20세기 전반까지 한국 자화상의 전개 양상과 특징에 관한 통사적인 접근 등이 누락되어 있어 이에 대한 논의가 필요한 상황이다.

2 선비적인 자의식 : 18~19세기

초상화는 성했지만
자화상은 드물었다

조선 시대엔 초상화를 많이 그렸다. 조선을 두고 초상화의 나라
라고 부를 정도다. 그러나 자화상은 매우 드물었다.

자화상은 선비, 문인들이 그린 문인화文人畵와 다르다. 프로페
셔널한 묘사력이 없으면 제대로 그릴 수 없다. 물론 일본에서는
문인화가들이 세밀한 묘사 없이 은유적 문인화풍으로 그린 자화
상이 적지 않았다. 이와 달리 조선에서는 대상을 핍진하게 그리
고자 하는 분위기와 의식이 자리 잡고 있었다. 그래서 자신의 얼
굴을 그리려면 기본적으로 그림 솜씨, 특히 묘사력이 뛰어나야
했다. 따라서 보통의 선비, 문인, 사대부 화가들은 자화상을 쉽게
그릴 수 없었던 것이다.

문인, 사대부 화가들의 자화상이 본격적으로 등장하기 시작
한 것은 조선 후기인 18세기였다. 현재 남아 있는 18, 19세기 자
화상은 운곡雲谷 이광좌李光佐(1674~1740), 공재恭齋 윤두서尹斗緖
(1668~1715), 표암豹菴 강세황姜世晃(1713~1791), 석지石芝 채용신蔡
龍臣(1850~1941)의 자화상이다. 이 시기 자화상의 본격적인 등장

은 당시 영·정조 시대의 주체적인 사회·문화 분위기에 힘입은 바 크다. 영·정조 시대에는 뛰어난 화원, 화가의 등장으로 인해 사실적인 묘사가 돋보이고 회화적인 초상화가 많이 그려졌다. 그리고 실학과 같은 주체적인 문화 의식에 힘입어 조선 고유의 초상화가 제작되면서 자화상의 발전에 적지 않은 영향을 끼쳤다.[4] 또한 주체적인 문화 의식과 함께 사회·경제 분야에서 싹트기 시작한 근대의 맹아가 화가들의 자의식을 촉발시킨 점도 자화상 제작의 또 다른 배경으로 꼽을 수 있다.

현존하는 작품은 많지 않지만 18세기 자화상은 동시대 초상화의 영향을 받아 조선 초상화의 이념을 구현하기도 하고 초상화의 화풍에 새로움을 부여하면서 발전해나갔다. 〈윤두서 자화상〉은 사형寫形에 그치지 않고 사심寫心을 성취해야 한다는 조선 시대 초상화의 전신사조傳神寫照 이념과 미학을 가장 잘 구현했다. 윤두서와 강세황의 경우처럼 개성적이고 과감한 실험은 당시 제의용祭儀用으로 제작된 일반적인 초상화의 정형화된 틀을 깨고 초상화에 새로운 변화와 생동감을 부여했다. 이런 실험은 자화상의 본질을 구현하고 자신의 의식 세계를 드러내고자 했던 화가들의 고민과 창의성의 발로였다.

수집 열기와
초상화 변화

조선 시대 초상화는 제의용이라는 특성상 기본적으로 인물만 표

현하는 것이 주류였다. 인물만 표현하다 보니 엄숙하고 경건한 분위기를 냈다. 이는 조선의 유교적 분위기와도 어울리는 것이었다. 이러한 점은 중국의 초상화와의 차이점이기도 하다. 중국에서는 화면에 다른 것을 그려 넣는 경우가 줄곧 있었다. "중국 명·청대의 사대부 초상화 중에는 자연을 배경으로 하여 유유자적하면서 동자나 시녀를 데리고 소요하는 모습이 그려지거나 여러 가지 기명器皿이나 가구, 서책, 서안 등을 이용하여 그 인물의 신분이나 지위, 혹은 개인적 기호 등을 말해주기도 한다."[5]

그러나 18세기 초상화의 형식이 다채로워지면서 변화가 나타나기 시작했다. 관복官服이나 유복儒服의 정형에서 벗어나 일상의 모습을 담은 평상복의 초상화가 등장했다. 물론 이는 당시의 회화 경향과 맞물려 있다. 초상화 주인공을 묘사하면서 내면뿐만 아니라 그 주인공과 관련된 특정 정보까지 표현하려 했던 것이다. 그것은 배경과 소품 기물에 대한 관심으로 이어졌다.

조선 후기 그림 가운데 자화상 분위기를 물씬 풍기는 인물화가 있다. 이인상李麟祥(1710~1760)의 〈검선도劍僊圖〉(1750년대)로, 여기에도 배경과 소품이 나타난다. 〈검선도〉는 노송 두 그루를 화면 가득 클로즈업시켜 인물의 배경으로 삼았으며 자신의 내면을 표현하는 상징적 소품으로 칼을 활용했다.

18세기 배경과 소품의 등장은 고동서화古董書畵 수집 취미를 표현한 작품, 특히 초상화·인물화에서 두드러졌다. 고동서화 수집은 18, 19세기 문화예술 분야의 대표적인 유행 가운데 하나였다.

조선 후기 고동서화 수집 열기를 단적으로 보여주는 것이 단원檀園 김홍도金弘道(1745~1806년경)의 〈포의풍류도布衣風流圖〉다. 이

작품엔 붓, 벼루, 서책, 생황, 호로병, 중국 고대 청동기인 고觚 등
이 있는 방에 앉아 비파를 연주하는 선비의 모습이 그려져 있다.
김홍도는 여기에 "종이로 만든 창과 흙벽으로 된 집에서 평생토
록 벼슬하지 않고 시나 읊조리며 지내리라綺窓土壁 終身布衣 嘯咏其
中"라고 제시를 적어 놓았다. 제시와 그림의 내용으로 볼 때, 그림
속에 등장하는 고동기물을 완상玩賞하고 즐기며 욕심 내지 않고
낭만적으로 살고 싶은 마음을 표현한 작품이다. 여기에 등장하는
고동서화는 일종의 소품으로 볼 수 있다. 그것은 곧 주인공의 내
면이나 취미 등을 보여주는 상징물이다.

이 작품을 놓고 자화상인지 아닌지 논란도 있다. 김홍도의 50
대 전반 모습을 그린 자화상이라는 의견, 김홍도 자화상의 성격
이 짙은 작품이라는 의견이 있는가 하면[6] 자화상이 아니라 조선
후기 어느 호사가를 그린 초상이라는 견해도 있다.[7] 이런 견해 차

김홍도, 〈포의풍류도〉, 18세기

이에도 불구하고 조선 후기 고동서화의 수집과 애호 풍조를 보여 주는 작품이라는 점에는 이견이 없다.

고동서화 수집과 감상의 분위기는 초상화에서 좀 더 구체적으로 확인할 수 있다. 18세기 한정래韓廷來의 〈임매 초상〉(1777년)에는 고동서화가 본격적으로 등장한다. 임매任邁(1711~1799)는 18세기 문인으로, 그 역시 수집에 관심을 갖고 있었다. 서안 위에는 포갑에 싸인 서책과 귀갑문 비단으로 장황한 두루마리, 안경이 놓여 있다. 선비임을 드러내도록 기물을 배치한 것이다. 이 기물들은 배경과 소품 역할을 한다. 화면 오른쪽 상단엔 한정래의 찬시가 적혀 있다.

18세기 후반의 대표적인 고동서화 수장가인 윤동섬尹東暹(1710~1795)을 그린 〈윤동섬 초상〉(18세기)도 빼놓을 수 없는 작품이다. 전서, 예서에 능했던 윤동섬은 당시의 고동서화 수집 분위기 속에서 특히 중국의 고비탑본의 수집과 연구에 열정을 바쳤다. 이 초상화는 이 같은 고동서화, 고비탑본 수집 열을 잘 보여준다. 화면 속 탁자 위에는 향로, 서첩, 벼루, 붓대가 꽂힌 필통이 있다. 향로는 명대에 만들어진 청동 향로와 그 모양이 비슷해 보인다. 벼루는 모서리가 둥글고 앞부분이 장식된 것으로 보아 단계연端溪硯이나 징니연澄泥硯일 가능성이 높다. 또한 겉면이 산수 무늬로 조각된 필통은 명·청대에 제작된 것으로 추정하기도 한다.[8] 화면 오른쪽 위에는 자찬自讚을 써넣었다.

고동서화 수집 분위기를 반영한 19세기의 초상화 가운데 대표적인 것으로 이한철李漢喆(1808~1880년 이후)이 그린 〈이유원 초상〉(1870년)이다. 이유원李裕元(1814~1888)은 금석, 고서, 서화 등을 수

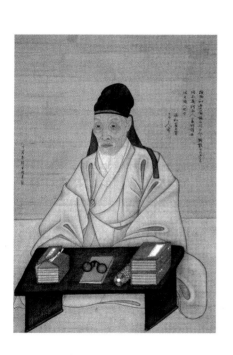

한정래, 〈임매 초상〉, 1777년

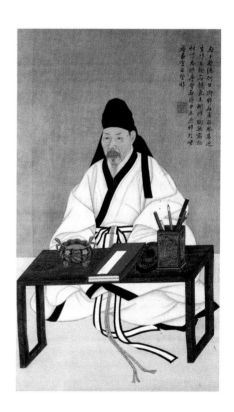

작자 미상, 〈윤동섬 초상〉, 18세기

장하고 감상하면서 스스로 창작하기도 했고 동시에 후원자로도 활동했다. 그의 저술『임하필기林下筆記』에는 자신뿐만 아니라 19세기의 고동서화 수집에 관한 기록이 나온다. 초상화 속 이유원은 등 없는 낮은 의자에 앉아 있는 모습이다. 화면 왼쪽엔 네모난 입식 탁자가 있고 그 위엔 검은 거문고, 포갑에 싸인 책, 향로가 놓여 있다. 허리엔 옥 노리개를 찼으며 대나무로 된 여의如意를 쥐고 있다. 다양한 소품과 기물을 통해 이유원의 수집 취미를 드러낸 것이다.

고동서화 수집 문화는 〈와룡관본臥龍冠本 이하응 초상〉(1869년)에서 극대화되어 나타난다. 이 초상화는 이한철과 유숙劉淑(1827~1873)이 흥선대원군 이하응李昰應(1820~1898)의 50세 때 모습을 그린 것이다. 〈와룡관본 이하응 초상〉을 보면 각종 고동서화로 가득하다. 흥선대원군 앞에는 입식 탁자와 서탁이 놓여 있다. 탁자 위엔 서첩, 청화백자 인주함, 탁상시계, 도장, 붓, 용무늬 벼루, 굵은 염주, 타구, 둥근 뿔테 안경 등이 있고 탁자 옆의 낮고 작은 서탁에는 청동 향로와 향 피우는 도구가 놓여 있다. 이에 그치지 않고 오른쪽에는 환도가 있으며 발 쪽으로는 화려한 장침長枕도 보인다. 이것들은 어린 고종을 섭정하던 시절, 흥선대원군의 신분과 정치적 위상을 보여주는 그림 속 기물이자 상징물이다. 동시에 당시 궁중과 상류층 사이에서 인기가 있던 새로운 감각과 유행의 증좌물이기도 하다.

조선 후기 초상화의 중요한 변화는 이처럼 고동서화 수집 열기와 긴밀하게 맞물려 있다. 초상화에 등장하는 고동서화는 일종의 소품 또는 기물이다. 초상화에서 배경이나 소품은 인물의 얼굴이

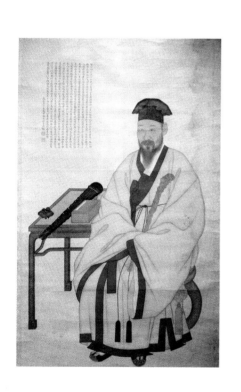

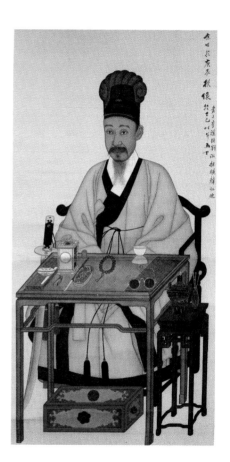

이한철, 〈이유원 초상〉, 1870년　　　　　　　이한철·유숙, 〈와룡관본 이하응 초상〉, 1869년

나 복식 못지않게 중요하다. 배경이나 소품을 통해 주인공이 처한 현재 상황이나 내면세계, 전하고자 하는 메시지를 직접적 혹은 은유적·상징적으로 표출하기 때문이다. 초상화의 고동서화 역시 이러한 상징물인 셈이다.

고동서화 수집 열기는 결국 초상화에 중요한 변화를 가져왔다. 그것은 소품과 기물 표현의 변화이며, 이는 동시에 초상화 장르가 근대적으로 발전하는 데 기여했다. 앞에서 살펴본 초상화들이 모두 근대적 자각 의식이나 주인공의 내면을 제대로 보여주었다고 말할 수는 없지만 그러한 단초를 보여주었다는 점은 부인하기 어렵다. 이러한 변화는 자화상에도 반영되어 나타났고 그것은 결국 근대적 자화상으로 이행해가는 하나의 과정이었다.

새로움과 파격,
윤두서·강세황·채용신

18세기 자화상의 대표작을 꼽으라면 단연 〈윤두서 자화상〉(18세기 초)이다. 국보 240호로 지정되어 있는 이 작품은 무척이나 강렬하고 독특하다. 그리 크지 않은 그림이지만 한번 보고 나면 쉽게 잊히지 않는다.

정면을 매섭게 응시하는 부리부리한 눈매, 불타오르는 듯한 수염, 게다가 귀도 없고 몸통도 없다. 머리에 쓴 탕건宕巾도 일부가 잘려나갔다. 조선 시대 명문가인 해남 윤씨 가문의 학식 높고 품격 있는 선비의 얼굴이라기보다는 무시무시한 검객의 얼굴이라

고 해야 적절한 듯하다. 〈윤두서 자화상〉은 온통 대담하고 파격적이다. 대체 어떻게 이런 자화상이 나온 것일까.

이 작품에 대한 기록은 전해오지 않는다. 따라서 윤두서가 어떤 생각으로 자신의 얼굴을 그렸는지 객관적으로 알 수는 없다. 냉정히 말하면, 우리가 그저 추정할 뿐이다. 해남 윤씨는 당시 정치적으로 소외된 남인南人이었다. 윤두서는 일찌감치 출사出仕의 뜻을 버리고 해남에서 조용히 살았다. 〈윤두서 자화상〉은 남인으로서의 회환과 세상에 대한 저항, 선비로서의 기개를 담아낸 것으로 전문가들은 평가한다.

이 작품에 대한 평가는 그동안 모두 긍정적이었다. 긍정적 평가는 일차적으로 윤두서라는 문인화가의 삶과 미술 능력에 힘입은 바 크다. 윤두서라는 인물이 학문적·윤리적·인간적으로 두드러지지 않았다면, 그리고 회화사적으로 의미 있는 흔적을 남기지 않았다면, 그의 자화상이 이렇게 주목받기는 어려웠을 것이다.

전문가들이 주목한 것은 역시 파격적인 면모다. 극사실적인 표현과 독특한 화면 구성을 통해 화가의 내면을 박진감 있게 보여줌으로써 전신사조傳神寫照를 구현했다는 것이다. 특히 귀와 몸통(의복)을 그리지 않은 점, 탕건의 윗부분을 잘라내고 얼굴을 화면 위쪽으로 올려 배치한 점이 중요하다. 윤두서는 자신의 얼굴을 화면 위쪽에 배치해 화면을 중량감 있게 만들었고 이로써 자신의 중후한 용모를 제대로 보여줄 수 있었다. 이러한 화면 구도는 자신의 내면을 드러내는 데 매우 효과적이었다.

탕건의 일부를 잘라내고 귀와 의복을 생략한 것과 관련해, 그동안엔 윤두서라는 개인의 본질을 표현하는 데 불필요하기 때문

에 단순화하거나 생략했다는 견해가 지배적이었다. 미술사학자 이내옥 선생은 "관복과 관모 모두 장식적인 껍질에 불과하다고 생각해 이런 모든 것을 벗어버린 그야말로 자신의 진실된 모습에 접근하고자 했던 것으로 보인다. 귀 부분이 생략된 것도 마찬가지 이유일 것이다"라고 했다.[9] 또 미술사학자 고故 오주석 선생은 "망건과 탕건은 의관의 일부일 뿐 윤두서가 아니다. 그러므로 윤두서는 그것들은 아주 소략한 필치로 북북 그어놓았다"라고 했다.[10] 윤두서 내면의 정신세계를 긴장감 있게 표현하기 위해 신체와 의복의 일부를 생략했다는 것이다.

그러나 〈윤두서 자화상〉에 대해선 좀 더 전향적인 추가 논의가 필요한 상황이다. 1937년 조선총독부가 촬영한 〈윤두서 자화상〉 사진과 2006년 국립중앙박물관의 과학적 조사분석 결과에 따르면 옷선(몸통선)과 귀가 확인되었기 때문이다.

그럼에도 빠뜨리지 말아야 할 것이 하나 있다. 조선 시대 회화사에서 제대로 된 본격적인 자화상이 바로 〈윤두서 자화상〉이라는 사실. 본격적인 첫 자화상이 이렇게 대담함과 파격의 극치를 보여준다는 점, 첫 자화상이 최고의 명품으로 전해온다는 점이 무척이나 흥미롭다. 조선 시대 자화상 역사의 특징이자 매력이 아닐 수 없다.

18세기 자화상에서 주목해야 할 또 다른 인물은 표암 강세황이다. 당시 예원藝苑의 총수로 꼽혔던 강세황은 5점의 자화상을 남겼다. 조선 시대 회화의 역사에서 보면 매우 이례적인 경우다. 강세황이 이렇게 많은 자화상을 남긴 것은 내면 탐구 욕구, 화가 또는 예인으로서의 자의식이 강렬했음을 의미한다.

현존하는 강세황의 자화상은 ① 〈자화상 유지본油紙本〉(1766년) ② 〈자화소조自畵小照〉(1766년), ③ 〈자화상〉(1780년대), ④ 〈70세 자화상〉(1782년), ⑤ 〈표옹소진豹翁小眞〉(1783년)이다.

강세황 자화상에서 주목할 점은 표현상의 새로운 실험이다. ① 〈자화상 유지본〉과 ③ 〈자화상〉은 〈윤두서 자화상〉과 마찬가지로 오건烏巾과 탕건宕巾의 윗부분 일부를 잘라냈으며, ② 〈자화소조〉와 ③ 〈자화상〉은 화면을 원형으로 처리했다. 이것은 조선 시대 초상화의 역사에서 새롭게 등장한 형식이다. 강세황의 오랜 화력畵歷을 감안해볼 때, 자신의 내면을 표현하기 위해 의도적으로 이런 형식을 취했을 가능성이 높다. 또한 ④ 〈70세 자화상〉에서 관모冠帽와 야복野服이라는 서로 이질적인 요소를 한 화면에 배치하고 여기에 은유적·상징적 의미를 부여한 점도 주목할 필요가 있다. 자화상의 표현 방식과 거기 담아내는 의미가 한 단계 더 원숙해진 것으로 보아야 마땅하다.

19세기의 자화상으로는 인물화가인 채용신의 작품이 유일하다. 실물이 아니라 사진 상태로 전하고 있어 아쉽기는 하지만, 이채용신의 〈자화상〉(1893년)은 무관복을 입은 인물을 그렸다는 점에서 더욱 흥미로운 작품이다. 채용신은 1893년 44세 때 종3품 수군첨절제사水軍僉節制使로 일하던 자신의 모습을 그렸다.

채용신 〈자화상〉에서도 새로운 특징들이 많이 발견된다. 우선 무관(무관복을 입은 사람)을 등장시킴으로써, 문인 선비에 국한되었던 초상화의 표현 대상을 무관으로 확장시켰다는 점을 들 수 있다. 조선 시대 자화상 가운데 처음으로 배경을 가득 채웠다는 점, 무관 복장의 주인공이 문인 선비의 상징물인 부채와 안경을 들고

있다는 점도 주목을 요한다. 이런 특징은 매우 의미심장하다. 자화상의 변화를 보여주는 것이기 때문이다.

의미 있는 변화,
근대의 씨앗

18, 19세기엔 많은 자화상이 그려진 것은 아니지만, 앞에서 살펴본 것처럼 새롭고 의미 있는 시도들이 이뤄졌다.

그 첫 번째로 꼽을 수 있는 것이 새로운 형식 실험이다. 윤두서와 강세황은 탕건과 오건을 잘라내거나 화면을 원형으로 꾸미고 동시에 얼굴을 화면 위쪽에 배치하는 등 초상화의 새로운 모습을 보여주었다. 여기서 오건과 탕건의 표현 방식을 이해하기 위해선 강세황과 교유했던 임희수任希壽(1733~1750)의 작품을 고찰해볼 필요가 있다. 임희수의 『전신첩傳神帖』(1749~1750년)에도 탕건이 잘려나간 채 표현된 작품이 있기 때문이다.

수묵으로 그린 초본 〈측면상〉과 유탄柳炭으로 그린 초본 〈정면상〉은 모두 얼굴이 화면 위쪽에 올라가 배치되어 있고 동시에 탕건이 잘려나가 있다. 그 구도나 화면 배치 등에서 독특함과 대담함을 엿볼 수 있다.[11] 〈정면상〉은 탕건이 잘려나가고 얼굴은 화면 위쪽으로 편중되어 있고 아래로는 턱수염이 있는 등 〈윤두서 자화상〉과 구도가 비슷하다. 물론 임희수가 윤두서의 자화상을 보았는지는 확인할 수 없다. 그러나 임희수가 강세황의 자화상에 가필을 해주었을 정도로 두 사람의 교유가 깊었다는 점을 고려해

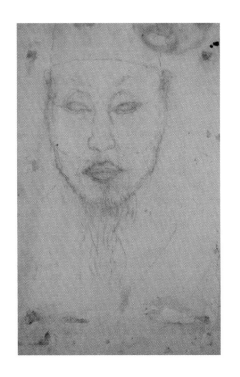

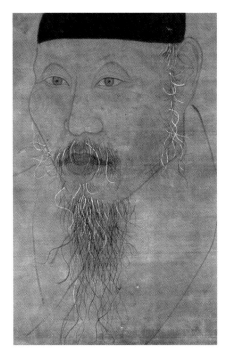

임희수, 〈정면상〉, 1749~1750년 임희수, 〈측면상〉, 1749~1750년

볼 때, 임희수의 이 두 작품이 강세황에게 영향을 끼쳤을 수도 있다. 또한 강세황이 윤두서의 작품을 모방해 〈방공재 춘강연우도倣恭齋 春江烟雨圖〉를 남긴 점으로 보아 그가 윤두서의 자화상을 보았을 가능성도 배제할 수 없다.

이런 점을 염두에 둔다면, 윤두서-임희수-강세황으로 이어지면서 탕건과 오건의 일부를 절단한 채 인물을 표현하는 새로운 초상화 양식이 등장했다고 해석할 수 있다. 그리고 〈윤두서 자화상〉에서 잘 드러나듯 이러한 새로운 시도는 내면과 본질을 집중적으로 부각시키기 위한 것이었다. 탕건을 모두 그린다면 얼굴이 작아져 화면 속에서 얼굴의 비중이 줄어들게 된다. 탕건이나 오건을 잘라내면 화면 속에서 얼굴이 더 커지고 부각되는 효과가 있다. 얼굴을 클로즈업하는 셈이다. 여기에는 분명 그린 이의 의도가 담겨 있는 것이다. 결국 윤두서와 강세황이 자화상의 조형미에 각별한 관심을 갖고 파격적인 조형성을 통해 자신들의 내면을 더욱 상징적으로 표현하고자 했던 것이다.

두 번째로는 모순적이고 이질적인 요소를 들 수 있다. 강세황은 〈70세 자화상〉에서 관모와 야복, 채용신은 〈자화상〉에서 무관 복장과 부채, 안경 등 모순적 요소를 동시에 드러냈다. 여기에도 그린 이의 의도가 깔려 있다. 즉 화가 자신의 복잡한 내면을 드러내기 위한 것이다. 이처럼 이질적이고 모순적인 요소를 이용한 은유적·상징적 표현은 근대기에 이르기까지 두드러진 특징으로 이어졌다. 그것은 곧 소품과 배경에 대한 관심이기도 했다.

18, 19세기 자화상은 들여다보면 볼수록 그 의미와 가치가 더욱 두드러진다. 윤두서, 강세황, 채용신은 자화상을 통해 자신의

내면과 처지를 가감 없이 드러내고자 했다. 선비로서, 화가로서의 자의식이었다. 그런데 그 자의식은 신선한 형식 실험이나 소품 배경을 통해 은유적·상징적으로 표출되었다. 결국, 20세기 근대적 자화상의 씨앗이 된 것이다.

3 서양화 1세대의 낭만과 우울:
1910~1920년대

최 초 의 유 화
자 화 상

20세기 한국의 미술계는 새로운 변화에 직면하게 되었다. 1910년
대 초부터 일본 양화가들이 서울에서 양화 교습소를 개설하고 양
화 전시회를 개최했으며, 1918년 조석진趙錫晉(1853~1920), 안중식
安中植(1861~1919) 등이 전통 화가를 중심으로 서화협회와 같은 미
술 단체를 결성하는 등 미술은 이전 시대에 비해 좀 더 일반인들
과 가까워지기 시작했다. 그러나 미술계의 가장 두드러진 변화는
일본에서 유화를 공부한 서양화가들이 배출되면서 서양화가 국
내에 본격적으로 소개된 것이다. 18세기부터 중국을 통해 서양미
술을 접했던 한국의 미술계가 1910년대 들어 일본이라는 새로운
창구를 통해 서양미술을 만나게 된 것이다.
　이 시기 서양화단의 주역은 1915년 동경미술학교東京美術學校 서
양화과를 졸업하고 귀국한 국내 최초의 서양화가 춘곡春谷 고희
동高羲東(1886~1965)을 비롯해 김관호金觀鎬(1890~1950 이후, 1916년
동경미술학교 졸업), 김찬영金瓚永(1893~1960, 1917년 동경미술학교 졸

업), 나혜석羅蕙錫(1896~1948, 1918년 동경여자미술전문학교 졸업)과 같은 동경 유학생들이었다. 한국의 근대 유화 자화상을 개척한 것도 이들이었기 때문에 유화 자화상의 역사는 서양화 도입의 역사와 궤를 같이한다. 졸업 작품으로 자화상을 제출하도록 하는 동경미술학교 서양화과의 제도에 따라 고희동, 김관호, 김찬영이 자화상을 제작했고 이들 작품이 한국 서양화와 유화 자화상의 효시가 된 것이다.[12]

1910년대의 유화 자화상은 고희동의 작품 3점, 김관호와 김찬영의 작품 각 1점 등 모두 5점이다. 동경미술학교 졸업생들의 자화상은 당시 동경미술학교의 화풍을 주도했던 구로다 세이키黑田淸輝(1866~1924)의 영향을 받아 일본 외광파外光派 화풍을 수용하는 데 역점을 두었다. 전체적으로 보아 아직 유화 자화상으로서 초보적인 수준에 머물렀다고 평가할 수 있지만 일상성의 도입이나 작가의 내면 표현에서는 오히려 1920년대 자화상보다도 더 높은 수준을 보여주었다.

그런데 이들의 자화상은 대체적으로 근엄하면서 다소 긴장된 모습이다. 화가로서의 적극적인 의식보다는 자신의 신분 표현에 관심이 많았던 것 같다. 이들이 자신의 신분을 표현한 것은 단순히 관료 집안 출신(고희동)이거나 부호 집안 출신(김관호, 김찬영)이라는 출신 성분에 집착한 것으로만 보기는 어렵다.

이보다는 서양화가 1세대로서의 내면이 복합적으로 반영된 결과로 해석하는 것이 타당해 보인다. 고희동과 김관호, 김찬영은 자화상 제작 이후 더 이상의 두드러진 유화 창작을 보여주지 못한 채 유화를 포기하거나 창작 활동 자체를 중단했다. 이 같은 사

실은 서양화가 1세대로서의 내면 의식과 관련이 있는 것은 아닐까. 그런 점에서 이들의 유화 자화상은 미술사적 의미가 더욱 각별하다.

고희동의 자화상 3점은 〈정자관을 쓴 자화상〉(1915년), 〈두루마기를 입은 자화상〉(1915년경), 〈부채를 든 자화상〉(1915년)이다. 고희동의 현존하는 유화는 이 자화상 3점뿐이다. 그런데 2012년 고희동의 유화 〈이상화 초상〉이 공개된 바 있다. 서울 종로구 원서동의 고희동 가옥 개방을 기념해 열린 특별전에서였다. 이상화는 「빼앗긴 들에도 봄은 오는가」를 쓴 시인. 소장자는 일반인 수집가로 알려졌다. 초상화 뒷면에는 "1931 Ko Hei Tong, 友 Ree 贈"이라고 기록돼 있다. 고희동이 1931년 친구인 이상화에게 주었다는 뜻이다. 하지만 정확하게 언제 그렸는지, 소장자가 어떻게 입수하게 됐는지 등이 구체적으로 확인되지 않아 이것이 고희동의 진작眞作인지 아직 단정 지을 수 있는 단계는 아니다.

동경미술학교 서양화과 졸업 작품인 〈정자관을 쓴 자화상〉을 보면, 아무런 배경 없이 감색 두루마기에 정자관을 쓴 조선 시대 선비의 상체가 화면을 가득 채우고 있다. 정면을 응시하는 고희동의 포즈는 다소 경직되어 있으며 얼굴 표정은 자못 근엄하다.[13] 〈두루마기를 입은 자화상〉은 배경 없이 두루마기를 입은 작가 자신의 모습을 표현했다. 근엄한 복장의 〈정자관을 쓴 자화상〉에 비해 비교적 일상적인 모습을 표현해 좀 더 자유스러운 의식을 보여준다.

고희동의 자화상 가운데 가장 주목을 요하는 작품은 〈부채를 든 자화상〉이다. 그건 이 그림이 담고 있는 상징성 때문이다. 이

자화상은 여러모로 독특하다. 화면 위쪽에는 고희동의 영문 서명이 쓰여 있으며, 여름날 누런 삼베 바지와 흰 모시 적삼을 입고 가슴을 드러낸 채 부채를 들고 있는 모습을 표현해놓았다. 고희동 뒤로는 서가에 꽂힌 양장본 서양 책과 서양화 액자가 배경을 구성하고 있다. 서양화 액자와 영문 서명, 모시 적삼 옷차림과 부채가 서로 대비를 이룬다. 앞의 것은 서양적·근대적이고, 뒤의 것은 한국적·동양적·전통적이기 때문이다. 복장과 배경, 소품이 서로 이질적이다. 여기서 우리는 고희동의 내면 심리를 어느 정

고희동, 〈정자관을 쓴 자화상〉, 1915년

도 읽어낼 수 있다. 이것이 이 작품의 특징이고 매력이다. 이는 단순히 고희동이라는 개인의 내면 심리에 그치지 않는다. 1910년대 당시 미술 문화에 얽힌 시대상을 담고 있다는 점에서 우리의 호기심을 자극한다.

우울한
낭만

김관호의 〈자화상〉도 1916년 동경미술학교 서양화과 졸업 작품이다. 김관호는 고급스러운 겨울 외투와 털모자, 흰색 머플러의 신식 의상을 착용해 평양 부호 출신 유학생으로서의 세련미를 한껏 드러냈다. 굳게 다문 입과 정면을 응시하는 당당한 표정에서는 신문물을 접한 신흥 지식인으로서의 풍모가 풍겨난다.[14] 외투와 털모자의 묵직하고 강렬한 검은색에 힘입어 화면은 전체적으로 무겁고 가라앉아 보인다. 그러나 외투와 털모자의 검은색이 흰색 머플러와 대조를 이루면서 세련된 분위기도 함께 연출하고 있다. 전체적으로 무겁고 긴장된 분위기이지만 데생 능력이나 흑백 대비의 색조 구사로 보아 동경미술학교 서양화과 수석 졸업생이자 일본 문전文殿의 특선 수상작가(수상작은 1916년 졸업 작품인 〈해질녘夕暮〉)로서의 역량을 잘 보여주는 작품이기도 하다.

고희동, 김관호와 함께 서양화가 1세대로 꼽히는 김찬영도 1917년 동경미술학교 졸업 작품으로 〈자화상〉을 그렸다. 이 〈자화상〉은 그의 현존하는 유일한 작품이다. 이 작품 역시 동경미술

김관호, 〈자화상〉, 1916년

김관호, 〈해질녘〉, 1916년

학교에서 배운 외광파外光派의 영향이 강하게 나타난다. 또한 동경미술학교 선배이자 일본 메이지明治 시대의 대표적 낭만주의 화가였던 아오키 시게루青木繁(1882~1911)의 〈자화상〉(1904년)에서 영향을 받았을 가능성도 높다.[15] 두 작품은 인물의 표현이나 시선, 붓의 표현법, 전체적인 분위기에서 서로 흡사하다.

특히 김찬영 〈자화상〉의 분위기는 음울하면서도 낭만적이다. 짙붉은 색조로 우울하게 그려진 얼굴 표정, 마치 폭우가 몰려오기

김찬영, 〈자화상〉, 1917년

라도 할 듯 먹구름과 석양으로 처리된 배경은 작가의 불안한 내면을 암시한다. 이렇게 음울한 분위기는 유화의 특징을 잘 살려낸 속도감 있는 붓 터치에 의해 더욱 극적으로 드러났다. 여기에 화면 밖을 응시하는 시선은 주인공이 마치 세상과 유리된 채 비현실적인 세계에 칩거하는 듯한 분위기를 만들어준다.[16] 화면 전체를 짙게 누르고 있는 어둡고 암울한 분위기는 당시의 시대적 배경과 함께 고뇌와 회의에 가득한 김찬영의 내면을 표현한 것이다.

이 작품은 구체적인 사물을 드러내지 않고도 회화적인 배경을 구사했다는 점이 특히 두드러진다. 우울한 분위기는 김찬영의 시선을 통해서도 잘 드러났지만 먹구름과 석양의 배경에 의해 더욱 극대화되었다. 1910~1920년대 자화상 가운데 가장 문학적이며 회화적·개성적이고, 따라서 한국 근대기 자화상에서 새로운 면모를 개척한 작품이다. 이 작품의 낭만주의적·문학적 분위기는 김찬영이 유화 창작보다는 《창조創造》(1919년 2월 창간), 《영대靈臺》(1924년 8월 창간)와 같은 문예지 동인으로서 문학 활동에 더 많은 관심을 기울였다는 점과도 연결지어 볼 수 있다.[17] 또한 이 작품에 나타난 짙은 문학성과 회화성이 1940년대 정보영鄭寶永(1918~?)의 〈자화상〉(1942년)으로 이어졌다는 점 역시 주목할 만한 대목이다.

자화상의
본격화

1920년대에는 동경미술학교 유학생이 늘어났고, 1세대 서양화가인 고희동이 서울 지역에서 후학을 양성하면서 서양화가들이 본격적으로 등장하기 시작했다. 나아가 서울 지역에 국한되지 않고 평양과 대구에서도 서양화가 양성이 활발하게 이루어졌다. 이 같은 지방 화단의 태동은 근대기 한국 서양화단의 발전에 크게 기여했다. 1930년대 이인성李仁星(1912~1950)이 두각을 나타내기 시작한 것도 대구 화단의 발전에 힘입은 것이었다.

1920년대 미술계의 이 같은 분위기와 함께 동경미술학교 서양화과 졸업생이 늘어나면서 자화상이 많이 그려졌다. 또한 1922년 조선총독부에 의해 조선미술전람회가 출범하자 이 공모전에 자화상을 출품하는 작가들도 늘어났다.

1920년대 자화상

이종우李鍾禹, 〈자화상〉, 1923년, 동경미술학교 졸업작

이종우李鍾禹, 〈자화상〉, 1924년, 조선미술전람회 출품작

김창섭金昌燮, 〈자화상〉, 1924년, 동경미술학교 졸업작

공진형孔進衡, 〈자화상〉, 1925년, 동경미술학교 졸업작

황술조黃述祚, 〈자화상〉, 1925년

장　익張　翼, 〈자화상〉, 1926년, 동경미술학교 졸업작

이병규李昞圭, 〈자화상〉, 1926년, 동경미술학교 졸업작

장석표張錫豹, 〈겨울 자화상冬の自像〉, 1926년, 조선미술전람

회 출품작

김종태金鍾泰, 〈자화상〉, 1926년, 조선미술전람회 출품작

이제창李濟昶, 〈자화상〉, 1926년, 동경미술학교 졸업작

강신호姜信鎬, 〈자화상〉, 1927년

도상봉都相鳳, 〈자화상〉, 1927년, 동경미술학교 졸업작

김정채金貞埰, 〈자화상〉, 1927년, 동경미술학교 졸업작

서동진徐東辰, 〈자화상〉, 1927년

권명덕權明德, 〈자화상〉, 1927년, 조선미술전람회 출품작

주　경朱　慶, 〈청년 자화상〉, 1927년

나혜석羅蕙錫, 〈자화상〉, 1928년경, 전칭작

강필상康弼祥, 〈자화상〉, 1928년, 동경미술학교 졸업작

박광진朴廣鎭, 〈자화상〉, 1928년, 동경미술학교 졸업작

김홍식金鴻植, 〈자화상〉, 1928년, 동경미술학교 졸업작

김호룡金浩龍, 〈자화상〉, 1929년, 동경미술학교 졸업작

복택광卜澤廣, 〈자화상〉, 1929년, 조선미술전람회 출품작

신용우申用雨, 〈자화상〉, 1929년, 동경미술학교 졸업작

안석주安碩柱, 〈자화상〉, 1920년대 후반

김환기金煥基, 〈자화상〉, 1920년대

1920년대의 자화상은 1910년대에 비해 양적으로 급성장했지만 일부 작품을 제외하면 두드러진 성취를 보여주지는 못했다. 전체적으로 보아 자화상의 본질이나 자아에 대한 탐구보다는 자신의 신분을 기념하기 위한 성격이 강한 편이었다. 그렇다 보니 인물의 포즈나 묘법, 구도 등에서도 새로운 실험이 나타나지 못

김정채, 〈자화상〉, 1927년

박광진, 〈자화상〉, 1928년

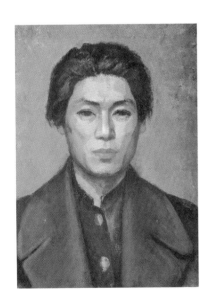

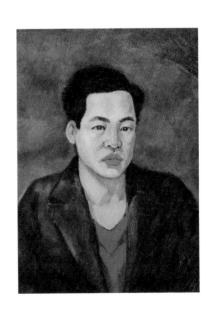

김홍식, 〈자화상〉, 1928년

신용우, 〈자화상〉, 1929년

했고 자신의 내면을 보여주기 위한 개성적인 표현도 취약했다.

1920년대 자화상은 동경미술학교 졸업 작품(13점)과 그 외의 작품으로 크게 구분할 수 있다. 이 두 그룹의 자화상은 그 특징상 뚜렷한 차이를 보여주기 때문에 이 시기 자화상의 전개 양상을 살펴보는 데 도움이 된다. 동경미술학교 졸업생들의 자화상은 앞서 말했던 1920년대 자화상의 취약점을 그대로 안고 있어 초보적인 수준에 머물렀다. 그러나 동경미술학교 졸업 작품을 제외한 자화상, 즉 조선미술전람회 출품작(5점)이나 기타 자화상에서는 초보적이긴 하지만 나름대로의 개성적인 실험을 보여주었다.

성찰의 부족 –
동경미술학교 졸업작

먼저 동경미술학교 졸업 작품을 보면, 전통 한복이나 세련된 댄디풍의 서양식 정장을 입은 인물을 표현한 자화상이 주를 이뤘다. 한복을 입은 인물을 표현한 자화상으로는 이종우李鍾禹 (1899~1981), 강필상康弼祥(1903~?), 장익張翼(?~?)의 〈자화상〉을 들수 있다. 이종우 〈자화상〉의 경우, 녹색 마고자, 감청색 저고리, 주황색 호박단추, 흰색 동정의 대비와 조화가 두드러진다. 한복을 입은 모습에 대해선 식민지 시대 민족의식의 발로라는 견해가 제시된 바 있다.[18] 이 세 작품은 모두 상체를 4분의 1 정도 비스듬히 튼 자세를 하고 있으며 눈빛은 다소 긴장되어 있다. 1910년대 고희동이나 김관호의 〈자화상〉에 비해선 얼굴의 긴장감이 많이

완화되어 있는 편이다. 그러나 전체적으로 화가로서의 내면이나 작가 의식은 찾아보기 어렵다.

세련된 서양식 복장의 인물을 그린 동경미술학교 졸업 작품으로는 김창섭金昌燮(?~?), 도상봉都相鳳(1902~1977), 공진형孔進衡(1900~1988)의 〈자화상〉이 대표적이다. 이들 가운데 가장 두드러진 면모를 보여주는 것은 김창섭의 〈자화상〉(1927년)이다. 고급스러운 양복에 잘 빗어 넘긴 머리, 얼굴에 착용한 무테안경, 화려한 넥타이, 보석으로 장식한 것처럼 보이는 넥타이핀, 양복 상의에 꽂은 만년필, 그리고 화면 아래쪽에 적어 넣은 프랑스어 사인 등에서 근대기 유학생 지식인으로서의 지적 자부심을 드러냈다. 프랑스어 사인은 '동경미술학교 학생 시절 나의 자화상 1924년Au

이종우, 〈자화상〉, 1923년

temps d'eleve a Ecole des Beaux-arts de Tokio, Mon Portrait 1924'이라는 뜻이다. 화면은 유화 붓 자국이 거의 드러나지 않는다. 자신의 내면을 과감하게 표출하기보다는 자신의 외양을 드러내는 데 치중한 것 같다.

도상봉의 〈자화상〉은 와이셔츠와 넥타이, 스웨터를 통해 동경 유학생의 세련된 감각과 이미지를 보여준다. 그러나 인물의 신체 비례도 어색한 데다 작가 의식이나 개성도 표출하지 못했다. 화가로서 자신의 내면을 탐구하기보다 타인의 눈에 비쳐지는 자신의 외양에 지나치게 집착한 결과라고 생각한다. 하지만 인물 뒤로 일본 장지문의 손잡이가 배경으로 등장한다는 점은 새로운 시도의 하나로 평가할 수 있다. 부분적이나마 자화상에 배경이 등

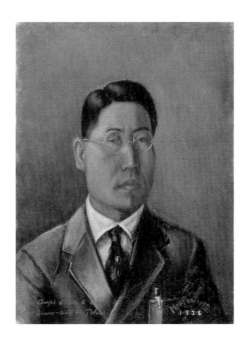

김창섭, 〈자화상〉, 1924년

장했기 때문이다.

　위에서 언급한 것처럼 한복이나 서양식 복장의 인물을 표현한 자화상에서는 복장의 외양적인 표현 이외에 두드러진 특징이나 작가 의식을 발견하기 어렵다. 전체적으로 획일적이고 유형화되어 있기 때문에 자화상으로서의 긴장감이나 화가의 내면세계가 잘 드러나지 않는다. 1920년대 동경미술학교 졸업생들의 자화상은 계몽 지식인의 역할을 강조하던 근대 초기의 분위기가 과도하게 반영되었다고 볼 수 있다. 한복 차림의 자화상은 너무 엄숙주의적이고, 댄디풍 서양 복장의 자화상은 지나치게 자기현시적이다. 이러한 현상은 화가로서의 존재의식이나 자화상의 본질에 대한 고민 없이 자신의 신분과 외양을 드러내는 데 치중한 결과다.

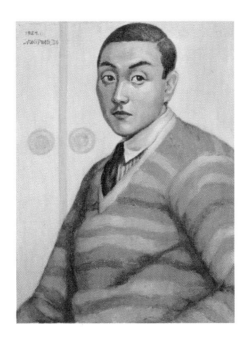

도상봉, 〈자화상〉, 1927년

이에 대해선 근대 초기의 자화상이 화가의 내면을 보여주기보다는 기념 혹은 기록의 성격이 강한 초상화적 자화상이었기 때문이라는 견해가 있다.[19]

　동경미술학교 졸업생들의 자화상의 획일적인 양상은 인물의 포즈에서도 발견된다. 이종우, 강필상, 장익, 공진형의 〈자화상〉과 김호룡金浩龍(1904~?)의 〈자화상〉에서 나타나듯 인물 포즈는 대부분 상체 정면을 비스듬히 틀고 앉아 있는 자세다. 1910년대 고희동의 〈두루마기를 입은 자화상〉과 김찬영 〈자화상〉의 자세와 흡사하다. 이것은 자화상의 새로운 형식에 대해 별로 고뇌하지 않고 기존 자화상의 신체 자세를 그대로 이어갔다는 것을 의미한다. 그렇다면 1920년대 동경미술학교 졸업생들의 자화상은 왜 이렇게 창의성이 부족했던 것일까. 그들이 졸업을 위한 통과의례로 자화상을 인식했거나 자신의 신분을 드러내는 것에만 관심을 가졌기 때문이라고 추론해볼 수 있다.

　그러나 한복과 서양식 정장의 옷차림이 많았음에도 불구하고 일상복을 입은 모습을 표현하는 사례가 나타났다는 점은 주목할 만하다. 1910년대 고희동의 삼베 바지와 모시 적삼 차림, 김찬영의 기모노着物 차림에 이어 1920년대 이종우와 장익의 마고자 차림은 정식 외출복이 아니라 실내복이라는 점에서 일상에 대한 관심이 조금씩 증대되고 있었음을 의미한다.[20]

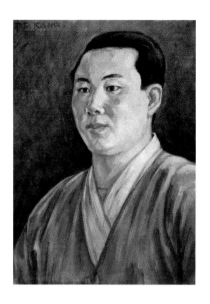

강필상, 〈자화상〉, 1928년

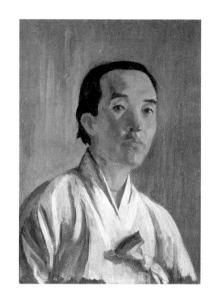

장익, 〈자화상〉, 1926년

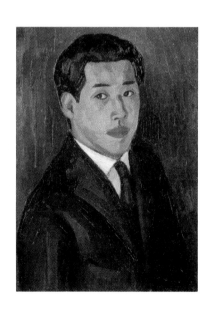

공진형, 〈자화상〉, 1924년

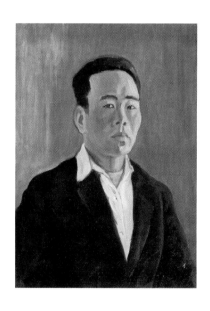

김호룡, 〈자화상〉, 1929년

한국 자화상의
흐름

시선 배경의 실험 -
조선미술전람회 자화상

동경미술학교 졸업생들의 1920년대 자화상이 별다른 성취를 보여주지 못한 것과 달리 조선미술전람회 출품작 자화상에서는 초보적이지만 나름대로의 새로운 실험이 발견된다. 제3회 조선미술전람회에 출품된 이종우의 〈자화상〉(1924년)은 두툼한 겨울 코트를 입은 자신의 정면상을 표현한 작품이다. 얼굴 윗부분을 약간 앞으로 내민 채 이마에 주름이 잡힐 정도로 눈을 올려 뜬 것이 특징적이다. 정면상에서 시선을 위쪽으로 처리한 것은 1910~1920년대 자화상에서 처음 발견되는 점이다. 동경미술학교 졸업 작품인 장익의 〈자화상〉에서도 시선이 약간 위를 향하고 있지만 시선에 대한 관심은 이종우가 더욱 적극적이다.

제5회 조선미술전람회 출품작인 장석표張錫豹의 〈겨울 자화상冬の自像〉(1926년)은 모자를 쓴 주인공이 코트 깃을 올리고 얼굴을 돌려 정면을 응시하는 모습이다. 귀밑까지 올린 코트 깃에서 무언가 결연한 의지를 엿볼 수 있다. 인물 뒤로 배경을 표현했는데 서가와 출입문으로 생각된다. 모자를 쓰고 뒤돌아보는 포즈와 화면의 질감은 후기 인상파의 반 고흐나 고갱, 세잔의 작품에서 자주 발견된다. 이러한 포즈는 1910~1920년대 자화상에서 처음 나타난 것이다.

제6회 조선미술전람회 출품작인 권명덕權明德의 〈자화상〉(1927년)은 붓의 터치나 눈의 표현 등에서 매우 개성적인 작품으로 평가할 수 있다. 강렬한 터치를 통해 붓의 흔적을 그대로 노출시킴

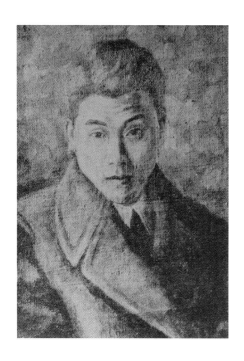

이종우, 〈자화상〉, 1924년

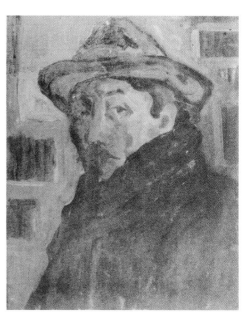

장석표, 〈겨울 자화상〉, 1926년

으로써 유화로서의 질감을 잘 살렸다. 이 역시 후기 인상파의 영향을 받은 것으로 보인다. 눈동자의 표현을 보면, 이 시기의 자화상 가운데 가장 강렬한 분위기를 드러냈다.

제8회 조선미술전람회 출품작인 복택광ㅏ澤廣의 〈자화상〉(1929년)은 배경에 대한 고민과 실험의 흔적을 잘 보여주는 작품이다. 원작 실물은 사라지고 흑백 사진밖에 남아 있지 않아 정확한 판단은 어렵지만 이 자화상의 배경은 방으로 보이는 공간이다. 화가는 문을 연상시키는 부분을 진한 색으로 처리함으로써 배경에 공간감을 부여했다.

이처럼 1920년대 조선미술전람회 출품작들은 초보적이긴 하지만 새롭고 다양한 시도를 통해 나름대로 개성적인 면모를 보여주었다. 이러한 점은 동경미술학교 졸업 작품에서는 발견할 수 없는, 조선미술전람회 출품작들의 특징이다. 동경미술학교 졸업생들과 달리 조선미술전람회 출품 작가들은 공모 경쟁을 뚫고 입선하기 위해 자신의 개성을 적극적으로 표현한 것 같다.

한편 조선미술전람회 출품작은 아니지만 황술조黃述祚(1904~1939), 강신호姜信鎬(1904~1927), 나혜석, 김환기金煥基(1913~1974) 등의 〈자화상〉에서도 개성적인 시도가 엿보인다.

한국 최초의 여류 서양화가인 나혜석의 〈자화상〉(1928년경)은 파리 체류 시절 그린 것으로 추정한다. 망연하고 우울한 듯한 눈빛과 얼굴 표정, 어두운 색조의 배경 등 전체적으로 좌절과 고독에 빠진 주인공의 불안한 내면이 드러나 있다. 이 작품은 당시까지 등장한 한국 화가들의 자화상 가운데 가장 우울하고 불안한 모습이다. 1917년 김찬영의 〈자화상〉보다 훨씬 더 처연한 분위

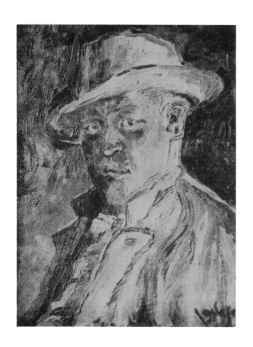

권명덕, 〈자화상〉, 1927년

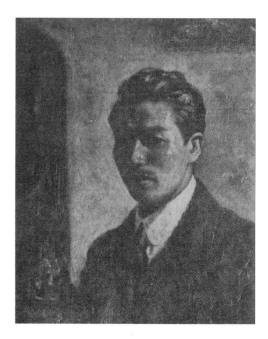

복택광, 〈자화상〉, 1929년

기다. 그 불안과 우울의 실체는 명확하지 않다. 1928년 파리 체류 시절이면 세계 일주를 하면서 새로운 세상에 대한 열망을 한껏 드러내던 시절이었는데, 그 시기에 나혜석이 왜 이런 자화상을 그렸는지 알 수가 없다. 그럼에도 이 〈자화상〉은 나혜석의 자의식이 어느 정도였는지 익히 짐작하게 해준다.

　당시 상황에선 그것도 여성 화가가 이런 분위기와 자의식을 〈자화상〉으로 드러냈다는 것은 대담한 시도가 아닐 수 없다. 나혜석의 〈자화상〉은 그 자체만으로도 미술사에 큰 족적을 남긴 것이다.

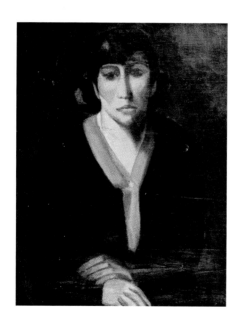

나혜석, 〈자화상〉, 1928년경

4 역사와 일상: 1930~1940년대

화가로서의 지위와
인식 향상

1930년대에 이르러 한국의 자화상은 화가의 내면 표현이 심화되면서 근대 자화상으로서의 면모를 갖춰나가기 시작했다. 1930년대 한국 서양화단은 그룹 활동이 활성화되었고, 모더니즘·초현실주의 등 다양한 미술 사조가 유입되었으며, 1세대 서양화가들에 의해 새로운 후학들이 양성되는 등 정착기에 접어들고 있었다.[21] 이처럼 개성적이고 창조적인 화단 분위기에 힘입어 화가 개인의 내면을 들여다보는 자화상이 활발하게 제작되었다.

특히, 전문적인 기관에서 미술 교육을 받은 화가뿐만 아니라 이인성李仁星(1912~1950)처럼 독학으로 공부한 화가가 등장했다는 점은 자화상 연구에 각별한 의미를 지닌다. 화가가 되기 위해 독학으로 미술을 공부한다는 것은 화가라는 직업의 사회적 위상이 향상되었음을 보여주기 때문이다. 이렇게 격상된 화가의 지위는 화가로서의 자의식을 촉발시켰고 이에 힘입어 자화상이 활발하게 제작될 수 있었다.

1930년대의 자화상

송병돈宋秉敦, 〈자화상〉, 1930년, 동경미술학교 졸업작

김용준金瑢俊, 〈자화상〉, 1930년, 동경미술학교 졸업작

황술조黃述祚, 〈자화상〉, 1930년, 동경미술학교 졸업작

이해선李海善, 〈자화상〉, 1930년, 동경미술학교 졸업작

임학선林學善, 〈자화상〉, 1931년, 동경미술학교 졸업작

김응표金應杓, 〈자화상〉, 1931년, 동경미술학교 졸업작

오지호吳之浩, 〈자화상〉, 1931년, 동경미술학교 졸업작

이 상李 箱, 〈자화상〉, 1931년, 조선미술전람회 출품작

이쾌대李快大, 〈자화상〉, 1932년

박노홍朴魯弘, 〈자화상〉, 1932년, 동경미술학교 졸업작

이경진李景溱, 〈자화상〉, 1932년, 동경미술학교 졸업작

길진섭吉鎭燮, 〈자화상〉, 1932년, 동경미술학교 졸업작

김응진金應璡, 〈자화상〉, 1932년, 동경미술학교 졸업작

한삼현韓三鉉, 〈자화상〉, 1932년, 동경미술학교 졸업작

박근호朴根鎬, 〈자화상〉, 1932년, 동경미술학교 졸업작

엄성학嚴聖學, 〈자상自像〉, 1932년, 조선미술전람회 출품작

이마동李馬銅, 〈자화상〉, 1932년, 동경미술학교 졸업작

이순길李順吉, 〈자화상〉, 1932년, 조선미술전람회 출품작

배운성裵雲成, 〈팔레트를 든 자화상〉, 1933년 이전

홍득순洪得順, 〈자화상〉, 1933년, 동경미술학교 졸업작

김두제金斗濟, 〈자화상〉, 1933년, 동경미술학교 졸업작

진 환陳 瓛, 〈자화상〉, 1933년

손일봉孫一峯, 〈자화상〉, 1934년, 동경미술학교 졸업작

이봉영李鳳榮, 〈자화상〉, 1934년, 동경미술학교 졸업작

권우택權雨澤, 〈자화상〉, 1934년, 동경미술학교 졸업작

배운성裵雲成, 〈목판화 자화상〉, 1935년 이전

손응성孫應星, 〈자화상〉, 1935년

배운성裵雲成, 〈무당 복장의 자화상〉, 1936년 이전

김주경金周經, 〈가을의 자화상〉, 1936년

심형구沈亨求, 〈자화상〉, 1936년, 동경미술학교 졸업작

이갑경李甲卿, 〈자화상〉, 1936년, 조선미술전람회 출품작

김인승金仁承, 〈자화상〉, 1937년, 동경미술학교 졸업작

배운성裵雲成, 〈자화상〉, 1938년 이전

손일봉孫一峯, 〈자화상〉, 1938년

서진달徐鎭達, 〈자화상〉, 1939년, 동경미술학교 졸업작

김용준金瑢俊, 〈선부상善夫像〉, 1939년, 《여성女性》 1939년 1월호 수록, 수묵 자화상

김용준金瑢俊, 〈선부고독善夫孤獨〉, 1939년, 수묵 자화상

이쾌대李快大, 〈2인 초상〉, 1939년

이쾌대李快大, 〈자화상〉, 1930년대

이쾌대李快大, 〈카드놀이 하는 부부〉, 1930년대

이철이李哲伊, 〈자화상〉, 1930년대

황술조黃述祚, 〈자화상〉, 1930년대

배운성裵雲成, 〈모자를 쓴 자화상〉, 1930년대

서동진徐東辰, 〈팔레트의 자화상〉, 1930년대

길진섭, 〈자화상〉, 1932년

한삼현, 〈자화상〉, 1932년

박근호, 〈자화상〉, 1932년

이마동, 〈자화상〉, 1932년

1930년대 자화상은 양적으로 늘어난 데 그치지 않고 다양한 형식과 특징을 보여줌으로써 근대적 의미의 자화상으로 발전해나가는 계기를 마련했다. 이 시기 자화상의 두드러진 양상은 자화상에 대한 화가들의 관심이 심화되면서 화가로서의 작가 의식과 자화상의 본질에 대한 탐구가 본격적으로 이뤄졌다는 점이다. 화실이나 화구와 같이 화가라는 신분을 보여주는 배경과 소품이 나타난 점, 얼굴의 표정이나 배경·소품 등을 통해 화가의 내면을 표현하려 했던 점, 시차를 두고 자신의 모습을 잇달아 표현한 자화상 연작이 등장했다는 점 등이 그 대표적인 예다. 1910년대의 고희동과 1920년대의 이종우가 2, 3점의 자화상을 그리기는 했지만 자화상 연작 창작이 일반화된 것은 1930년대에 이르러서였다. 이는 1910~1920년대 자화상에서는 발견하기 어려운 1930년대 자화상의 특징으로, 이 시기 들어 근대적인 자화상이 정착하기 시작했음을 의미한다.

1930년대 자화상을 고찰하면서, 가장 먼저 언급할 내용은 화가로서의 작가 의식이 형성되기 시작했다는 점이다. 이를 단적으로 보여주는 예가 캔버스, 팔레트 등과 같은 화구가 자화상에 본격적으로 등장한 것이다. 황술조黃述祚의 〈자화상〉(1930년), 이해선李海善(1905~1983)의 〈자화상〉(1930년), 이경진李景溱(1901~?)의 〈자화상〉(1932년), 엄성학嚴聖學의 〈자상自像〉(1932년), 이쾌대李快大(1913~1987)의 〈자화상〉(1932년), 배운성裵雲成(1900~1978)의 자화상 연작 등이 대표적인 경우다. 이들 작품은 대체로 캔버스 앞에 앉아 있는 화가의 모습을 표현했다.

서동진徐東辰(1900~1970)의 〈팔레트의 자화상〉(1930년대)은 여

기서 한 걸음 더 나아가 아예 목제 팔레트 위에 자신의 모습을 그려 넣었다. 붓이나 팔레트를 들고 있는 모습을 묘사한 일반적인 자화상과 달리 팔레트의 안쪽 면에 자신의 얼굴을 그려 넣었다는 점에서 화가로서의 의식이 더욱 강했음을 알 수 있다.

이 시대에 그림과 관련된 소품이 등장한 것은 반 고흐, 세잔 등 후기 인상파의 자화상 영향 때문일 가능성도 높다. 1920년대 장석표의 〈겨울 자화상冬の自像〉, 권명덕의 〈자화상〉에 나타났던 후기 인상파의 영향이 1930년대까지 계속 이어진 것이다.

엄성학, 〈자상〉, 1932년

자화상 연작의
본격화

1930년대에는 한 화가가 여러 점의 자화상을 그리는 자화상 연작이 본격적으로 등장했다. 한 화가가 일정한 시차를 두고 자신의 자화상을 잇달아 그린다는 것은 자화상을 통해 화가로서의 정체성을 탐구하려는 의지가 강렬했음을 의미한다. 따라서 자화상 연작은 창작 과정을 통해 자신의 내면을 성찰하려는 작가 의식의 산물이다. 이는 조선 시대 강세황의 자화상을 통해 이미 살펴본 바다. 1920년대에도 이종우와 서동진이 자화상 연작을 남기긴 했지만 많은 화가들이 연작을 본격적으로 그린 것은 1930년대부터다. 1930~1940년대 자화상 연작을 남긴 화가로는 서동진을 비롯해 서진달徐鎭達(1908~1947), 손일봉孫一峯(1907~1985), 배운성, 이쾌대, 김용준金瑢俊(1904~1967), 이인성 등을 들 수 있다.

우선 배운성의 자화상 연작을 보자.[22] 한국 최초의 유럽 미술 유학생인 배운성은 〈목판화 자화상〉(1935년 이전), 〈자화상〉(1938년 이전), 〈팔레트를 든 자화상〉(1933년 이전), 〈무당 복장의 자화상〉(1936년 이전), 〈모자를 쓴 자화상〉(1930년대) 등 5점의 자화상을 남긴 것으로 확인되었다. 모두 배운성이 유럽 유학 시기(1922~1940년)에 그린 것이다.

그의 자화상 가운데 주목을 요하는 것은 〈팔레트를 든 자화상〉, 〈무당 복장의 자화상〉, 〈모자를 쓴 자화상〉이다. 〈팔레트를 든 자화상〉은 1930년대 초반 그가 유학했던 베를린 미술학교의 아틀리에에서 그린 작품으로 추정된다.[23] 따라서 이 작품은 화실

서진달, 〈자화상〉, 1939년

서진달, 〈자화상〉, 1940년대

을 배경으로 한 우리나라 최초의 자화상이다. 이 작품 속에서 주인공은 팔레트와 붓을 들고 이젤 앞에서 자신의 왼쪽을 응시하고 있으며, 배경엔 유리창과 유럽 건물 풍경이 그려져 있다. 배경과 소품, 그의 여유 있는 표정에서 화가로서의 의식이 선명하게 드러난다.[24] 또 창문 옆 벽에는 일본 여성을 표현한 그림이 붙어 있는데, 이는 그가 유럽 유학 시절 일본인과 자주 교류했음을 말해 준다.[25]

〈무당 복장의 자화상〉은 유럽식 건축물 실내를 배경으로 한 배운성의 반신상이다. 건물을 배경으로 인물의 상반신을 전면에 내세우는 것은 르네상스기부터 초상화에 자주 사용되던 구도였다. 배운성은 여기서 전통 무관복과 무당의 복식 그리고 왕의 복식을 섞어 입었다. 서양화의 초상 양식을 바탕으로 서양 건축물 앞에서 조선의 전통 복식을 입고 있는 모습으로, 서양적 요소(근대적 요소)와 전통적 요소가 한 화면에 섞여 있는 셈이다. 이것은 그가 단순히 서양 유학 시절에 그렸기 때문은 아니다. 자신의 내면을 적절하게 표현하기 위해 이 같은 동서양 요소를 혼합했을 것으로 보인다.

손의 자세도 특징적이다. 오른손을 턱에 갖다 댄 포즈는 다분히 의도적이다. 손을 뺨이나 머리 근처에 댄 자화상은 대체로 예술가로서의 사색과 근심을 나타낸다.[26] 이 작품에서 손의 포즈 역시 사색적이고 지적인 분위기를 연출하기 위한 것이다.[27]

〈모자를 쓴 자화상〉의 배경은 유럽의 카페이며 주인공은 무관용 주립朱笠을 약간 뒤로 젖혀 쓰고 문양이 새겨진 화려한 관복을 입고 있다. 〈무당 복장의 자화상〉과 마찬가지로 서양식 배경과 동

배운성, 〈팔레트를 든 자화상〉,
1933년 이전

배운성, 〈무당 복장의 자화상〉,
1936년 이전

양식 복장의 인물이라는 서로 이질적인 요소를 한 화면에 배치해 놓았다. 이 작품에서도 배운성은 왼손의 검지를 입에 갖다 댄 포즈를 취하고 있는데 〈무당 복장의 자화상〉에 비해 다소 작위적인 느낌이 든다. 그러나 배경과 인물, 손의 포즈 등 이질적이고 모순적인 요소들이 어울리면서 오히려 새로운 긴장을 유발한다. 이러한 의도적인 고안은 동양인 화가로서의 정체성에 대한 고민을 담고 있는 것 같다.

배운성의 〈팔레트를 든 자화상〉, 〈무당 옷을 입은 자화상〉, 〈모

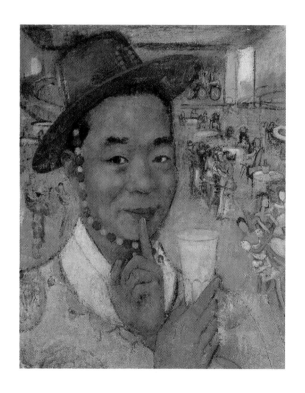

배운성, 〈모자를 쓴 자화상〉, 1930년대

자를 쓴 자화상〉은 모두 유럽의 화실이나 카페, 건축물로 배경을 가득 채우고 있다. 유럽 유학생으로서, 유럽의 건물을 자화상의 배경으로 표현하는 것은 자연스러운 일이다. 그러나 이것은 배운성이 자화상이나 인물화의 배경 자체에 관심을 갖고 있었음을 의미하기도 한다. 〈어머니의 초상〉(1930년대) 등 배운성의 다른 인물화에도 배경은 자주 등장한다. 특히 〈팔레트를 든 자화상〉에서 배경으로 화실이 등장한 것은 화가로서의 의식을 표현했다는 점에서 좀 더 각별하다.

문인이자 화가, 동양주의 미술 이론가로 활약한 김용준(1904~1967)의 경우, 특이하게 유화 자화상과 수묵 자화상 연작을 그렸다. 김용준은 1930년 동경미술학교 졸업 작품으로 유화 〈자화상〉을 그린 데 이어 1939년에 〈선부상善夫像〉, 〈선부고독善夫孤獨〉의 수묵 자화상 2점을, 1948년에 〈검려 45세 상黔驢45歲像〉의 수묵 자화상 1점을 그렸다. 수묵 자화상은 채용신을 끝으로 단절되었던 수묵 자화상의 전통을 되살렸다는 점에서 그 의의를 찾을 수 있다.

김용준은 출신지인 경북 선산善山의 이름을 따고 선량하게 살아보겠다는 희망을 담아 자신을 선부善夫라고 불렀다. 그는 《여성》 1939년 1월호에 「선부자화상善夫自畵像」이란 글과 함께 〈선부상善夫像〉(1939년)을 실었다. 글은 이렇다.

　　다른 분은 실례失禮읫 말슴으로 이 수염을 보시고 욕辱 깨나 할는지 모르나 내 눈에는 이 수염처럼 내 적막한 심리를 위로 해주는 것은 없다. 내 얼굴에서 군이 결점缺點을 잡어내자면 양 미간兩眉間이 좁고 찌울어져서 보는 이는 속이 빽빽하다 하겠

으나 기실其實은 내 속이 빽빽한 것이 아니요 미간眉間의 좁은
내 심저心底에 깊이 숨은 우울憂鬱이 나타난 것이다.

〈선부상〉은 간략한 선묘線描로 얼굴을 표현하면서도 코와 입,
미간을 두드러지게 부각했다. 당시 유화에서 동양화로 전향했던
김용준의 예술가로서의 의지와 내면을 잘 드러낸 것이다.
　〈선부고독善夫孤獨〉(1939년)은 서양 중절모와 양복을 착용한 채
풀밭에 앉아 있는 자신의 모습을 간략하게 표현한 작품이다. 하

김용준, 〈선부상〉, 1939년

나의 화면에 거의 똑같은 자신의 모습 한 쌍을 나란히 배치해놓았는데, 두 명이 등장하는 자신의 모습을 통해 예술가로서의 고독을 역설적으로 표현한 것이다.[28] 이러한 형식은 김용준에 의해 처음 시도된 것으로, 전통 수묵화를 현대적으로 해석하려 했던 김용준의 시도로 볼 수 있다.[29]

배경의
다양화

1930년대엔 자화상의 배경에서 다양하면서도 의미 있는 변화가 나타났다. 우선 1920년대에 비해 배경이 등장하는 작품이 늘었다는 점이다. 배운성의 〈팔레트를 든 자화상〉, 〈무당 복장의 자화상〉, 〈모자를 쓴 자화상〉을 비롯해 박노홍朴魯弘(1905~?)의 〈자화상〉(1932년), 이순길李順吉의 〈자화상〉(1932년), 김주경金周經(1902~1981)의 〈가을의 자화상〉(1936년)은 실내 공간, 서가, 가을 풍경 등 구체적인 대상으로 배경을 채워 넣었다. 이는 1930년대 들어 배경에 대한 관심이 더욱 커지고 있음을 말해준다.

제11회 조선미술전람회 출품작인 이순길의 〈자화상〉은 배경이 매우 이색적이다. 주인공의 뒤로 넥타이를 맨 한 남자의 가슴 부분을 클로즈업해 배경으로 처리했다. 이 작품은 흑백 사진으로 남아 있어 정확하게 파악하기는 어렵지만, 주인공 뒤쪽의 인물은 캔버스에 그려진 남성의 모습으로 보인다. 주인공인 화가는 무언가를 보고 깜짝 놀란 표정을 짓고 있는데, 다소 비통해 보이기까

지 한다. 배경 속의 남성과 주인공 사이에 묘한 긴장감을 불러일으키면서 참신한 분위기와 조형미를 창출해냈다.

오지호吳之湖(1905~1982)의 〈자화상〉(1931년)은 배경에 특별한 사물이나 풍경을 표현하지 않았으면서도 생동감 넘치는 배경을 구현한 작품이다. 오지호는 배경의 아랫부분을 이질적인 색깔과 붓 터치로 구분해 수평선을 연상시킨다. 이는 1910년대 김찬영의 자화상과 흡사하다. 오지호는 또 이 작품에서 광선에 대해 깊은 관심을 보여주었는데 그의 인상주의 화풍의 단초였다고 볼 수 있다.[30]

송병돈宋秉敦(1902~1967)은 1931년 작 〈자화상〉에서 인물과 배경의 경계를 무화시키는 새로운 실험을 시도했다. 검은 교복을 입은 채 정면을 응시하고 있는 화가의 상체는 같은 색의 배경과 한데 어우러지면서 보는 사람을 깊은 심연 속으로 이끌어간다.

배운성, 이순길, 오지호, 송병돈이 시도한 새로운 배경 처리는 1930년대에 이르러 화가들이 내면을 표현하기 위해 배경을 적극적으로 활용하기 시작했음을 의미한다. 1910~1920년대 자화상의 초보적 수준을 뛰어넘어 진정한 의미의 근대적 자화상이 정착되고 있었던 것이다.

이와 함께 당시 화단에 서양화가 정착되면서 현대적인 조형 언어로 개성적인 표현을 보여준 자화상도 등장했다. 김용준의 유화 〈자화상〉, 서진달과 이상李箱(1910~1937)의 〈자화상〉이 이에 해당한다. 김용준의 〈자화상〉(1930년)은 화가의 내면을 표현하기 위해 유화의 특성을 적절히 활용한 작품이다. 과감한 붓 터치를 통해 유화의 질감을 잘 구현했으며 세부 묘사 없이 얼굴을 단순화시켜

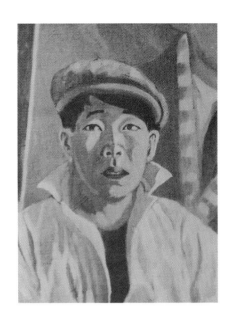

이순길, 〈자화상〉, 1932년

오지호, 〈자화상〉, 1931년

송병돈, 〈자화상〉, 1930년

표현함으로써 화가로서의 의지를 효과적으로 드러냈다. 매서운 눈초리와 꽉 다문 입에서도 화가의 의지를 읽어낼 수 있지만 유화의 특징을 잘 살린 붓 터치가 있었기에 화가의 내면이 좀 더 효과적으로 드러날 수 있었다.

반복적인 붓 터치로 화면의 질감과 생동적인 분위기를 잘 구현한 서진달의 〈자화상〉(1939년), 대담한 색채와 형태 변형 등 표현주의 화풍을 통해 격정적이면서도 내밀한 내면 감정을 효과적으로 드러낸 작가 이상의 〈자화상〉(1931년, 제10회 조선미술전람회 출품작)은 개성적인 표현을 잘 살린 자화상들이다. 이러한 새로운 실험들은 1920년대의 초보적 실험을 뛰어넘어 작가 내면의 본질에 더욱 가까이 다가간 의미 있는 시도였다.

김용준, 〈자화상〉, 1930년

이상, 〈자화상〉, 1931년

역 사 직 면,

일 상 포 용

새롭고 다양한 실험, 참신한 조형미학 추구, 자화상에 대한 근대
적 시각의 정립 등 1930년대 한국 자화상의 성과는 1940년대로
이어져 근대적 자화상이 정착해가는 토대가 되었다. 이를 바탕으
로 1940년대 자화상은 새롭고 다양한 면모를 갖추게 되는데, 여
기에는 당시의 시대 상황이 적지 않은 영향을 끼쳤다.

　1940년대 전반은 일제의 식민지 침략이 극에 달했던 시기였고,
광복 이후인 1940년대 후반은 좌우 이데올로기의 대립과 민족분
단의 비극을 겪어야 했던 정치적 혼란기였다. 1940년대 화가들의
자화상은 이러한 시대 상황을 피해갈 수 없었다. 그 시대 현실과
역사에 대응하는 과정에서 화가들의 내면은 그 깊이와 폭이 더욱
확장되었고 자화상 역시 이에 힘입어 좀 더 성숙한 단계로 발전
해갔다.

1940년대 자화상

윤자선尹子善, 〈자화상〉, 1940년, 조선미술전람회 출품작

이순종李純鍾, 〈자화상〉, 1941년, 동경미술학교 졸업작

김재선金在善, 〈자화상〉, 1941년, 동경미술학교 졸업작

이쾌대李快大, 〈자화상〉, 1942년

정관철鄭寬徹, 〈자화상〉, 1942년, 동경미술학교 졸업작

김하건金河鍵, 〈자화상〉, 1942년, 동경미술학교 졸업작

이세득李世得, 〈자화상〉, 1942년

정보영鄭寶永, 〈자화상〉, 1942년, 동경미술학교 졸업작

문　신文　信, 〈자화상〉, 1943년

박영선朴泳善, 〈자화상〉, 1943년

박득순朴得錞, 〈자화상〉, 1943년

장우성張遇聖, 〈화실〉, 1943년, 조선미술전람회 수상작, 수묵
채색 자화상

이인성李仁星, 〈흰색 모자를 쓴 자화상〉, 1940년대 초반

변종하卞鍾夏, 〈자화상〉, 1946년

김용준金瑢俊, 〈검려 45세 상黔驢45歲像〉, 1948년, 수묵 자화상

이쾌대李快大, 〈두루마기 입은 자화상〉, 1948년경

서진달徐鎭達, 〈자화상〉, 1940년대

이인성李仁星, 〈붉은 배경의 자화상〉, 1940년대

이인성李仁星, 〈파란 배경의 자화상〉, 1940년대

이인성李仁星, 〈남자상〉, 1940년대 후반

이인성李仁星, 〈모자를 쓴 자화상〉, 1950년

　1940년대는 이인성, 이쾌대와 같은 걸출한 작가에 힘입어 전체적으로 높은 성취를 이루면서 근대적인 의미의 자화상이 정착되는 시기였다. 배경을 더욱 적극적으로 활용하고 소품에 상징적인 의미를 부여함으로써 자화상의 의미를 더욱 풍요롭게 만들었다. 또한 화실에서 그림을 그리고 있는 화가의 모습을 완전하게 표현한 자화상도 등장했다. 이는 미술을 바라보는 관점이 성숙해지면서 이뤄진 것이다. 또한 미술의 사회적 기능과 의미에 대한 화가들의 고민이 반영된 결과이기도 하다.

이순종, 〈자화상〉, 1941년

김재선, 〈자화상〉, 1941년

정관철, 〈자화상〉, 1942년

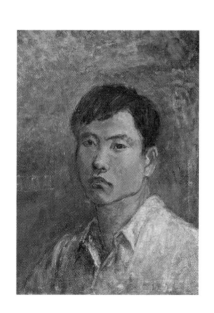

김하건, 〈자화상〉, 1942년

자화상에 사회적·역사적 의미가 도입된 것도 1940년대에 이르러서였다. 시대 상황에 맞추어 사회적·역사적 존재로서의 화가의 역할에 대해 문제의식을 갖기 시작한 것이다. 이러한 변화는 한국 자화상의 폭과 깊이를 심화시키는 데 기여했다.

1940년대의 대표적 자화상으로는 이인성, 이쾌대를 비롯해 정보영鄭寶永(1918~?), 문신文信(1923~1995) 등의 작품을 꼽을 수 있다. 이들 작품은 1940년대 자화상의 특징적인 양상뿐만 아니라 1940년대 자화상이 이룩한 성취를 그대로 보여준다.

이인성의 자화상은 〈흰색 모자를 쓴 자화상〉(1940년대 초반), 〈붉은 배경의 자화상〉(1940년대), 〈파란 배경의 자화상〉(1940년대), 〈모자를 쓴 자화상〉(1950년)과 자화상적 초상화인 〈남자상〉(1940년대 후반) 등이 있다. 이인성의 자화상들은 1930년대 화가로서의 내면을 표현하고자 했던 단계를 뛰어넘어 화가이면서 동시에 일상인으로서의 고뇌를 함께 보여준다.

이인성 자화상의 독특한 특징은 눈의 표현이다. 그의 자화상 5점을 보면 대부분 눈이 없다. 눈 부분은 검은색으로 처리했을 뿐이다. 그래서 눈동자도 없고 눈의 형태도 없다. 이인성은 왜 자신의 얼굴에서 눈을 없애버린 것일까.

그것은 분명 세상과의 단절이다. 1940년대 자신의 우울한 심경을 이렇게 표현했던 것이다. 그런데 우리나라 자화상에서 눈을 그리지 않은 것은 이인상이 처음이다. 눈을 그리지 않은 것은 놀라운 변화이고 주목해야 할 사건이다. 또한 자화상적 초상화 〈남자상〉에서 보이는 것처럼 이인성이 자화상에 서사적인 스토리를 구사했다는 점도 눈여겨보아야 한다.

이쾌대는 1940년대 들어 이인성과는 또 다른 차원에서 성취를 이룩했다. 자화상을 통해 사회적·역사적인 작가 의식을 유감없이 드러냈기 때문이다. 그 단초를 보여주는 작품이 1942년 작 〈자화상〉이다. 이 작품의 배경에는 질주하는 말과 위로 날아오르는 새가 나온다. 그의 〈부인도〉(1943년)에 나타나는 것처럼 말과 새는 이쾌대 인물화의 중요한 소재다. 이에 대해선 고구려 벽화에 등장하는 말을 차용해 한국적 정체성을 표현했다는 견해가 가능하다.[31] 고구려 벽화의 소재를 차용한 것인지 확언할 수 없다고 해도, 역동적인 말의 이미지에 민족적인 정서가 반영되어 있을 가능성은 높다. 말의 이미지, 전통적인 선묘 등에서 한국의 전통과 역사에 대한 이쾌대의 관심을 발견할 수 있다.

1942년 작 〈자화상〉에서 역사에 대한 관심의 단초를 보여주었던 이쾌대는 〈두루마기 입은 자화상〉(1948~1949년)에 이르러 역사와 사회를 자화상 속으로 당당하게 끌어들이는 시도를 감행한다. 이 작품은 한국의 산천을 배경으로, 두루마기 차림에 중절모를 쓴 이쾌대가 팔레트와 전통 수묵화 붓을 들고 정면을 응시하며 우뚝 서 있는 모습이다. 화면은 전체적으로 힘이 넘치고 화가의 의지는 보는 이를 압도한다. 그래서 광복 직후, 좌우 이데올로기의 대립과 정치적 혼란 속에서 작가의 현실 참여 의식을 잘 보여준 수작으로 평가받는다.

이 작품에서도 배경과 소품을 주목해야 한다. 주인공 이쾌대는 전통 복장인 한복 두루마기를 입은 채 서양식 팔레트와 전통 수묵화 붓을 들고 있다. 이들은 한국인의 정체성과 화가의 정체성을 드러내는 상징물이다. 그는 화가로서 조국의 현실 속으로 뛰

어들겠다는 강한 의지를 이 상징물을 통해 표현한 것이다.

더욱 원숙해진
실험들

1940년대 자화상 가운데 정보영의 〈자화상〉(1942년), 문신의 〈자화상〉(1943년), 장우성張遇聖(1912~2005)의 〈화실〉(1943년)도 중요한 분석 대상이다.

정보영의 〈자화상〉은 인물을 화면 오른쪽으로 밀어내고 광활한 평원으로 배경을 처리한 뒤, 화면 한구석에 국화 두 송이(한 송이는 일부만 보인다)를 그려 넣었다. 전체적으로 회화적이고 문학적인 분위기에 화가의 음울한 내면이 잘 표현되었다. 화면의 한쪽에 꽃을 표현한 것은 일본 동경미술학교 졸업생인 오카 시카노스케岡鹿之助(1898~1978)의 〈자화상〉(1924년)에서도 발견된다. 국화가 소품으로 활용된 것을 제외하면 1910년대 김찬영의 〈자화상〉과 그 구도나 분위기가 비슷하다.

이 작품의 낭만적이면서도 우울한 분위기는 배경, 소품(국화), 인물 간의 극적인 대비에 의해 가능해진 것이다. 배경을 이루는 평원은 적막하리만큼 광활하고 지평선에 의해 깊은 공간감을 만들어낸다. 왼쪽 하단의 여린 국화 송이는 배경과 효과적인 대비를 이룬다. 또한 화면 밖을 향하고 있는 화가의 우울한 눈빛과 불안감 가득한 얼굴 표정은 배경과 유리되어 있는 듯 보는 이를 집중시킨다. 이 작품에서 국화는 아름다운 대상이라기보다는 오히려

화가의 우울한 분위기를 고조시키는 상징적 소품으로 활용되었다. 배경과 소품의 처리에서 진일보한 모습을 보여준 것이다.

문신의 〈자화상〉(1943년)은 화실에서 그림을 그리고 있는 자신의 모습을 표현한 작품이다. 이 〈자화상〉은 마르크 샤갈Marc Chagall(1887~1985)의 〈황색의 자화상〉(1914년)을 연상시킨다. 1930년대 배운성도 화실에 있는 자신의 모습을 〈팔레트를 든 자화상〉에 담아냈고 김주경 역시 야외에서 그림을 그리는 모습을 〈가을

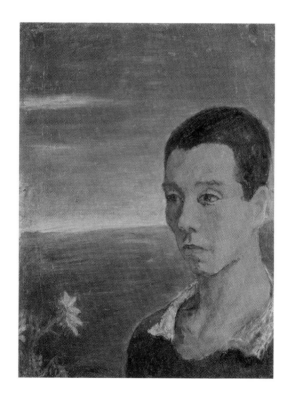

정보영, 〈자화상〉, 1942년

의 자화상〉으로 표현했지만, 화실에서 이젤 앞에 앉아 그림을 그리는 모습을 완전하게 묘사한 것은 문신의 〈자화상〉이 처음이다. 이것은 1940년대 들어 화가로서의 의식이 좀 더 심화되었음을 보여주는 사례다.

장우성의 〈화실〉(1943년)은 수묵채색 자화상으로, 제22회 조선미술전람회에서 특선을 수상한 작품이다. 자신의 화실에서 부인과 함께 의자에 앉아 있는 모습을 그렸다. 자신의 아내를 모델로 삼아 그림 작업을 하던 중, 잠시 휴식을 취하고 있는 모습을 긴장감 있게 포착해냈다. 특히 화가와 모델이라는 서양화의 주제를

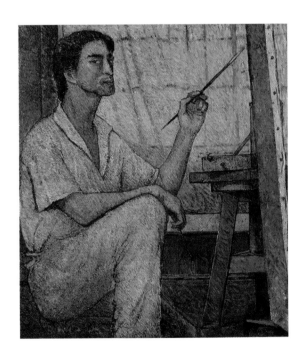

문신, 〈자화상〉, 1943년

수묵화에 차용했다는 점에서 각별한 의미를 찾을 수 있다.[32] 서양 화가 디에고 벨라스케스Diego Velazquez(1599~1660)의 자화상인 〈시녀들〉(1656년)을 연상시킨다. 분위기가 온전히 일치하는 것은 아니지만 화가로서의 자의식, 화가라는 직업에 대한 자부심을 드러냈기 때문이다.

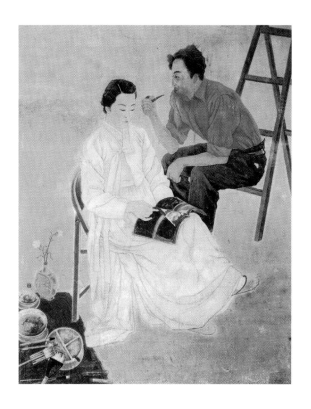

장우성, 〈화실〉, 1943년

�֎

3
부

한국 자화상을
보는 눈

�֎

1 전신사조의 딜레마

전통 초상화와
전신사조

우리는 흔히 "자화상은 작가의 내면과 고뇌를 표출한다"라고 말한다. 그렇다. 하지만 이런 의문도 든다. 모든 작품에 작가의 내면과 고뇌가 담겨 있는가, 모든 작품에서 작가의 내면과 고뇌를 찾아낼 수 있는가 하는 의문이다. 이 의문은 자화상을 통해 작가의 내면을 찾아내려는 데 우리가 지나치게 집착하고 있는 것은 아닐까 하는 의문으로 이어진다.

우리의 전통 자화상과 초상화를 논하면서 가장 많이 하는 말은 '전신傳神', '전신사조傳神寫照'이다. 전신, 전신사조는 외관을 그대로 묘사하는 사형寫形을 넘어 그 사람의 내면까지 그려내는 사심寫心을 의미한다. 전신사조를 실천하려면 우선 대상을 있는 그대로 정확하게 그려야 했다. 그러한 완벽한 사형이 사심으로 나아가는 기본이었다. 터럭 한 올이라도 사실과 다르면 초상화가 아니라는 전신사조, 이는 조선 시대 초상화의 원칙이었다. 이 전신론에 의거해 우리는 조선 시대 초상화에 드러난 얼굴은 그 사람의 내면과 정신을 그대로 표현한 것으로 이해하곤 한다.

물론 조선 시대의 모든 초상화가 전신론傳神論을 구현했다고 말할 수는 없을 것이다. 작품마다 수준 차이가 있기 때문이다. 그런데 이 대목에 고민거리가 있다. 초상화 속 주인공의 모습에서 어떻게 '전신'을 확인할 수 있는가의 문제다.

조선 시대 이재李縡(1680~1746) 초상화와 이채李采(1745~1820) 초상화를 보자. 이 작품들을 두고, 조선 선비의 깨끗한 정신세계를 구현했다는 평가가 일반적이다. 이 초상화 속에서 이채는 "자찬문自讚文이나 그의 벗들이 지은 찬문에서도 누차 나오듯 용모가 준수하고 성정 또한 반듯하고 온유하면서도 맑았던 듯하며, 좋은 가문의 출신답게 올곧은 인간형이었던 것으로 보인다".[1] 조선 시대 유학자 선비들의 이상적인 모습이라는 설명도 있다. 이에 동의한다.

할아버지와 손자 사이인 이 두 사람의 얼굴은 정말로 깨끗하고 평온하다. 참으로 곱게 늙었다는 생각이 들 정도다. 얼굴은 사람의 마음을 따라간다고 한다. 그렇다면 이채를 두고, 얼굴만큼이나 마음이 곧고 투명한 선비였다고 말할 수 있을 것이다. 이채의 이력이나 족적을 알지 못한다고 해도, 초상화에 나오는 얼굴 모습이나 풍모만으로도 그렇게 느낄 수 있다.

여기서 질문을 하나 해보자. 이채의 얼굴이 윤두서처럼 생겼다면 어떠했을까. 우리는 어떻게 평가했을까. 원래 깨끗하고 착한 얼굴을 지닌 사람이 있는가 하면 원래 우락부락하게 생긴 사람도 있을 것이다. 이채의 얼굴이 원래 우락부락했다고 가정해보자. 그럼 우리는 그 초상화를 어떻게 해석했을까. 조선 시대 유학자 선비의 투명한 정신세계를 표현한 초상화, 평온하고 덕망 있는 선비

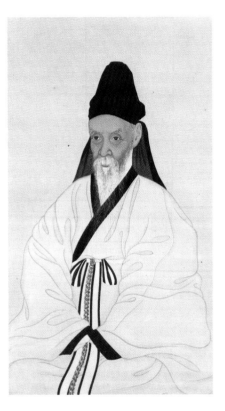

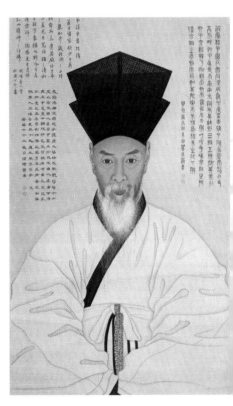

작자 미상, 〈이재 초상〉, 18세기경 작자 미상, 〈이채 초상〉, 1802년

의 초상화라고 해석할 수 있을까. 혹시 우락부락한 얼굴에 맞게 해석하는 것은 아닐까. 물론 이러한 의문은 하나의 가정일 뿐이다. 하지만 중요한 사실은 그 가정이 부질없는 가정이라기보다는, 우리가 한번 진지하게 고민해봐야 할 가정이라는 점이다.

전신론을 어떻게
볼 것인가

전신론은 조선 시대 초상화를 그리는 관점이고 기준이었다. 조선 시대엔 초상화나 자화상을 그릴 때, 사형을 넘어 사심에 이르겠다는 마음가짐과 작화 기법이 중요했다. 하나의 대원칙이었기 때문이다. 그렇지만 그 마음가짐과 작화 기법이 모든 초상화에 구현되었다고 단정할 수는 없다. 그런데도 조선 시대의 모든 초상화가 전적으로 전신론을 구현했다고 본다면, 그것은 지나친 해석이다. 초상화의 전신론은 이런 점을 고려해 이해해야 한다.

이재와 이채의 초상화는 매우 행복한 경우다. 두 사람의 실제 얼굴과 주변 사람 혹은 후대가 희망하는 얼굴의 이미지가 일치하기 때문이다. 이는 조선 시대 유학자 선비들의 이상적 풍모와 얼굴이 두 사람의 실제 얼굴과 일치한다는 말이다. 그러나 초상화 주인공의 실제 얼굴이 이 같은 이상형과 늘 일치하는 것은 아니다. 어쩌면 일치하지 않는 경우가 더 많을지도 모른다. 이 간극을 어떻게 받아들여야 할까.

이런 생각은 기존의 관점을 폄하하려는 것이 아니다. 초상화,

자화상 속 인물의 내면을 좀 더 객관적으로 이해하고 평가해야 한다는 뜻이다. 그래야만 초상화나 자화상을 더 깊게 제대로 만날 수 있다. 이는 결국 우리가 '전신'을 어떻게 이해할 것인가의 문제로 이어진다.

그것은 곧 조선 시대 초상화를 감상하고 해석할 때 얼굴에서 '전신의 흔적'을 과연 어떻게 찾아낼 것인가의 문제이기도 하다. 냉정하게 말하면, 전신의 흔적을 쉽게 찾아낼 수 없다. 화면에 드러난 얼굴만으로, 표정만으로 전신의 흔적을 찾아내는 것에는 한계가 있다. 따라서 전신론은 절대적일 수 없다. 개별 초상화를 모두 전신론에 의존해 해석할 수는 없다. 얼굴 모습과 얼굴 표현에 초상화 주인공의 내면을 꼭 연결지어 해석할 필요도 없다.

그럼 어떻게 주인공의 내면을 찾아낼 것인가. 얼굴뿐만 아니라 얼굴 이외에서도 주인공의 내면을 읽어낼 수 있어야 한다. 배경과 소품에 주목하지 않을 수 없는 이유다.

처음으로 돌아가 보자. 자화상 연구의 궁극적인 목적 가운데 하나는 자화상을 그린 화가의 내면과 작가 의식을 탐구하는 것이다. 그 내면과 작가 의식은 화가 개인의 지극히 사적私的인 감정이나 인간 본질에 대한 의식일 수도 있다. 하지만 미술사 연구에서 특히 관심을 갖고자 하는 것은 화가로서의 정체성이나 예술 창작 과정에 대한 탐구와 고민, 화가와 미술이 시대와 역사에 어떻게 대응해나갔는지에 대한 고민 등이라고 할 수 있다.

사실 그것은 자화상의 화면 속에 있다. 우선 얼굴이 우리 관심 사항이겠지만 얼굴이나 표정이 전부는 아니다. 주인공의 얼굴에서만 그의 내면을 읽어낼 수 있는 건 아니다. 얼굴에만 의존할 경

우 주관적인 해석이나 설명에 빠져들 우려가 적지 않다. '전신사조' 역시 우리에게 그런 함정으로 놓여 있다. 이를 객관적으로 해석할 수 있어야 한다.

　얼굴 밖에서도 주인공의 내면과 심리를 읽어내야 한다. 그래서 시선과 포즈, 배경과 소품에 눈길을 주어야 한다. 배경과 소품은 화가 자신의 복합적이고 다층적인 내면세계를 잘 보여주는 중요한 상징물이기 때문이다. 조선 시대 초상화에 이런 요소가 적게 나타난다고 하지만, 그동안 이런 측면에 대한 해석에 다소 무심했던 것이 사실이다.

2　배경과 소품의 변화와 상징성

왜 배경과
소품인가

스페인의 디에고 벨라스케스는 1656년 자화상 성격이 짙은 〈시녀들〉을 그렸다. 대외적으로 이 그림은 어린 마르가리타 공주Margarita Teresa(1651~1673, 펠리페 4세의 딸)의 초상이다. 하지만 벨라스케스는 화면을 교묘히 구성했다. 공주를 한가운데에 두고 주변에 시녀, 어릿광대, 난쟁이, 펠리페 4세 부부, 시종 등을 등장시켰다. 그리고 화면 한편에 커다란 캔버스 앞에서 왕 부부의 초상을 그리고 있는 자신을 그려 넣었다. 벨라스케스 자신의 포즈는 당당하다. 따라서 이 작품은 일종의 자화상이다. 궁정화가의 위상을 드높이고 또 인정받고 싶어 이렇게 그린 것이다. 커다란 캔버스 앞에서 팔레트와 붓을 들고 그림을 그리고 있는 자신의 모습은 바로 화가로서의 자의식 또는 화가의 사회적 위상에 대한 열망이었다.[2] 이 그림에 등장하는 인물들과 궁중의 모습, 캔버스 등은 모두 화가로서 벨라스케스의 위상을 드높이기 위해 존재한다. 그건 의도를 구현하기 위한 일종의 장치라고 할 수 있다.

　배경과 소품은 이런 역할을 한다. 자화상에서 배경과 소품은

시선과 포즈 못지않게 작가의 내면을 이해하는 데 중요한 단서를 제공한다. 배경과 소품을 통해 작가 자신이 처한 현재 상황이나 작가의 내면세계, 작가가 전하고자 하는 메시지를 직접적 혹은 은유적·상징적으로 표출하기 때문이다.

배경, 소품 등은 특히 자화상에서 매우 중요하다. 자화상에 나타난 배경과 소품은 주인공의 옷차림이나 얼굴 표정, 화가의 묘법描法 못지않게 적지 않은 의미를 지닌다. 따라서 배경과 소품은 화가 자신의 내면과 작가 의식, 작화 의도를 밝히는 데 매우 중요

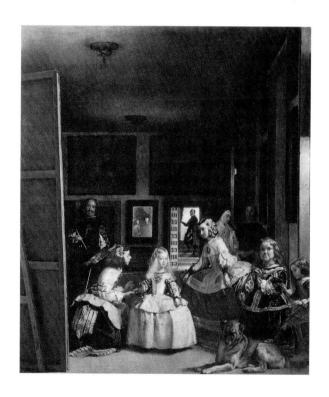

디에고 벨라스케스, 〈시녀들〉, 1656년

한 상징물이 된다. 옷차림이나 표정에만 주목해 작가의 내면 등을 추적하는 것은 자칫 주관적인 오류에 빠지기 쉽다. 이에 반해 배경이나 소품도 함께 고찰한다면 그것이 지니고 있는 은유적·상징적, 또는 역사적·사회적 의미에 힘입어 작가의 내면을 객관적이고 심층적으로 분석할 수 있다. 이것이 자화상을 보는 주요 관점이 되어야 한다.

자화상 속 배경과 소품도 시대에 따라 변한다. 그 변천 과정을 고찰하는 것은 자화상에 담겨 있는 사회적·시대적·문화적 의미와 미학을 밝혀내는 것이다. 또한 이와 관련된 화가의 내면을 드러내는 것이기도 하다. 따라서 이러한 방식은 다른 접근법보다 객관적이다.

기존의 연구를 보면 개별 작품을 다루면서 배경과 소품을 언급한 경우는 있지만 그 배경과 소품이 시대에 따라 어떻게 변모해 갔는지에 대한 고찰은 없다. 인물의 옷차림이나 얼굴 표정에 국한되지 않고 배경과 소품의 특징과 변천 과정을 고찰해야 한다. 이를 통해 자화상의 의미와 거기 담겨 있는 작가 의식, 사회적·문화적·시대적 의미와 가치, 미학 등이 좀 더 다각적이고 입체적으로 다가올 것이다.

배경과 소품의 등장:
1910~1920년대

채용신의 1893년 작 〈자화상〉은 배경과 소품의 표현에서 획기적

인 변화를 보여주었다. 이 작품의 배경과 소품은 당시 새롭게 나타난 초상 사진의 영향을 받은 것으로 보이지만 18세기 후반에 싹트기 시작한 배경과 소품이 이 시기에 이르러 본격화한 것이다. 이 작품 속에서 채용신은 양손에 부채와 안경을 들고 있는데 18세기 후반 초상화에 등장한 부채와 안경이 이 시기까지 계승된 것이다.

채용신의 〈자화상〉을 마지막으로, 전통적인 수묵채색 자화상이 막을 내리고 1910년대 유화 자화상이 등장하면서 배경과 소품에 대한 서양화가들의 관심과 고민도 새로 시작되었다. 1910~1920년대의 경우, 일부 자화상을 제외하고 대부분의 작품에 배경과 소품이 나타나지 않은 것도 이 같은 시대 상황 때문이었다고 볼 수 있다. 이 시기의 현존하는 자화상 30여 점 가운데 배경이나 소품이 표현된 작품은 1910년대 고희동과 김찬영, 1920년대 도상봉과 장석표, 복택광의 작품 5점에 불과하다는 사실이 이를 입증한다.

그러나 배경과 소품이 표현된 자화상의 의미는 각별하다. 고희동의 〈부채를 든 자화상〉(1915년)은 배경과 소품을 통해 일상성을 적극적으로 표현했다. 전통 초상화, 전통 자화상과 확연히 구분되는 근대적 분위기를 잘 구현한 것이다. 또한 배경으로 등장하는 유화 액자와 양장본 서양 책, 그리고 소품으로 등장하는 부채가 그 나름대로의 상징적인 의미를 지니고 있다는 점도 높이 평가해야 한다.

김찬영의 〈자화상〉(1917년)은 소품이 보이지는 않지만 배경 처리에서 두드러진 성과를 보여주었다. 동경미술학교의 졸업 작품

으로 제작된 자화상에 배경이 나타나기 시작한 것은 1916년경부터였다. 따라서 1910년대 중반에 동경미술학교에 유학한 김찬영은 졸업 작품들의 영향을 받아 배경에 관심을 기울였을 수 있다.[3] 김찬영은 이 같은 분위기에 힘입어 자신의 〈자화상〉에서 노을 지는 풍경을 배경으로 처리해 우울한 내면을 효과적으로 표현했다. 김찬영은 자화상의 배경 처리에서 새로운 국면으로 나아간 것이다.

그럼에도 불구하고 1910~1920년대까지의 자화상은 대부분 인물 표현 중심이었고 배경과 소품의 표현은 두드러지지 않았다. 1920년대엔 도상봉의 〈자화상〉(1927년), 장석표의 〈자화상〉(1926년), 복택광의 〈자화상〉(1929년)에서 배경을 발견할 수 있지만 일상적인 공간을 표현했다는 것 이상의 의미를 찾아보기는 어렵다.

배경과 소품의 본격화 :
1930년대

1930년대는 배경과 소품이 본격적으로 등장한 시기였다. 먼저 배경을 보면 배운성의 〈팔레트를 든 자화상〉(1933년 이전), 〈무당 복장의 자화상〉(1936년 이전), 〈모자를 쓴 자화상〉(1930년대)과 이순길의 〈자화상〉(1932년), 박노홍의 〈자화상〉(1932년), 김주경의 〈가을의 자화상〉(1936년)처럼 인물의 배경을 다양한 대상으로 채운 자화상이 많이 그려졌다. 서동진의 〈팔레트의 자화상〉(1930년대)도 넓은 의미에서 화구를 배경으로 삼은 작품이다. 팔레트의 위쪽 면에 자신의 얼굴을 그린 이 작품을 보려면, 팔레트를 펼칠 수

밖에 없고 결과적으로 팔레트 자체가 서동진 얼굴의 배경이 된다. 야외에서 그림을 그리고 있는 자신의 뒷모습을 표현한 김주경의 〈가을의 자화상〉은 배경이 극대화된 경우다.

이처럼 1930년대엔 배경이 등장하면서 자화상의 화면 속에서 배경이 차지하는 비중이 커졌다. 그렇다고 해서 인물의 비중이 줄어든 것은 아니다. 배경이 표현된 자화상을 보면, 인물이 화면의 중앙에 크게 배치되어 있어 화면 공간의 대부분을 차지하고 있다. 배경을 극대화해 표현한 김주경의 〈가을의 자화상〉처럼 예

김주경, 〈가을의 자화상〉, 1936년

외적인 경우도 있지만, 이 시기 자화상은 대부분 배경뿐만 아니라 인물의 비중도 중시하고 있는 것이다. 배운성의 자화상 연작이나 박노홍의 〈자화상〉, 이순길의 〈자화상〉이 모두 이런 모습을 보여준다.

1930년대 자화상에는 소품도 본격적으로 등장하기 시작했다. 황술조의 〈자화상〉(1930년), 이해선의 〈자화상〉(1930년), 이경진의 〈자화상〉(1932년), 엄성학의 〈자상自像〉(1932년), 이쾌대의 〈자화상〉(1932년), 서동진의 〈팔레트의 자화상〉, 배운성의 〈팔레트를 든 자화상〉, 김주경의 〈가을의 자화상〉 등에서 나타나는 것처럼 소품은 모두 캔버스, 붓, 이젤과 같은 화구畵具였다.

소품의 등장은 한국의 유화 자화상의 역사에서 매우 중요한 변

박노홍, 〈자화상〉, 1932년

황술조, 〈자화상〉, 1930년

화로 볼 수 있지만 그것이 모두 이젤, 팔레트와 같은 화구였다는 점에서 한계를 지니기도 한다. 화구는 화가로서의 신분과 존재의식을 드러내주지만 다른 한편으로 보면 그것은 은유적·상징적 소품이라기보다는 일차원적인 소품이다. 즉 화가이지만 화가 그 이상의 존재로서의 내면을 드러내지 못하고 화가라는 신분 표출에만 머문 것이다.

이해선, 〈자화상〉, 1930년

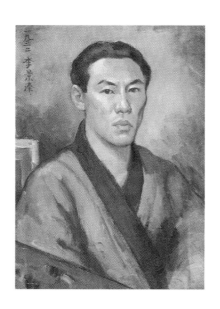

이경진, 〈자화상〉, 1932년

배경과 소품의 질적인 변화 :
1940년대

1940년대에 들어서면 배경과 소품에서 질적인 변화가 나타났다. 우선, 화면에서 인물의 크기나 비중이 줄어들고 배경이 화면의 많은 부분을 차지하는 경우가 늘어났다. 정보영의 〈자화상〉(1942년)의 경우, 인물은 화면 오른쪽으로 치우쳐 있고 화면의 왼쪽 절반 이상이 배경과 소품으로 채워져 있다. 배경이 있는 1930년대의 자화상에 비하면 화면 속에서 배경이 차지하는 비중이 커지고 인물의 비중이 작아진 것이다. 문신의 〈자화상〉(1943년) 역시 화면의 왼쪽에 인물을 그려 넣고 화면의 나머지 공간에 캔버스가 있는 화실을 배경으로 처리함으로써 배경의 비중을 높였다.

이쾌대의 〈두루마기 입은 자화상〉(1948~1949년)에 이르면 배경이 인물 못지않게 자화상의 핵심 요소로 부각된다. 이쾌대는 이 자화상을 통해 해방 공간에서 화가로서의 역사적 책무, 즉 사회 참여의 의지를 보여주고자 했다. 그러나 그 현실 참여 선언은 참여의 주체인 인물만으로는 완전한 의미를 지니지 못한다. 참여해야 할 대상이 있어야 비로소 완전해진다. 이 작품에서 그 대상은 바로 농촌 또는 한국의 국토이다. 화가의 역사의식을 보여주는 데 배경이 결정적인 역할을 하고 있는 것이다. 따라서 이 작품의 배경은 1930년대 여타 자화상들의 배경보다 더 적극적이고 직접적인 의미를 지닌다. 배경이 화면 속의 공간을 어느 정도 차지하는가의 형식적 비중에 그치지 않고 그 의미에서도 매우 중요한 비중을 차지하게 된 것이다. 이인성의 자화상적 초상화인 〈남자

상〉(1940년대 후반) 역시 배경의 비중이 한층 높아진 자화상이다. 이 작품에는 화가를 상징하는 붓과 이인성의 정물화에 많이 나타나는 화병이 표현되어 있지만, 가장 중요한 것은 배경에 등장하는 두 명의 여성이다. 이 여성들이 없으면 자화상의 의미도, 작가의 내면도 전달하기 어렵다.

이쾌대의 〈두루마기 입은 자화상〉과 이인성의 〈남자상〉은 배경의 측면에서 중요한 위치를 차지한다. 이쾌대가 배경을 통해 역사적·사회적인 서사를 담았다면, 이인성은 배경에 등장한 여성을 통해 개인적인 삶을 이야기함으로써 개인의 서사를 담았다. 이것은 자화상에서 배경의 비중을 극대화한 것이며 1930년대 자화상과 1940년대 자화상을 구분 짓는 중요한 차이점이기도 하다.

1940년대엔 소품에서도 이전 시대와 다른 뚜렷한 변화가 나타났다. 정보영의 〈자화상〉(1942년)과 이쾌대의 〈자화상〉(1942년)은 다양한 상징물(꽃, 말, 새)을 소품으로 등장시켜 소품에 대한 인식의 변화를 보여주었다. 정보영 〈자화상〉의 꽃은 화가의 우울하고 불안한 심리를 드러내는 상징적·은유적 매개물로 활용되었다. 꽃은 밝거나 따뜻해 보이지 않는다. 오히려 애잔하고 슬픈 분위기를 연출한다. 작가의 내면을 표현한 것이다.

이쾌대 〈자화상〉에 나오는 말과 새는, 한마디로 단정 지을 수는 없지만 우리 민족의 역사와 기상을 암시하는 소품으로 볼 수 있다. 1930년대 자화상에 나타난 화구가 일차원적인 소품에 머물렀다면, 1940년대 자화상의 소품은 이를 뛰어넘어 은유적·상징적 소품으로 자리 잡았다. 이 같이 배경이 확대되고 소품이 상징화한 것은 화가의 복잡하고 다층적인 내면을 효과적으로 표현하

는 데 크게 기여했다. 1940년대 들어 근대 자화상이 정착될 수 있었던 것도 배경과 소품에 힘입은 바 크다.

자화상에서 배경의 비중이 확대되는 경향은 1950년대까지 지속되었다. 장욱진의 〈자화상〉(1951년), 이종무의 〈자화상〉(1958년) 등이 그 예다. 장욱진의 작품은 인물을 배경의 작은 일부로 표현해 배경이 인물을 압도하고 있다. 이종무의 〈자화상〉은 의미심장한 변화를 보여준다. 작가는 거실 겸 작업 공간에서 그림을 그리

이종무, 〈자화상〉, 1958년

고 있고 그 뒤로 어린 아들이 물끄러미 바라보고 있다. 이종무의 얼굴을 보니 아들의 존재를 의식하는 것 같고, 그런 분위기가 애잔하면서도 감동적으로 다가온다. 일상 속 화가로서의 존재 의미를 깊이 성찰하게 만드는 자화상이 아닐 수 없다.

배경과 소품에 담긴
모순과 상징

18세기 이후 한국의 자화상은 시대가 흐르며 배경이 점점 비중 있게 다뤄졌고 소품은 다양화·상징화되었다. 그러나 그 과정 속에서도 변하지 않고 이어져온 중요한 특징이 있다. 그것은 이질적·모순적 요소를 이용한 은유적·상징적 표현이다. 이는 한 화면에 이질적 혹은 모순적인 요소(배경과 소품 또는 복식)를 함께 표현하고 여기에 은유적·상징적 의미를 부여한 것을 가리킨다. 물론 이런 특징이 모든 자화상에서 발견되는 것은 아니지만 18세기 이후 1940년대까지 각 시대를 대표하는 자화상들은 공통적으로 이 같은 특징을 지니고 있다.

18세기 강세황의 〈70세 자화상〉(1782년)에서 화가는 서로 이질적인 관모와 야복을 착용하고 있다. 여기서 관모는 벼슬을 상징하고, 야복은 벼슬에 연연하지 않고 초야를 지향하는 선비를 상징한다. 19세기 채용신의 〈자화상〉(1893년)에서 주인공은 무관복을 입고 있지만 손에는 문인 선비의 상징물인 부채와 안경을 소품으로 들고 있다. 무관복과 부채, 안경은 서로 이질적이고 모순

적인 요소들이다.

1910년대 고희동의 〈부채를 든 자화상〉(1915년)을 보면, 화가는 전통적 복장과 소품인 삼베 바지와 모시 적삼을 입고 부채를 들고 있지만 그 배경으로는 근대적·서양적 요소인 유화 액자와 양장본이 표현되어 있다. 즉 한 화면에 전통적 요소와 새로운 요소(근대적 또는 서양적 요소)가 혼재하고 있는 것이다. 물론 이러한 이질적 요소들은 근대기로 접어든 한국의 시대 상황에 기인한 것으로, 1910년대 일상적인 풍경으로 볼 수도 있다. 그러나 이런 요소들을 자화상에 표현했다는 점은 일상 공간을 단순히 옮겨놓은 차원 그 이상이다. 더욱이 1910~1920년대의 다른 자화상에서 이런 요소들이 발견되지 않는다는 점에서 고희동의 의도가 개입된 것으로 보아야 한다.

1930년대 배운성은 〈팔레트를 든 자화상〉, 〈모자를 쓴 자화상〉, 〈무당 복장의 자화상〉에서 예외 없이 유럽식 건축 공간을 배경으로, 한국적 또는 동양적 복장(무관복, 왕의 복식, 무당 복식, 무관의 주립 등)을 입은 화가의 모습을 표현했다. 화가의 복장은 전통적 요소이고 유럽의 건축은 서양적 요소이다. 이러한 이질적·모순적 요소들이 자화상의 화면 속에서 서로 대비를 이룬다.

1940년대 이쾌대의 〈두루마기 입은 자화상〉은 한국의 농촌을 배경으로 한복과 중절모를 착용한 주인공이 전통 붓과 팔레트를 들고 서 있다. 여기서 농촌과 한복, 전통 붓은 전통적 요소, 중절모와 팔레트는 새로운 요소(근대적 또는 서양적 요소)다. 이쾌대는 여기에 머물지 않고 전통 붓을 들고 있는 손은 정상으로 표현하고, 팔레트를 들고 있는 손은 비정상으로 표현했다. 이 역시 이질

적 · 모순적 요소를 표현한 것이다.

자화상 속 이질적 · 모순적 요소

시대	작품	이질적 · 모순적 요소와 그 상징적 의미	
18세기	강세황, 〈70세 자화상〉	관모 = 벼슬, 출세, 가문의 명예 회복	야복 = 초야
19세기	채용신, 〈자화상〉	무관복 = 현재 위치	부채, 안경 = 문관, 초상화가로서 미래의 성취
1910년대	고희동, 〈부채를 든 자화상〉	삼베 바지, 모시 적삼, 부채 = 전통 한국	유화 액자, 양장본 = 서양 근대
1930년대	배운성, 〈팔레트를 든 자화상〉·〈모자를 쓴 자화상〉·〈무당 복장의 자화상〉	한국식·동양식 복장 = 한국 전통	서양식 건축 공간 = 서양 근대
1940년대	이쾌대, 〈두루마기 입은 자화상〉	농촌(한국 국토), 한복, 붓 = 한국 정체성, 전통	중절모, 팔레트 = 새로운 이념과 미래, 화가

위의 표를 보면, 이질적 · 모순적인 요소들도 시대가 흐르면서 그 성격이 바뀌었음을 알 수 있다. 18~19세기 강세황의 〈70세 자화상〉과 채용신 〈자화상〉의 이질적 · 모순적인 요소는 문인 선비를 상징하는 요소와 그렇지 않은 요소라고 볼 수 있다. 이것은 조선 시대 자화상을 그린 화가들이 문인 선비로서의 삶과 정신에 많은 관심을 기울였기 때문이다.

그러나 1910년대 이후 유화 자화상에 나타난 이질적 · 모순적 요소들은 한국적(또는 동양적)이고 전통적인 요소와 새로운 요소

(서양적·근대적 요소)로 요약할 수 있다. 이러한 이질적·모순적인 요소들은 당시 화가들이 외국 유학을 통해 근대 문물을 경험하고 유화를 공부했다는 점에서 자연스러운 특징일 수 있다. 그럼에도, 전통과 근대의 조화보다는 충돌과 갈등이 두드러졌던 일제강점기의 시대 상황을 자신의 의식 세계와 자화상에 투영한 결과로 보아야 할 것이다.

자화상에 나타난 화가의 내면 혹은 작가 의식은 한두 단어로 정의할 수 있을 만큼 그리 단순한 것이 아니다. 자화상을 그리는 화가의 내면은 늘 복잡하고 다층적이다. 하나의 사물이나 현상, 시대 상황을 바라보는 화가의 시각은 늘 변화하고 갈등한다. 화가들이 이질적·모순적인 요소를 한 화면에 표현하는 것도 이러한 맥락에서다. 그렇기 때문에 이질적·모순적 요소는 은유적·상징적인 의미를 지니게 된다. 이러한 요소들이 한 화면에 등장함으로써 화가의 다양한 내면을 좀 더 효과적으로 보여줄 수 있었고 동시에 긴장감을 유지할 수 있었다. 앞에서 살펴본 작품들이 한 시대를 대표하는 자화상으로 평가받는 것도 이러한 특징이 내재해 있기 때문이다.

3 배경과 소품을 통해 본 작가 의식

배경과 소품에 관한 연구는 자화상의 조형적 특징을 찾아내기 위한 것이기도 하지만 궁극적으로는 배경과 소품에 담겨 있는 작가 의식을 찾아내기 위한 것이다. 이질적·모순적인 배경과 소품은 화가의 내밀하고 복합적인 의식 세계를 고찰하는 데 큰 도움이 된다.

그렇다면 자화상의 배경과 소품에 담겨 있는 작가의 내면과 의식은 과연 어떤 모습일까? 시대별로 보면 ① 18~19세기: 관료 선비 지향 의식, ② 1910~1920년대: 전통과 새로움(근대)에 대한 1세대 서양화가로서의 고뇌, ③ 1930년대: 서양화가로서의 작가 의식의 정립 및 전통과 역사에 대한 고민, ④ 1940년대: 역사적·일상적 존재로서의 의식으로 요약할 수 있다.

관료 선비 지향 의식:
18~19세기

강세황의 〈70세 자화상〉은 서로 모순되는 관모와 야복을 통해 자신의 내면을 드러낸 작품이다. "마음은 산림에 있으나 이름은 조

적朝籍에 올랐다"라고 적은 강세황의 찬문에서도 알 수 있듯 관모冠帽는 벼슬을, 야복野服은 초야草野를 상징한다. 벼슬과 초야 사이에서의 갈등, 조정朝廷과 산림山林을 다 같이 선망했던 18세기 후반 서울 선비들의 양면성을 보여주는 것이라는 견해가 지배적이었다.

하지만 이 모순 화법畵法엔 좀 더 복잡한 내면 심리가 반영되었다고 보아야 한다. 강세황의 갈등이나 양면성이라기보다는 은근하지만 노골적인 출사出仕 욕구가 숨겨진 것으로 볼 수 있다는 말이다.

정치적으로 몰락한 집안에서 강세황은 부득이 관직을 포기하고 한양을 떠나 안산에서 지내야 했다. 그곳에서 예단의 총수가 되었지만 그는 마음속으로 조정을 지향했다. 가문의 명예와 영광을 되살리기 위해서였다. 드디어 한참 늦은 나이인 61세에 영조의 배려로 관직에 나아갔다. 그리고 10년 뒤 본인이 기로소耆老所에 들어감으로써 가문의 명예를 회복했다.

그 무렵 강세황은 〈70세 자화상〉을 그렸다. 관모와 야복은 물론 상징적인 표현이다. 그림상으로 보면 관모와 야복은 서로 대등하다. 따라서 벼슬과 초야 사이의 갈등 정도로 해석할 수 있다. 하지만 그렇지 않다. 강세황의 다른 기록을 보면 그는 출사 길에서 머뭇거린 것이 아니라, 오히려 초야에서 머뭇거렸다. 이를 뒤집어 보면 늘 출사의 욕망을 갖고 있었다는 말이다. 강세황은 이 자화상에서 관모와 야복이라는 모순 화법을 통해 자신의 출사 욕망을 드러내지 않는 듯하면서 절묘하게 드러냈다. 물론 이는 가문의 명예와 자존을 위해서였다.

채용신의 〈자화상〉에서 주인공은 무관 복장을 입은 채 안경과 부채를 들고 있다. 이러한 이질적·모순적인 요소는 무관 출신 화가로서의 자의식을 담고 있다. 부채와 안경이라는 상징물을 통해 무관이라는 신분을 극복하고 문인 선비 화가를 지향하고자 했던 그의 욕망을 표현한 것이다. 그가 익명의 무관을 그린 〈군복무인상〉에는 부채와 안경이 등장하지 않는다는 점이 이런 가능성을 더욱 높여준다.

〈자화상〉을 그린 1893년은 무관 벼슬에 있던 채용신이 초상화가로서 본격적인 활동을 시작하던 무렵이었다. 무관 명문가 출신이었고 무관으로 벼슬도 했지만, 결국 채용신은 당대 최고의 화가로 두드러진 족적을 남겼다. 채용신의 삶은 무관이라기보다 초상화가였다. 그의 삶의 준거는 '화가와 예술'이었다. 〈자화상〉을 그릴 때도 그러했을 것이다. 따라서 이 〈자화상〉에 나타난 모순적·이질적 요소들은 채용신의 화가로서의 자의식을 상징하는 셈이다.

1세대 서양화가로서의 고뇌:
1910~1920년대

우리나라 최초의 유화 자화상인 고희동의 〈부채를 든 자화상〉(1915년). 이 작품에는 삼베 바지, 모시 적삼, 부채 등의 전통적 요소와 유화 액자, 양장본 도서 등의 서양적 요소가 함께 등장한다. 분명 이질적이고 모순적인 요소들이다. 이를 두고 전통과 서양의

갈등이라고 쉽게 말해버리기엔 무언가 부족함이 많다. 여기서 눈여겨보아야 할 점은 가슴을 풀어 헤친 모시 적삼이다.

이 포즈는 지극히 일상적이면서도 지극히 도발적이다. 국내 최초의 동경미술학교 서양화과 유학생, 국내 최초의 서양화가 고희동. 당시 그의 위상으로 볼 때 풀어 헤친 가슴은 심상치가 않다. 가슴을 풀어 헤친 고희동의 내면은 편안하지 않다. 그것은 서양식 유화와 한국식 전통화 사이에서의 고뇌 또는 불만이었을 가능성이 있다. 고희동은 유학을 마치고 귀국한 뒤 서양화를 접었다. 이 사실이 자화상 속의 갈등을 뒷받침해준다. 그 갈등과 고뇌가 모순적·이질적인 요소와 풀어 헤친 가슴으로 표현된 것이 아닐까. 이는 한국 최초의 서양화가, 서양화 1세대로서의 고뇌였다.

고희동의 작품과 마찬가지로 김찬영의 〈자화상〉에도 서양화가 1세대로서의 고뇌 어린 내면이 담겨 있다. 고희동처럼 구체적인 소품이나 배경을 드러내지는 않았지만 가라앉은 석양을 배경으로 처리함으로써 작가의 우울한 내면세계를 회화적으로 표현했다. 이 그림의 우울한 정조는 동경미술학교 졸업을 앞두고 직업 화가로서의 길을 걸어야 하는지에 대한 고민과 갈등이라고 보아야 할 것이다. 김찬영은 결국 졸업과 함께 창작을 포기하고 미술 후원, 문인들과의 교유, 영화수입 배급소 및 영화관 경영 등에 치중했다. 전통 관료 집안 출신인 고희동은 전통과 서양 문물, 동양화와 서양화, 화가로서의 위치 등에 대해 고뇌하다 끝내 서양미술 창작을 포기했다. 식민지 시대 낯선 서양미술에 처음으로 뛰어들었던 고희동과 김찬영에게 서양미술은 도전의 대상이면서 동시에 고뇌의 진원지였다. 그러한 자의식이 그들의 자화상, 특

히 배경과 소품에 그대로 표출된 것이다.

따라서 이들이 서양화가로서의 의식을 정립하지 못했다는 비판이나 관료 및 대지주의 아들로 태어났기 때문에 민족의식이 결여된 채 탐미주의적 딜레탕트의 길로 빠졌다는 비판은 당시의 시대 상황과 서양화가 1세대라는 특수성을 고려하지 않은 것으로 생각된다.[4] 이들은 최초의 서양화가로서 전통 회화와 서양 회화 사이에서 고민할 수밖에 없었다. 또한 미술가의 길을 계속 걸어야 할지에 대한 고민도 불가피한 것이었다. 그것은 개인의 한계이기보다는 시대적 상황의 한계로 보아야 한다.

그러나 1910년대 고희동, 김찬영의 작품과 달리 1920년대의 자화상 가운데에는 배경이나 소품의 표현, 작가의 내면 표출 등에서 특별히 두드러진 작품을 발견하기는 어렵다. 이 같은 양상은 특히 동경미술학교 졸업 작품 자화상에서 많이 나타나는데, 이는 선배 졸업생들의 자화상을 그대로 답습하거나 자신의 외양을 표현하는 데에만 치중했기 때문이라고 생각한다.

화가로서의 작가 의식 정립 :
1930년대

배경과 소품이 본격적으로 등장하기 시작한 1930년대에 들어서면 화가로서의 자의식이 좀 더 선명하게 나타난다. 배경이나 소품으로 등장한 화실, 팔레트, 붓, 캔버스 등이 이를 단적으로 보여준다. 이는 1910~1920년대에 비해 화가의 사회적 위상이 정립되

기 시작했음을 의미한다. 화가로서의 의식을 어떻게 화면에 구현할 것인지에 대한 고민이 시작되면서 좀 더 근대적인 의미의 자화상을 제작할 수 있는 기반이 마련된 것이다.

화가로서의 의식이 정립되기 시작했지만 이들에게도 고민거리는 남아 있었다. 바로 전통과 새로움, 또는 전통과 근대 사이에서의 정체성에 관한 것이었다. 배운성의 자화상은 이러한 내면이 배경과 소품에 잘 나타난 작품으로 볼 수 있다. 한국 최초의 유럽 미술 유학생으로서 그는 동양적인 것과 서양적인 것에 관심을 갖지 않을 수 없었다. 그것은 전통과 새로움(근대), 한국적인 것과 서양적인 것 사이에서의 갈등이나 고뇌일 수 있고 양자의 조화에 대한 희망의 표현일 수 있다.

이 같은 태도는 그가 유럽 유학 시기에 그린 〈미쓰이 남작의 초상〉(1930년대 전반)에서 극명하게 드러난다. 이 초상화는 1930년대 일본의 유수 기업 미쓰이 물산三井物産의 독일 지사장이었던 미쓰이 다카하루三井高陽(1900~1983)를 주인공으로 삼은 목판화이다.[5] 공장, 유전油田, 현대식 범선과 빌딩 등 근대화의 상징물들이 화면을 가득 채우고 있다. 당시 근대화에 매진하던 일본의 시대상을 반영한 것이다. 또한 제국 시대를 상징하는 태양과 칼, 제복과 각종 훈장 등도 함께 그려졌다는 점에서 세계 제패를 꿈꾸던 일본 제국주의와 일본 기업의 야망도 함께 표현한 것으로 볼 수 있다.[6]

그런데 이 그림의 오른쪽 아래 구석엔 불상과 십자가를 올려놓은 저울이 있다. 불상과 십자가가 미쓰이 가문의 상징물일 수도 있지만 이 작품에서 불상은 동양 전통을, 십자가는 서양 전통을 상징한다고 볼 수 있다. 동서양 어느 한쪽으로 치우치지 않고 균

형과 조화를 모색하려는 배운성의 생각이 다소 작위적이다 싶을 정도로 드러나 있다. 이것은 동서양의 조화, 전통과 새로움(근대)의 조화에 대한 배운성의 관심이 어느 정도였는지를 잘 말해준다.

이 시기 자화상을 보면 대체로 배경과 소품을 통해 화가로서의 의식을 정립해나가기 시작했다. 그러나 그 속에서도 전통과 근대 사이에서 어떻게 작가 의식을 발전시켜나갈 것인지에 대한 고민은 계속되었다. 이는 배운성의 경우처럼 화가로서 전통과 역사를 어떻게 이해하고 그것을 어떻게 화면에 구현해야 할지에 대한 고민이 시작된 것이기도 하다.

배운성, 〈미쓰이 남작의 초상〉, 1930년대 전반

역사에 대한 고뇌와 일상의 포용 :
1940년대

1930년대 자화상이 주로 화가로서의 의식을 드러냈다면 1940년
대의 자화상은 화가로서의 자의식을 바탕으로 역사적 또는 일상
적 존재로서의 자의식까지 함께 보여주었다. 배경과 소품이 등장
하는 자화상 가운데 가장 대표적인 작품은 이쾌대의 〈두루마기
입은 자화상〉이다. 이 작품에는 전통적 요소(한국의 농촌, 한복, 붓)
와 서양적 요소(팔레트, 중절모)가 함께 등장한다. 이것은 고희동,
배운성과 마찬가지로 이쾌대가 전통과 근대에 대해 깊은 관심을
가졌음을 의미한다. 그러나 이쾌대의 관심은 좀 더 적극적이다.
미술이 사회와 역사에 기여해야 한다는 현실 참여 의식을 배경과
소품에 투영하고자 했다. 이러한 의식에는 해방 공간의 시대 상
황이 반영되어 있는 것이다.
　이쾌대의 자화상은 화가로서의 의식과 사회적·역사적 존재로
서의 자의식을 긴장감 넘치고 역동적인 모습으로 부각시켰다. 이
것은 화가로서의 의식만 보여주었던 1930년대의 한계를 극복하
면서 자화상의 의미를 좀 더 심화시키는 과정이었다.
　한편 이인성의 〈남자상〉은 이쾌대의 자화상과는 다른 의미에
서 작가 의식의 새로운 면모를 보여주었다. 이 작품엔 소품으로
붓과 화병이 표현되어 있고, 배경에는 두 명의 여인이 등장한다.
화병은 이인성의 정물화에 자주 등장하는 것과 동일한 모양으로,
화병과 붓은 화가라는 신분을 상징한다. 배경에 표현된 두 여인
은 이인성의 첫 번째 부인과 세 번째 부인을 의미한다. 붓을 손에

쥐고 있는 이인성은 두 명의 여성 사이에서 고뇌하고 있다. 이것은 지극히 개인적인 일상의 내면이다. 이 작품은 화가로서의 존재와 일상적 존재 사이에서 고뇌하고 있는 자신을 표현한 것이며, 동시에 여성 문제라고 하는 일상의 갈등까지 함께 표출한 것이다. 이인성은 이처럼 배경과 소품을 통해 일상적 존재로서의 의식과 화가로서의 의식 사이의 갈등을 긴장감 있게 구현함으로써 한국 근대 자화상의 영역과 의미를 심화시켰다. 이쾌대와 이인성의 작품에서 알 수 있듯, 1940년대의 자화상은 배경과 소품을 효과적으로 구사하면서 화가로서의 의식뿐만 아니라 역사적 또는 일상적 존재로서의 의식을 잘 보여주었다.

18세기 이후 한국 자화상에 나타난 작가 의식은 시대에 따라 변모해갔다. 서양화와 자화상을 대하는 화가들의 의식 자체가 변하기도 했고, 역사적·시대적 상황에 대응하는 태도에 따라 작가 의식이 변한 것이다. 그러나 그 과정에서도 전통의 계승과 근대의 수용 사이에서의 고뇌와 갈등은 계속되었다. 그것은 식민지와 분단 등 왜곡된 근대를 경험해야 했던 당시 화가들의 불가피한 내면이었다.

4 시선과 눈빛

얼굴을 마주하고 시선을 맞추며 대화를 나눈다는 것은 때때로 그리 쉬운 일이 아니다. 누군가와 대화하며 소통을 하는 과정에서 가장 중요한 행위 가운데 하나는 그 상대와 눈을 마주치는 일이다. 시선의 마주침이다.

초상화나 자화상을 감상하는 것도 마찬가지다. 보는 사람은 그림 속 주인공의 눈과 마주치게 된다. 박물관이나 미술관에서 자화상을 만나면, 주인공의 시선이 나를 계속 따라다닌다. 마치 내가 어제 한 일을 모두 알고 있다는 듯이 말이다. 보는 사람에게 참으로 큰 부담이다. 그러나 보는 사람만 부담을 느끼는 것은 아니다. 나를 바라보는 자화상 속 주인공도 부담일 것이다. 이는 자화상을 그리는 화가의 부담이라는 말이다.

자화상과
시선

자화상을 그리면서 시선에 자신의 내면을 담지 않는 화가는 거의 없을 것이다. 눈은 초상화나 자화상 속 주인공이 관람자와 만나

는 통로이다. 누군가는 자화상의 매력을 주인공의 시선이라고 말하기도 한다.

> 자화상을 마주하면 그를 알아볼 때의 전율이 있다. … 어린 아이조차도 초상화들 가운데 자화상을 가려낼 수 있는데, 그것은 바로 눈 때문이다. 자화상의 시선은 아주 강렬하여 많은 사람들 속에서 유독 나를 찾아내려는 듯하다. 마치 살아 있는 무엇과 같이 말이다.[7]

눈과 시선에 적극적으로 의미를 부여한 것이다. 다소 과장된 견해일 수도 있지만, 사실 시선을 마주하는 일이 자화상 감상의 매력 가운데 하나라는 점은 부인할 수 없다.

프랑스 화가 장 바티스트 시메옹 샤르댕Jean Baptiste Siméon Chardin (1699~1779)의 〈자화상〉(1771년)은 시선에 관해 흥미로운 양상을 보여준다. 샤르댕은 정물화를 주로 그린 화가였다. 〈자화상〉은 그의 말년 70대의 모습을 그린 것이다. 그림 속에서 샤르댕은 머리에 반다나를 묶고 목에는 스카프를 멋지게 둘렀다. 그리곤 눈을 치켜뜬 채 코안경 너머를 응시한다. 안경 유리알, 철제 안경테 너머로 전해오는 시선. 그의 시선은 호기심 가득해 보이기도 하고 무언가를 경계하는 것 같기도 하다. 그런데 샤르댕은 부드러운 파스텔 톤으로 그 호기심과 경계심을 가라앉혀 표현했다. 그래서 보는 이는 그 눈빛으로 빨려 들어간다.

호기심 같기도 하고 경계심 같기도 한 샤르댕의 시선. 샤르댕은 그 시선을 통해 과연 무엇을 말하고자 했던 것일까. 샤르댕은

18세기 프랑스에서 당대의 최고 화가 가운데 한 명으로 꼽혔다. 하지만 그의 건강은 매우 좋지 않았다. 50년 넘게 유화 물감을 사용한 탓에 두통과 함께 실명의 위기에 처해 있었다. 그래서 유화 물감 대신 파스텔로 자화상을 그린 것이다. 그의 시선엔 이 같은 상황이 반영된 것 같다. 화가로서의 자부심과 건강에 대한 다소 간의 걱정. 단정적으로 해석할 수는 없지만, 샤르댕의 시선과 마주하는 것은 이 〈자화상〉 감상의 최고 매력이 아닐 수 없다. 보는 이에게도 적당한 긴장과 적당한 호기심을 유발하는 데다, 이를 통해 예술과 삶을 돌아보게 하기 때문이다.

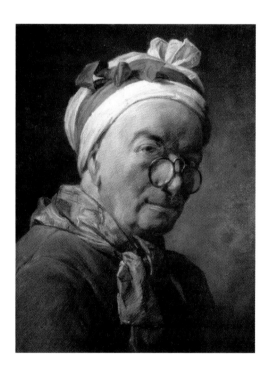

장 바티스트 시메옹 샤르댕, 〈자화상〉, 1771년

세상을 향한
응시

앞에서 살펴본 자화상 가운데 가장 인상적인 시선과 눈빛은 역시
〈윤두서 자화상〉의 시선이 아닐 수 없다. 저 눈빛의 부리부리함과
형형함은 압도 그 자체다. 윤두서의 친구 이하곤李夏坤(1677~1724)
의 말대로 "긴 수염 나부끼는 검객" 같기만 하다.

윤두서의 시선은 당당한 정면이다. 똑바로 앞쪽을 응시한다.
그건 분명 세상과의 대결이다. 정치에서 소외된 남인南人, 그래서
출사出仕를 포기할 수밖에 없었던 해남 윤씨 남인 가문의 속내였
다. 윤두서의 눈은 상대에게 결연한 의지를 되새기게 한다. 무언
가 부조리함과 맞서야 한다는 결연함이다.

지금이야 자화상이 많이 그려지고 그 내용이나 형식, 시선이
나 포즈도 다양하지만 18세기 초 자화상 자체가 드물었던 시절에
이러한 눈빛과 시선은 충격과 파격이 아닐 수 없다. 특히 윤두서
는 시선의 효과를 극대화하기 위해 얼굴을 화면 가득 클로즈업시
켰다. 불꽃처럼 타오르는 수염을 한 올 한 올 사실적으로 그려 넣
었다. 거울에 얼굴을 바짝 들이대고 내 얼굴의 땀구멍 하나하나
까지 들여다보면서 그린 것 같다. 핍진함에 육박해 들어간 윤두
서의 집요함이 무시무시할 정도다. 조선 시대 18세기에 자화상을
저렇게 그릴 수가 있구나, 자신의 눈빛을 저렇게 표현할 수 있구
나 하는 생각에 감탄을 금할 수 없다.

그러나 〈윤두서 자화상〉을 오랫동안 들여다보고 있노라면 시
종 당당하게 다가오는 것만은 아니다. 시간이 지날수록 우수憂愁

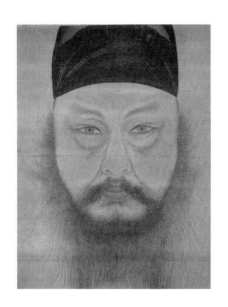

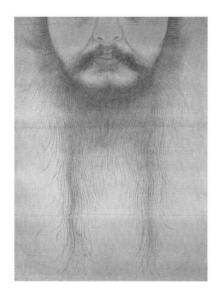

〈윤두서 자화상〉의 얼굴과 수염 부분

의 감정이 전해온다. 세상과 대결하다 보면, 높고 단단한 벽과 대결하다 보면 그 세상의 지나친 견고함에 문득 한숨이 날 때가 있다. 그런 것과 비슷한 것일까.

약간의 우수가 곁들여진 당당한 시선. 세상을 바라보는 사람의 시선이 늘 당당하고 강할 수만은 없는 법. 그것이 세상의 삶이 아닐까. 그런 점에서 윤두서의 눈빛은 보는 이를 더욱 강하게 빨아들인다.

이쾌대의 〈두루마기 입은 자화상〉에서도 화가의 눈은 정면으로 세상을 응시하고 있다. 조국의 산천 풍경을 뒤에 두고 두루마기를 입은 이쾌대는 팔레트와 붓을 들고 서 있다. 당시는 광복의 기쁨은 금세 사라지고 남북으로 분단된 상황. 이쾌대는 그런 세상을 향해 눈을 크게 뜨고 '나는 화가다'라고 외치는 것이다. 화가는 눈도 크지만 눈동자도 상당히 크다. 여기서 화가라는 외침은 단순한 화가로서의 자의식이 아니라 화가의 역사적 책무를 말하는 것이다. 현실에 적극 참여해야 한다는 자의식이다. 이쾌대의 눈빛은 윤두서의 눈빛보다 더욱 사회적이고 현실 참여적이다. 목표가 더욱 구체적이기 때문이다.

그 격변의 시대에 자화상을 통해 화가의 역사의식을 드러낸 사람은 매우 드물었다. 진취적이고 선구적이라고 할 수 있다. 그러나 이쾌대의 희망은 이뤄지지 않았다. 분단은 고착화됐고 곧이어 6·25전쟁이 일어났다. 전쟁의 와중에 그는 국군의 포로가 되어 거제포로수용소에서 생활하다 1953년 휴전 뒤 북한을 택했다. 어느 이데올로기를 선택할 것인지는 물론 개인의 문제다. 하지만 많은 사람들은 이쾌대의 선택을 두고 의문을 제기한다. 그가 북

한을 택할 마땅한 이유가 없다는 것이다. 그렇게 사랑했던 부인과 자식들이 남쪽에 있는데도 그는 북을 택했다. 이쾌대가 아니고서 그 속마음을 어떻게 알 수 있을까. 하지만 한국에 남게 된 부인과 자식들의 삶은 얼마나 힘들었을까. 여기에 생각이 미치자 이쾌대의 그 진취적인 눈빛이 묘한 느낌으로 다가온다.

우울과
불안

자화상을 그린 화가들이 늘 신념에 찬 것은 아니다. 고뇌하고 회의하는 마음으로 그린 자화상도 적지 않다. 사실 어찌 보면 고뇌하고 회의하는 화가들이 더 많을 것이다.

김찬영 〈자화상〉의 시선은 음울한 배경 속에서 화면 밖으로 향한다. 그의 눈은 세상과 유리된 듯, 그저 망연하다. 그러나 두려움까지는 아니다. 김찬영은 평양의 부호 집안에서 태어났다. 일본으로 유학을 떠나 서양화를 공부했지만 겨우 유화 한 점, 그것도 졸업 작품으로 유화 한 점만 창작한 뒤 그림을 포기했다. 대신 문학에 심취했고 고동서화古董書畵 수집에 신경을 쏟았다. 그래서인지 자화상 속 주인공의 시선은 다분히 낭만적이고 문학적이다. 배경은 그의 이런 분위기를 두드러지게 해준다.

나혜석 〈자화상〉의 눈은 보는 이를 슬프게 한다. 무언가 좌절하게 한다. 나혜석의 시선은 약간 오른쪽 아래를 내려다보면서, 넋을 잃어가는 중이다. 그 시선의 분위기에 어울리게 배경은 온

통 어둡고 상체의 옷과 배경의 구분도 만만치 않다. 주인공의 오른쪽 어깨 뒤편의 배경은 깊은 바닷속 심연과 같은 군청색이다. 눈동자도 흰자와 검은자가 선명하게 구분되어 있지 않다. 검은자가 눈동자의 상당 부분을 차지한다. 이례적인 경우다.

그런데 다소 낮은 쪽으로 화면 밖을 향하고 있는 시선이 주목을 요한다. 소극적이지만 세상으로 나아가고 싶어 하는 것일까. 나혜석은 점점 세상으로부터 배척당하고 조롱당할 것인데, 육체마저 피폐해져 갈 것인데, 나혜석은 세상 속으로 나아가고픈 욕망을 버릴 수 없는 것이다. 이뤄질 수 없는 상황인 데다 예감은 불길하기에 밖을 내다보는 나혜석의 시선은 더욱 슬프다.

눈과 시선의 실종

이인성의 자화상에서는 눈이 보이지 않는다. 눈을 아예 검게 처리해 눈 자체를 없애버렸거나 눈동자를 그리지 않았다. 이인성의 자화상은 그렇기에 보는 이를 깊은 어둠 속으로 끌고 들어간다.

자화상에서만 눈이 사라진 것은 아니다. 이인성이 그린 적지 않은 초상화에서도 눈은 보이지 않는다. 이인성은 왜 눈을 그리지 않은 것일까. 이러한 표현은 시대 상황을 상징한 것일 수도 있고, 개인의 사적인 심경을 드러낸 것일 수도 있다.

그렇지만 이인성이 그린 가족 초상화를 볼 때, 자화상에서 눈의 상실, 시선의 실종은 여성과 관련되었을 가능성이 높다. 여기

서 여성은 아내이다. 이인성은 세 번의 결혼을 해야 했으니, 결혼 생활이 불우했다고 봐야 할 것 같다. 첫 번째 아내 김옥순을 그린 〈여인초상〉에서 주인공은 눈을 감고 있다. 이인성의 자화상 가운데 하나인 〈남자상〉에서도 고뇌하는 모습의 이인성은 눈이 사라졌다. 이인성의 뒤로는 첫 번째 아내 김옥순이 떠나가고 있고 세 번째 아내 김창경이 다가오고 있다. 그 사이에서 화가 이인성은 괴로워하고 있다.

누군가는 지극히 사적인 고뇌라고 말할지도 모른다. 화가로서의 열망이나 고뇌가 아니라 지극히 개인적인 여성의 문제를 자화상에 표현했다고 말이다. 그렇기에 이인성이 눈과 시선을 표현하지 않은 것은 미술사적으로 별 의미가 없는 것이라고 폄하할 수도 있다.

하지만 그것이 사적私的인 영역이든, 공적公的인 영역이든 화가의 방황과 고뇌는 매우 중요한 것이다. 오히려, 사적이고 내밀한 영역의 표현이 더 매력적일 수 있다. 1940년대까지 눈을 그리지 않은 자화상은 없다. 시선을 제거한 자화상은 없다. 눈을 그리지 않다니, 과감한 시도가 아닐 수 없다. 천재 화가로 평가받았던 이인성의 역량을 드러낸 것이다.

아메데오 모딜리아니Amedeo Modigliani(1884~1920)의 〈자화상〉 (1919년)을 감상해보자. 모딜리아니가 폐결핵으로 죽기 직전에 그린 자화상이다. 그래서인지 얼굴은 창백하고 병색이 완연하다. 그는 의자에 앉아 오른손에 팔레트와 여러 개의 붓을 들고 있다. 화가로서의 자의식, 집념 또는 정체성의 확인이다. 그런데 눈이 이상하다. 눈을 감고 있는 것 같지는 않은데 눈동자가 없다. 그의 힘

아메데오 모딜리아니, 〈자화상〉, 1919년

아메데오 모딜리아니, 〈폴 기욤의 초상〉, 1916년

겨웠던 생의 마지막, 그는 자화상으로 자신을 돌아보았지만 끝내 눈동자를 그리지 못했다. 가장 중요한 눈동자를 드러내지 못한 것이다. 눈동자가 없는 눈. 무언가를 볼 수 없는 상황임을 암시한다. 답답한 현실, 어두운 미래를 이렇게 표현한 것이다.

모딜리아니는 눈을 제대로 그리지 않은 경우가 많다. 〈폴 기욤의 초상〉(1916년)의 경우, 주인공 기욤의 한쪽 눈은 뜬 것인지 감은 것인지 알 수 없을 정도로 눈동자가 보이지 않고 다른 한쪽 눈은 흰자만 보인다. 주인공의 눈은 사람들과 만나고 있지 않다. 그러니까 세상을 바라보지 않는다. "무의식의 세계를 눈 대신 마음으로 응시하고 있는 것"이기도 하다.[8]

눈빛의
매력

이쾌대의 〈2인 초상〉(1939년)에서 아내의 눈빛은 강렬하고 시선은 범상치 않다. 〈상황〉, 〈운명〉에 등장하는 여인들의 눈빛과 흡사하다. 무언가 예상치 못한 상황이 전개되고 있다는 느낌을 강하게 전한다. 눈빛 하나로 이 상황에 어떤 서사가 들어 있음을 암시한다. 그냥 지나갈 수 없게 만든다. 머릿속으로 상황을 그려보아야 하고, 대체 무슨 상황일지 이런저런 유추를 해봐야 한다. 개인사인지, 시대 상황인지···. 당연히 정답은 없다. 정답을 찾아낼 필요도 없다. 저 눈빛의 상징성에 빠져보면 된다. 이쾌대 초상화와 자화상의 특징이자 매력이다.

문신의 〈자화상〉(1943년)도 흥미롭다. 자화상 속 화가는 이젤 앞에서 붓을 들고 그림을 그리면서 고개를 돌려 화면 밖을 내다보고 있다. 자못 매서운 눈빛이다. 자신의 존재감을 알리려는 듯하다. '관객들이여, 왜 나를 보고 있는가, 나를 확인하려는 것인가' 하는 분위기다.

이젤, 팔레트 등 화구畵具를 배경과 소품으로 등장시키고 화가가 직접 그림을 그리는 모습이지만, 여기서 가장 중요한 것은 문신의 시선이다. 문신의 시선은 화가로서의 자의식을 강하게 표현한 것이다. 그 눈빛을 좀 더 노골적으로 풀이해보자. '나는 화가다. 그림 잘 그리는, 치열하게 그리는 프로페셔널한 화가다. 세상이여, 화가들을, 미술을 제대로 인식하라.' 이 정도쯤 될 것 같다. 그러나 화가로서의 존재의식에 관한 시선으로서는 좋지만 그 이상의 의미를 보여주지는 못하는 것 같아 다소 아쉬움이 남는다.

이 밖에도 이순길의 〈자화상〉(1932년)의 시선은 무언가를 보고 놀란 표정이다. 그 상황을 알 수는 없지만 어느 한순간을 포착한 것임에 틀림없다. 이 눈빛에는 생동감과 현장성이 있다. 스냅사진 같은 시선을 담아냈다는 것은 분명 우리 자화상이 한층 더 성숙해졌음을 보여준다.

4
부

명작
깊이
읽기

1 윤두서 - 과연 선비의 얼굴인가

윤두서
尹斗緖
1668~1715

호는 공재恭齋. 전남 해남에서 태어났다. 고산孤山
윤선도尹善道의 증손자이자 다산茶山 정약용丁若鏞의
외증조부이다. 겸재謙齋 정선鄭敾, 현재玄齋 심사정沈師正과
함께 조선 시대의 3재三齋 화가로 불린다.
그의 집안인 해남 윤씨 가문이 정치에서 소외된
남인南人이었기에 애초부터 관직에 나아가지 않고
학문과 사상 연구, 예술 창작에 매진했다. 인물화와
말 그림에 특히 두각을 나타냈다. 실학적 관점을
토대로 천문학, 의학, 음악 등 서양의 다양한 학문과
문물에도 관심이 많아 그림에 서양화법을 도입했다.
〈채과도菜果圖〉, 〈석류매지도石榴梅枝圖〉 등의 그림을
보면, 서양 미술의 기초가 되는 데생을 연상시킬 정도다.
또한 그는 일하는 여성을 그림으로 남겨 조선 후기
풍속화의 토대를 닦았다.
고향에서 학문과 예술에 전념하면서도 농지 개간과
구휼 등을 통해 백성들의 삶에 늘 관심을 보였다. 이에
따라 노블레스 오블리주를 실천했다는 평가를 받기도
한다. 그의 고향인 해남에는 해남 윤씨 종가 고택인
녹우당綠雨堂이 있고 그 초입에 기념관이 있다.

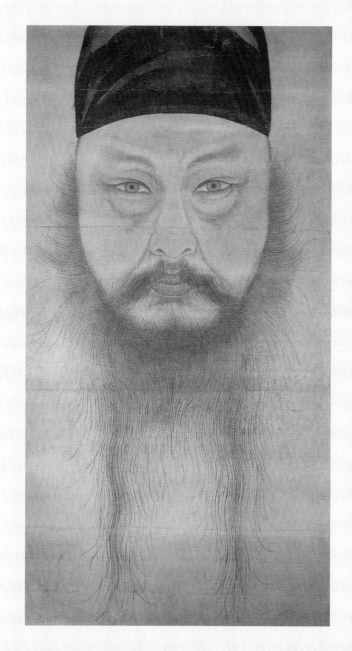

윤두서, 〈자화상〉, 18세기 초

조선 시대 최고의 초상화 가운데 하나로 평가받는 〈윤두서 자화상〉(18세기 초, 국보 240호). 극도의 사실성, 강렬한 눈빛, 파격적인 구도⋯. 많은 사람들은 이를 두고 '윤두서 자신의 내면의 표출이자 세상을 향한 치열한 응시'라고 해석한다.

이 그림은 표현 형식이나 기법에서 매우 특이하다. 특이해서 더욱 매력적이다. 특이함과 매력 가운데 또 하나 빼놓을 수 없는 것은 귀와 몸통이 없다는 사실! 몸통과 귀가 없어 더욱 신비로운 작품으로 여겨진다.

그런데 몸통과 귀가 확인되었다. 1996년 옷선이 나와 있는 사진이 발견되었다. 10년이 지난 2006년엔 국립중앙박물관의 촬영 조사 결과, 귀의 존재까지 확인되었다. 몸통과 귀가 없어 더욱 매력적이었던 작품이었는데, 이 새로운 사실을 어떻게 받아들여야 할까. 현재 상태에서 육안으로는 드러나지 않는 몸통선과 귀의 흔적. 이를 어떻게 이해해야 할 것인가.

무시무시한 자화상 –
선비의 얼굴인가?

둥글고 육중한 얼굴, 상대를 압도할 정도로 부리부리한 눈매에 형형한 눈빛, 한 올 한 올 불타오르는 듯 생동감 넘치는 수염, 게다가 목도 없고 귀도 없는 얼굴. 극도의 사실성과 대담한 파격이 보는 이를 섬뜩한 공포로 몰아넣는다.

한국 최고의 초상화로 평가받는 불후의 명작, 공재恭齋 윤두서 尹斗緖(1668~1716)의 〈자화상〉. 이 자화상은 보는 이를 압도한다. 윤두서의 눈빛을 마주보고 있노라면 저 두 눈의 강렬함에 내가 밀려난다. 더욱 충격적인 것은 있어야 할 두 귀, 목과 상체가 없다는 점. 탕건 윗부분이 잘려나간 채 화폭 위쪽에 매달린 얼굴이 매섭게 정면을 노려보고 있다. 심지어 이 그림이 과연 조선 선비의 자화상인가 하는 의문까지 들 정도다.

이 그림은 조선 시대의 유교 윤리나 보편적 미감美感에서 벗어나 있다. 사대부가 부모로부터 물려받은 신체 일부를 떼어낸 채 그림을 그린다는 것은 있을 수 없는 일이기 때문이다. 더구나 윤두서가 누구인가.「어부사시사漁父四時詞」를 지은 윤선도尹善道 (1587~1671)의 증손자이자, 실학자 정약용丁若鏞(1762~1836)의 외증조부이기에 더욱 그러하다.

그런데 이런 점이 오히려 〈윤두서 자화상〉의 독특한 매력과 미학으로 부각되어왔다. 그 핵심은 극도의 사실성과 이를 통한 핍진한 내면 표현으로 요약할 수 있다. 극사실적인 표현과 얼굴에 가미된 명암법(음영법), 독특한 화면 구성을 통해 작가의 내면을

박진감 있게 보여줌으로써 전신사조傳神寫照의 전형을 구현했다는 말이다.[1]

여기서 중요한 것이 전신사조이다. 조선 시대 선비들은 초상화를 그리며 대상 인물을 실물과 다름없이 표현하고자 했다. 꾸며서 아름답게 보여주는 것이 아니라 있는 그대로 사실적으로 표현함으로써 인물의 정신까지 담아내고자 했던 것이다. 윤두서의 자화상은 그와 같은 초상화의 원칙을 충실히 따른 작품으로 평가받는다.

윤두서의 친구였던 담헌澹軒 이하곤李夏坤은 윤두서의 자화상을 보고 지은 찬문贊文에서 "육척도 안 되는 몸으로 사해를 초월하려는 뜻이 있다. 긴 수염 나부끼는 얼굴은 윤택하고 붉으니 바라보는 사람은 선인이나 검객이 아닌가 의심하지만 저 진실로 자신을 낮추고 양보하는 풍모는 무릇 돈독한 군자로서 부끄러움이 없구나以不滿六尺之身 有超越四海之志 飄長髥而顔如渥丹 望之者疑其爲羽人劍士 而其恂恂退讓之風 蓋亦無愧乎篤行之君子"라고 표현했다. 이하곤의 기록으로 미루어 윤두서의 얼굴은 붉고 기름졌으며 검객처럼 부리부리했을 것으로 생각된다. 지금 우리에게 전해오는 윤두서의 자화상과 분위기가 매우 흡사하다.

실물과 터럭 한 올이라도 다르다면 그게 어찌 윤두서 자신의 얼굴이겠는가. 이 사실성은 그의 치밀한 관찰에서 나온 것이며, 그 관찰은 내면에 대한 냉엄한 성찰이자 선비 정신의 표출인 것이다.

이 작품은 또한 형식 면에서 새롭고 파격적인 실험을 보여주었다. 특히 탕건의 윗부분을 잘라내고 얼굴을 화면 위쪽으로 올

려 배치한 점, 귀와 의복을 그리지 않은 점에 주목할 필요가 있다. 윤두서는 자신의 얼굴을 화면 위쪽에 배치해 화면 전체를 중량감 있게 만들었고 이로써 자신의 중후한 용모를 제대로 보여줄 수 있었다.[2] 이러한 화면 구도는 자신의 내면을 박진감 넘치게 표현하는 데 매우 효과적이었다.

〈윤두서 자화상〉은 이렇게 극도의 사실성과 독특하고 파격적인 구도 등에 힘입어 조선 시대 최고의 초상화로 평가받는다. 그림을 실제로 보면 이 같은 평가를 실감하지 않을 수 없다. 이 작품의 크기는 38×20.5센티미터. 그리 크지 않은 작품이지만 화면 가득 힘이 넘친다. 그 기세가 대단하다. 보는 이를 압도한다. 여기에는 사실성, 내면의 표출도 중요하지만 구도의 특이성과 그 파격이 중요한 몫을 한 것이다. 목도 없고 귀도 없는, 이런 파격이 없었다면 〈윤두서 자화상〉에 대한 우리의 느낌이나 평가는 달라졌을 것이다.

윤두서의 삶과
정치적 소외

공재 윤두서는 1668년 해남에서 태어났다. 집안은 해남 윤씨였고, 고산 윤선도의 증손자였다. 해남 윤씨는 정치적으로 남인南人이었다. 윤두서는 정약용의 외증조부이기도 했다. 숙종 때인 1693년, 윤두서는 26세가 되어 진사시進士試에 합격해 성균관에 들어갔다. 그러나 이듬해 갑술환국甲戌換局으로 남인은 서인西人에

해남 녹우당 현판과 고택

밀려 권력을 잃었다. 당쟁은 치열하고 처절했다. 윤두서는 벼슬에 나아가지 않았다. 뜻을 펴볼 기회가 주어지지 않을 것이기에 굳이 출사出仕할 필요가 없다고 생각했던 것이다.

중앙 정치에서 소외된 남인 세력. 윤두서는 일찌감치 정치와 관직의 뜻을 버리고 학문과 예술에 열중하며 다양한 식견을 넓혔다. 윤두서는 해남 지역 백성들과 함께 공생共生의 철학을 실천했다. 가산家産을 경영하고 각종 개간 및 간척 사업, 백성들을 위한 구휼 사업 등 실사구시實事求是의 철학을 실천했다. 사람들은 이를 두고 윤두서와 해남 윤씨 가문의 노블레스 오블리주라고 부르기도 한다. 이는 바로 윤두서의 학문과 예술(그림)에 고스란히 반영되었다. 나물 캐는 여인들의 모습을 그린 〈채애도採艾圖〉, 짚신 만드는 남성의 모습을 표현한 〈짚신 삼기〉 등이 대표적이다. 일하는 여성을 그림의 주인공으로 표현했다는 점은 당시로서는 매우 과감한 시도가 아닐 수 없다. 이 그림들은 일상과 풍속을 그린 것이다. 그건 백성들에 대한 관심이 없으면 불가능한 일이다. 조선 시대 풍속화의 선구적 작품으로 꼽히는 것도 이런 이유에서다.

또한 윤두서는 중국과 서양 문물에 관심을 갖고 적극 수용했다. 윤두서는 사람이나 동식물을 그릴 때 종일 관찰한 뒤에야 그렸다. 사실적인 표현을 중시한 것이다. 윤두서는 실사구시로 진입하던 시대에 그림을 그렸다. 이런 시대적 풍조와 그의 개인적 성향이 맞물려 그의 그림은 사실적인 화풍으로 나아갔다. 윤두서는 사실성을 제대로 구현할 수 있을 정도로 묘사력이 뛰어나기도 했다. 〈채과도菜果圖〉 같은 정물화를 보면 명암법 등 사실적·현실적 화풍이 잘 드러난다.

윤두서, 〈채애도〉, 17세기 말~18세기 초

윤두서, 〈짚신 삼기〉, 17세기 말~18세기 초

옷선과 귀의 발견
그리고 논란

1996년 놀라운 사진이 국립중앙박물관 도서 자료 속에서 발견되었다. 1937년 조선총독부가 펴낸 『조선사료집진속朝鮮史料集眞續』에 〈윤두서 자화상〉을 찍은 사진이 수록되어 있었다. 놀랍게도 그 사진 속에서 윤두서는 도포를 입고 있다. 옷깃선이 보이고 목과 상체가 선명하게 남아 있다. 아, 현존하는 자화상 실물과는 분위기가 전혀 다르다. 섬뜩한 모습이 아니라 어질고 기품 있는 분위기다.

그렇다면 상반신의 옷선은 어떻게 된 것인가. 조선총독부 촬영 사진을 처음으로 발견한 미술사학자 고故 오주석 선생은 원래 옷선이 있었으나 후대에 지워졌을 것으로 추정했다. 그 주장의 요지는 이렇다.

조선 시대 화가들은 유탄柳炭으로 바탕 그림을 그렸다. 버드나무 숯인 유탄은 요즘의 스케치 연필에 해당한다. 접착력이 약해 수정하기는 편하지만 대신 잘 지워지는 단점이 있다. 윤두서가 미처 먹으로 상체의 선을 그리지 않아 작품이 미완성인 채로 후대에 전해오다 표구 등의 과정에서 관리 소홀로 지워졌다. 그래서 그 유탄으로 그린 상체는 지워지고 먹으로 그린 얼굴만 살아남아 오늘날까지 전한 것이다. 이 그림은 미완성작이라는 말이 된다. 얼굴에 두 귀가 빠진 것도 미완성이기 때문이다.[3]

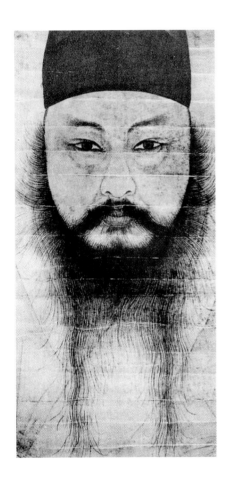

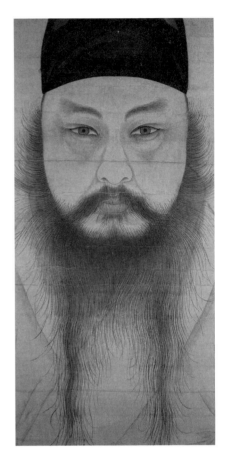

1937년 조선총독부 촬영 사진 2006년 국립중앙박물관 적외선 촬영 사진

하지만 미술사학자 이태호 교수는 오주석의 견해에 대해 반박한다. 〈윤두서 자화상〉의 화면에서 유탄 선을 지운 흔적을 발견할 수 없는 데다 표구상이 그 옷선을 지워야 할 마땅한 이유가 없을 것이라는 반박이다. 그의 반론을 요약하면 이렇다.

현미경으로 그림을 들여다보면 도포의 넓은 깃선이 종이에 비쳐 흐릿하게 드러남을 발견할 수 있다. 윤두서는 얼굴 정면만 앞면에 그렸고 불필요하다고 생각되는 옷주름선은 유지油紙 뒷면에 그렸다. 조선 시대 배면선묘법背面線描法, 배선법背線法이다. 1937년 촬영한 사진에 배선이 드러난 것은 앞뒤 양쪽에 보조조명을 주어 찍었기 때문이다.[4]

이태호 교수는 윤두서의 자화상을 정본이 아니라 초본草本이라고 보았다. 이렇게 초본이라고 본다면 귀가 없고 옷선이 없는 것은 이해가 간다. 정본을 그릴 때 마무리해 넣으면 되기 때문이다. 이 견해를 따르면 〈윤두서 자화상〉은 초본에 해당되면서도 초본답지 않게 묘사력과 치밀함, 회화성을 갖춘, 완성도 높은 작품이라고 평가할 수 있다.

이와 관련해 〈윤두서 자화상〉 소장자이자 해남 윤씨 가문의 종손인 윤형식 선생은 옷선(옷깃과 옷주름선)이 표구 과정에서 지워졌을 가능성을 부인했다. 미술사학자 차미애 선생의 글을 인용한다.

소장자이자 표구를 의뢰했던 윤형식 선생의 증언에 따르면 이 자화상은 처음부터 몸체 부분이 보이지 않았으며 『윤씨가

보』와 『가전보회』의 화첩과 별도로 나무상자에 말아서 수대에 걸쳐 보관되어왔다. 박정희 전 대통령 재임 초기인 1960년대 말경에 문화재에 대한 관심이 높아지게 되자 윤형식 선생은 이 그림을 문화재로 등록할 목적으로, 해남읍에서 옛날 방식으로 표구를 하는 정 씨라는 표구상 주인에게 보수를 맡겼다고 한다. 따라서 표구하기 이전에도 몸체가 보이지 않았기 때문에 표구상 주인의 실수로 옷선이 없어졌다고 보는 견해에 동의하지 않았다.[5]

두 견해 가운데 무엇이 정확한 것인지 명확하게 밝혀줄 만한 더 이상의 근거는 확인되지 않았다. 그러던 차에 2006년 여름 흥미로운 연구 결과가 나왔다. 국립중앙박물관이 현미경 검사, X선 투과 촬영, 적외선 촬영, X선 형광분석법 등의 과학 분석을 실시한 결과, 새로운 사실이 추가로 확인되었다.[6] 『조선사료집진속』의 사진에는 옷깃이 선으로만 나타났었는데 이번엔 옷선 주위로 어두운 느낌을 주는 훈염暈染 표현까지 드러났다. 그리고 얼굴에 비해 너무 작긴 하지만 붉은 선으로 귀가 그려져 있는 것도 확인되었다. 이것은 윤두서에게 도포와 귀를 그리려는 의지가 있었음을 보여주는 것이 아닐까. 연구자들은 귀를 표현하고자 한 윤두서의 의지가 명확했음을 확인했다는 의견을 내놓았다. 하지만 아쉽게도 이 옷선이 화면의 앞면에 그려진 것인지, 뒷면에 그려진 것인지는 밝혀내지 못했다. 현재 이 그림은 액자 상태로 장황(표구)이 되어 있어 뒷면까지 조사할 수 없었기 때문이다.

그러던 중 2007년 강관식 교수가 흥미로운 견해를 내놓았다.[7]

오주석 선생의 견해에 동의하고 이태호 교수의 견해를 반박한 것이다. 강 교수는 1993년 자신이 이미 해남에서 〈윤두서 자화상〉을 햇빛에 비춰가며 면밀히 관찰했고 그 과정에서 유탄으로 옷깃을 표현한 선묘 자국을 발견했다고 밝혔다. 그 흔적을 사진으로 촬영해 간송미술관 발표를 통해 이를 공개했다고 덧붙이기도 했다.

또한 강 교수는 2006년 국립중앙박물관이 적외선 촬영한 사진의 옷선이 1937년 조선총독부 촬영 사진의 옷선보다 흐리다는 사실에 주목했다. 그 내용을 요약하면 이렇다.

> 1937년 조선총독부 사진은 옷선이 매우 선명하다. 그러나 2006년 국립중앙박물관 적외선 촬영 사진은 옷선이 흐릿하다. 이는 '옷선이 종이 뒷면에 그려진 채로 지금도 그대로 남아 있다'는 이태호 교수의 주장이 사실이 아니라는 것을 입증해준다. 오히려 앞면에 그려 넣었던 유탄의 가루가 70여 년이 지나면서 떨어져 나가고 유탄 가루 일부가 두툼하고 성근 장지 속으로 배어들어 간 것이다. 그렇기에 적외선 촬영을 해도 1937년 사진보다 흐릿할 수밖에 없다.

논쟁이 여전하지만 현재로선 오주석·강관식 선생의 주장처럼 앞면에 그렸다가 지워져 버린 유탄 선의 흔적인지, 이태호 교수의 주장처럼 뒷면에 그렸던 옷선이 앞면으로 비친 것인지 단정 짓기 어렵다. 옷선의 비밀과 궁금증은 〈윤두서 자화상〉 뒷면을 조사해봐야만 명쾌하게 밝혀질 것 같다. 하지만 배접지를 뜯어내고 뒷면을 조사한다는 것은 소장자의 동의, 문화재위원회의 결정이

없으면 불가능하다. 하지만 아직 실물을 놓고 공개 검증해보는 일이 불가능한 것은 아니다. 강 교수의 얘기처럼, 앞면을 햇빛에 면밀히 비추어 본다면 말이다.

그래도 국립중앙박물관의 촬영 조사에서 옷선 옆을 훈염법으로 어둡게 칠했다는 점을 확인한 것은 매우 중요한 발견이다. 지금 우리가 보고 있는 〈윤두서 자화상〉이 초본이라고 해도, 훈염으로 미루어볼 때 윤두서가 도포를 적극적으로 그리고자 했음을 짐작할 수 있기 때문이다.

어쨌든 비본질적이기 때문에 귀와 옷선을 생략했다는 기존의 견해는 좀 더 치밀한 검토가 필요해졌다. 그것이 정본이라면 당연히 새로운 논의가 필요하다. 우리 육안으로 보이지 않더라도 윤두서는 분명 옷선을 그렸다. 이는 부정하기 어려운 사실이다. 또한 그것이 초본이라고 해도, 윤두서의 자화상에 대한 우리의 관점에 대해 더 고민해볼 필요가 있다.

물론 무어라 단정하기 어렵다. 하지만 이 같은 의문은 오히려 이 작품을 더욱 매력적인 작품으로 만들어준다. 더더욱 탐구하고 픈 욕망을 불러일으킨다. 윤두서의 자화상은 이래저래 관심의 대상일 수밖에 없는 모양이다. 옷선이 드러난 사진으로 〈윤두서 자화상〉을 보니 옷선이 없는 것보다 매력이 떨어진다. 그렇다면 우리는 〈윤두서 자화상〉을 어떻게 받아들여야 할까. 그 이유가 어떻든 육안으로는 옷선이 보이지 않는다. 이것이 우리가 보는 〈윤두서 자화상〉이다.

작은 귀, 어떻게
그렸을까

옷선도 옷선이지만 귀도 무척이나 궁금하다. X선 촬영을 통해 귀가 그려져 있다는 것을 밝혀냈다. 그런데 그 귀는 매우 작다. 귀인지 아닌지 의문이 들 정도다. 윤두서는 어떻게 자신의 얼굴을 그린 것일까.

국립중앙박물관이 확인한 것이 귀라면, 사실 이건 육안으로도 보인다. 현미경도 필요 없고 X선도 필요 없다. 작고 희미해서 잘 안 보였을 뿐이지 전혀 안 보이는 것은 아니다. 그동안의 사진을 세밀하게 들여다보면 X선 촬영하지 않고도 거기 선이 그려져 있음을 육안으로 확인할 수 있다. 이것이 귀라고 한다면 그동안의 연구자들은 귀가 있는데도 그것을 보지 못한 셈이다.

그런데 이것은 너무 작다. 게다가 그 위치도 애매하다. 보통 사람의 귀의 위치보다 훨씬 높다. 머리 쪽으로 쑥 올라가 붙어 있다는 말이다. 이를 어떻게 볼 것인가. 귀 같지 않지만 귀가 아니라고 말하기도 힘들다. 그렇다면 이것을 못 보았던 것일까. 선 같은 것이 눈에 들어왔지만 너무 작다 보니 이것이 귀라고 전혀 생각하지 못했을 수도 있다. 귀인지 아닌지 고민조차 할 필요가 없을 정도로 작았기 때문이다. 위치 또한 통상적인 귀의 위치보다 훨씬 높이 머리 쪽으로 올라가 붙어 있으니 귀라고 생각하기 어려웠을 것이다.

다시 말하면 이렇게 작은 귀가 있으리라고는 아무도 생각할 수 없었다. X선 촬영으로 확인된 그 선이 과연 귀일까 하는 의문을 가

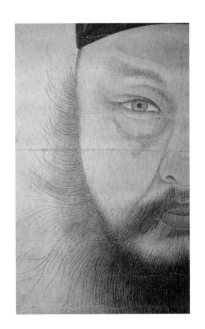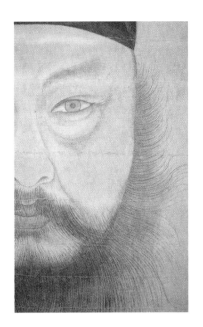

〈윤두서 자화상〉의 귀 부분

질 수밖에 없는 것이다. 혼란스럽다. 그러나 국립중앙박물관 연구자들은 "귀가 아니었으면 여기에 이것을 그렸을 리가 없다"라고 했다. 작기는 해도 귀가 아니라고 볼 근거는 매우 희박한 셈이다.

그렇다면 귀를 왜 저렇게 작게 그렸던 것일까. 실제로 윤두서의 귀는 작았던 것일까. 아니면 작게 그릴 수밖에 없는 상황이었던 것일까. 그것도 아니라면 윤두서가 실수를 했다는 말인가. 윤두서는 아마도 거울을 보고 그렸을 것이다. 해남 녹우당에는 윤두서 가문이 사용했던 거울이 전해온다. 17세기 후반경에 일본에서 제작한 백동경白銅鏡(지름 24.2센티미터)이다. 윤두서는 이 거울을 보고 자신의 얼굴을 그렸을 가능성이 크다.

윤두서는 눈이 나빠서 안경을 썼던 것으로 보인다. 그의 자화상을 보면 눈동자 둘레에 오랫동안 안경을 썼던 흔적이 남아 있다. 안경은 임진왜란 전후에 조선에 들어왔고 17세기 말~18세기 초가 되면 수요층이 늘어났다. 시력이 좋지 않은 사람이 거울을 보고 그림을 그리려면 어떻게 했을까. 거울을 바짝 당겨놓고 얼굴을 들여다보면서 그려야 했을 것이다. 통통한 얼굴을 거울에 바짝 댄다면 그 얼굴이 어떻게 보일까. 얼굴은 더욱더 굴곡져 보일 것이다. 안면이 더 강조되고 주변부는 멀어지고 작아진다. 귀도 마찬가지로 실제보다 작고 멀리 보인다. 일종의 착시錯視라고 할 수 있다. 게다가 윤두서의 얼굴은 도인이나 검객처럼 통통했기에 이 같은 착시는 더욱 두드러졌을 것이다. 얼굴이 강조된 것도, 귀가 작아진 것도 바로 이런 연유에서 비롯되었을 가능성이 높다.

그럼에도 귀는 여전히 미스터리다. 이와 관련해 안휘준 교수는

해남 녹우당에 전해 내려온 거울

"귀와 옷깃은 훗날 누군가가 배선법과 배채법 등을 사용해 보필補
筆하였을 가능성이 있다"는 견해를 제시하기도 했다.[8] 귀의 표현
이 너무 단순하고 어색한 것으로 미루어 윤두서의 솜씨로 보기
어렵다는 것이다. 이는 제3자의 가필加筆 가능성이 높다는 해석이
지만, 이 역시 추정일 뿐 물증이 있는 건 아니다.

자 화 상
다 시 보 기

다시 처음으로 돌아가 보자. 윤두서의 자화상은 왜 명품으로 평
가받아왔는가? 다양한 관점과 평가가 있겠지만 그 핵심은 대체로
비슷하다. 그 평가에서 빠질 수 없는 대목이 있다. 바로 몸통과 귀
가 없다는 점. 몸통과 귀가 있었다면 이 그림에 대한 평가는 많이
달라졌을 것이다. 그림의 사실성이나 전신사조, 내면 표출도 중
요하지만 몸통과 귀가 없다는 특이성이 중요한 몫을 했다.
　그런데 앞서 말한 대로 원래 그림은 옷선도 있었고 귀도 있었
다는 것이 밝혀졌다. 그렇다면 이를 어떻게 볼 것인가. 옷선이 드
러난 1937년 촬영 사진이나 국립중앙박물관 데이터를 보면 옷선
이 없는 지금의 실물과 분위기가 적잖이 다르다. 그렇다면 과연
그동안의 평가에서 달라져야 하는가? 화면에서 느껴지는 미감美
感도 다르고, 자화상을 그렸던 윤두서의 의도와 내면도 달라진다.
언뜻 보면 별것 아닐 수 있지만 좀 더 적극적으로 들여다본다면
차이가 있고 따라서 새로운 해석도 가능해진다.

물론 반론이 있을 수 있다. 우리가 감상하고 평가하는 작품은 이전의 것이 아니라 지금 우리에게 보이는 상태의 것이어야 한다는 반론이다. 목과 귀가 없어진 상태로(엄밀히 말하면 귀는 없어진 것이 아니라 예전이나 지금이나 그대로 있었다. 너무 작고 흐려 우리가 육안으로 확인하지 못했을 뿐이다) 보이는 것, 그것이 〈윤두서 자화상〉이다. 따라서 옷선과 귀가 확인되었다고 달라질 것은 없다는 말이다. 현재 우리 눈에 보이는 것이 중요하다는 말이다. 이를 두고 어쩌면 작품의 '사후적 운명事後的 運命'이라고 할 수 있을 것이다. 원형에서 변형되었지만 그 변형된 것이 오늘날의 우리에게 다가오는 예술품의 실체일 수밖에 없다는 말이다.

　이태호 교수의 견해를 따른다면, 달라진 것은 없다. 옷선은 배선이기 때문에 원래부터 육안으로는 보이지 않았다. 작은 귀는 물론 존재를 인정해야 하지만 그 역시 보통 육안으로는 확인하기 어렵기에 이 역시 마찬가지로 받아들일 수 있다. 귀에 관한 이 같은 견해에도 일리가 있다. 아니, 이 견해가 더 현실적이다. 그럼에도 불구하고 작가의 의도나 과정 등등에 대해선 적극적인 논의가 필요하지 않을까.

　현재 보이는 상태가 전부라고 생각한다면 왜 굳이 X선 촬영, 적외선 촬영을 하는 것인가. 물질적 데이터를 확보해 효과적으로 보존하려는 용도에 국한하는 것인가. 그렇지는 않을 것이다. 무언가 정보를 더 얻어내 작품을 만들어낸 작가의 의도와 내면을 좀 더 풍요롭게 해석하려는 것 아닌가.

　〈윤두서 자화상〉을 다시 한번 살펴보자. 맹렬하고 강렬한 눈빛 같지만 사실 잘 들여다보면 어딘지 모르게 우수와 우울함이 잠겨

있지 않은가. 정면의 시선은 상대를 압도하는 것 같지만 눈빛 자체는 어딘지 모를 우수가 담겨 있다고 보면 잘못된 생각일까. 서인 중심의 세상, 남인이 소외된 세상에 대한 원망과 대결, 아쉬움과 저항이 동시에 담겨 있는 것 같다. 부리부리한 눈매, 형형한 눈빛에 담겨 있는 윤두서의 내면은 결코 단순하지 않을 것이다.

탕건을 잘라내고 인물을 화면 위에 배치한 것도 다시 한번 주목해야 한다. 탕건을 자른 것은 몸통선을 그리지 않은 것 못지않게 의미심장하다. 어찌 보면 몸통선보다 더욱 명료한 의미를 함축한다. 탕건은 무엇인가. 관직에 나간 남자들이 망건 위에 쓰는 것이다. 자화상에서 탕건의 일부를 잘랐다는 것은 세상에 대한 저항이다. 당쟁의 상황에서, 서인 중심의 상황에서 남인의 저항을 보여주는 방편의 하나로 탕건을 잘라냈을 것이란 해석은 충분히 가능하다. 그렇다면 윤두서의 자화상은 사실적이라기보다는 의도적인 파격을 통해 세상에 대한 저항을 상징적으로 표출한 셈이다. 그러나 세상은 쉽사리 바뀌지 않을 것이고, 그래서 그의 눈빛에 결연함과 우수가 함께 담겨 있는 것인지도 모른다.

그렇지만 〈윤두서 자화상〉은 일단, 그 섬뜩함으로 사람을 잡아끈다. 옷선과 귀를 어떻게 받아들일 것인지에 관계없이 윤두서는 우리를 정면으로 응시한다. 매섭게 바라본다. 그것이 이 작품의 변치 않는 매력이다. 귀가 있으면 있는 대로 없으면 없는 대로, 아니 정확히 말하면 귀를 못 보았으면 못 본대로 보았으면 본대로, 옷선이 있으면 있는 대로 지워졌으면 지워진 대로 말이다. 그렇기에 여전히 명품이다.

2 강세황 - 자의식 속에 감춰진 출사 욕망

강세황
姜世晃
1713~1791

호는 표암豹菴, 표옹豹翁. 18세기 문인, 화가, 평론가
등으로 활약하면서 다방면에 커다란 영향을 미친
당대의 대표적 문예인이다. 그를 두고 '18세기
예원藝苑의 총수'라 부르는 것도 이런 까닭에서다.
명문가 진주 강씨 출신인 강세황은 어려서부터
시서화詩書畵에 재능이 많았다. 그러나 집안이
사화士禍와 이인좌의 난 등에 연루되면서 일찍부터
출사出仕를 포기하고 학문과 서화에 매진했다. 이후
61세에 뒤늦게 벼슬에 나아가 한성판윤, 참판 등을
지냈다.
강세황은 한국적인 남종화풍의 그림을 정착시키고
진경산수화, 풍속화, 인물화 등의 발전에 기여했다.
새로운 화법畵法의 실험에도 관심이 많았다.
송도(지금의 개성)를 여행하고 난 뒤 그 모습을
그린 『송도기행첩松都紀行帖』은 그가 서양화법을
적극 수용했음을 잘 보여준다. 강세황은 단원檀園
김홍도金弘道의 스승이었다. 김홍도가 조선 시대 최고의
화가로 성장하는 데 기여했으니, 그가 한국 미술사에
남긴 또 다른 업적이 아닐 수 없다.

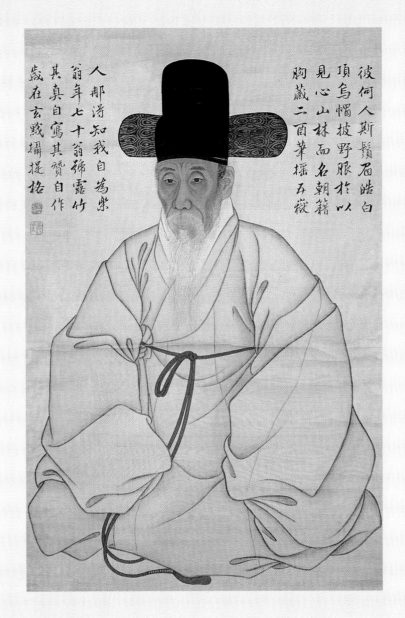

彼何人斯鬚眉皓白
頂烏帽披野服於以
見心山林而名朝籍
胸藏二酉華搖五嶽
人那得知我自爲樂
翁年七十翁號露竹
其眞自寫其贊自作
歲在玄黓攝提格

강세황, 〈70세 자화상〉, 1782년

오사모烏紗帽에 야복野服이라. 머리엔 관료의 복장인 오사모를 썼는데 옷은 그저 일상복이다. 저건 대체 무엇이란 말인가. 관직에 나가 있는 관료의 모습을 떠올려야 하는가, 아니면 초야에 묻혀 있는 올곧은 선비의 모습을 떠올려야 하는가. 이 자화상은 조선 시대의 관복 예법에 어긋나는 것이다. 있을 수 없는 일이다. 어떻게 이런 자화상을 그린 것일까. 파격을 감행한 것일까. 아니면 실수인가.

그린 사람이 누구인데, 실수일 수는 없다. 여기엔 어떤 의도가 담겨 있을 것이다. 그렇다면 무엇을 말하고 싶었던 것일까. 자신의 어떠한 내면을 보여주고자 한 것일까.

자화상을 많이 그린 까닭

18세기 예원藝苑의 총수였던 선비 화가 표암豹菴 강세황姜世晃(1713~1791). 그는 참 독특한 사람이다. 5점에 달하는 자화상을 남겼기 때문이다.[9] 조선 시대 문인화가 가운데 그처럼 자화상을 많이 남

긴 사람이 어디 있을까? 강세황이 이례적으로 많은 자화상을 남긴 것은 내면 탐구 욕구, 화가 또는 예인으로서의 자의식이 강렬했음을 의미한다. 그가 『표암유고豹菴遺稿』, 「표암자지豹菴自誌」와 같은 자전적 기록을 남겼다는 점도 이 같은 사실을 뒷받침해준다.[10]

현존하는 강세황의 자화상 5점은 ① 〈자화상 유지본油紙本〉(1766년), ② 〈자화소조自畵小照〉(1766년), ③ 〈자화상〉(1780년대), ④ 〈70세 자화상〉(1782년), ⑤ 〈표옹소진豹翁小眞〉(1783년)이다.

①과 ②는 『정춘루첩靜春樓帖』에 함께 수록되어 있는 자화상이다. 1766년 표암이 54세 때 만든 『정춘루첩』은 그때까지의 일생을 기록한 일종의 자전自傳으로, 자신의 자화상 2점과 「표옹자지豹翁自誌」로 구성되어 있다.[11]

① 〈자화상 유지본〉은 유지油紙에 먼저 자화상을 그린 뒤 『정춘루첩』의 바탕 종이에 붙인 그림이다. 『정춘루첩』의 제작 시기로 보아 그의 54세 상像으로 추정된다.[12] 이 작품에서 주목할 점은 머리에 쓰고 있는 오건烏巾의 표현 방식이다. 바탕 종이에 붙이기 전의 유지본 원작을 보면 오건의 윗부분이 잘려나가 있다. 그런데 유지를 바탕 종이에 붙인 뒤 거기에 오건의 나머지 부분을 그려 넣은 것으로 되어 있다. 바탕 종이에 잇대 그린 윤곽선에 무리가 없어 표암이 직접 그렸을 것이란 견해도 있지만[13] 애초에 오건을 절단한 채 그렸다는 것은 매우 이례적인 일이다. 여기엔 강세황의 의도가 개입되었을 가능성이 크다.

② 〈자화소조〉는 원형의 자화상을 그린 뒤 이를 오려 바탕 종이에 붙인 것이다. 이 작품도 『정춘루첩』에 수록되어 있다는 점에

강세황, 〈자화상 유지본〉, 1766년

서 54세 상으로 추정되지만 ① 〈자화상 유지본〉보다 나이가 들어 보인다.[14] 화면은 원형이며 머리에 쓴 탕건의 일부를 잘라내고 인물의 배경을 파란색으로 처리했는데 이는 조선 시대 초상화에서는 찾아보기 어려운 독특한 형식이다.

③ 〈자화상〉은 임희수任希壽의 『전신첩傳神帖』(1750년)에 수록된 작품이다. 임희수는 18세에 요절한 화가로, 표암보다 20년 연하이지만 표암의 자화상에 가필을 해줄 정도로 친분이 깊었던 인물이다.[15] 이 『전신첩』은 임희수의 아버지가 엮은 화첩으로, 임희수가 1750년경 자신의 집에 드나들던 인물들을 간략하게 그린 초상화 18점(이 가운데 초본이 17점)과 강세황의 자화상 1점이 들어 있다.[16] 여기 수록된 강세황의 〈자화상〉은 ② 〈자화소조〉와 마찬가

강세황, 〈자화상〉, 1780년대

지로 배경이 파란색으로 되어 있다. 『전신첩』의 제작 연도로 보면, 여기 실린 강세황 〈자화상〉은 38세 이전의 모습이 된다. 그러나 주름과 수염에서 38세 상으로 볼 수는 없다.[17] 70대 이상의 노년상으로 보아야 마땅하다. 따라서 후에 누군가 『임희수 전신첩』에 덧붙인 것으로 보인다.[18]

⑤ 〈표옹소진〉은 옆 장에 적힌 '계묘 10월 표옹자지癸卯十月 豹翁自識'라는 관기款記로 미루어 표암이 71세 때인 1783년에 그린 것이다. 얼굴의 음영과 옷선의 표현이 ④ 〈70세 자화상〉과 비슷하지만 전체적으로는 정교함과 작품성이 떨어진다.

강세황, 〈표옹소진〉, 1783년

모순 화법,
70세 자화상

강세황의 자화상 다섯 점 가운데 가장 주목할 만한 것은 1782년 고희를 맞아 그린 〈70세 자화상〉이다. 이 작품은 우선 그의 자화상 가운데 작품성이 가장 뛰어나다. 서양화법의 영향을 받아 얼굴에 음영 처리를 하는 등 사실적으로 묘사되어 있다. 그러나 육리문肉理文을 따라 그린 흔적이 남아 있어 전통적인 화법에서 완전히 벗어나지는 못했다. 얼굴의 사실적인 표현과 달리 옷주름은 간략하고 도식적으로 표현했다.

여기서 좀 더 눈여겨봐야 할 것은 의관이다. 표암은 머리에 관모인 오사모烏紗帽를 쓰고 일상복인 야복野服을 입었다. 관모에 일상복이라니, 이런 모순이 어디 있는가. 강세황은 왜 이질적인 복식을 착용한 모습으로 자신을 표현한 것일까. 우선, 그가 쓴 찬문贊文을 보자.

저 사람은 누구인가. 수염과 눈썹이 하얗구나. 관리의 갓을 쓰고 야인의 옷을 입었으니, 마음은 산림에 있으나 이름은 조적朝籍에 오른 것을 볼 수 있구나. 가슴에는 수많은 서적을 품었고 필력은 오악五嶽을 옮길 정도로다. 세상 사람이 어찌 알겠으랴마는 나 혼자서 낙으로 삼는구나. 옹의 나이는 70, 호는 노죽露竹. 자화상은 자신이 그렸고 찬문도 자신이 지었다네. 때는 1782년.
彼何人斯 鬚眉皓白 頂烏帽 被野服 於以見心山林而名朝籍 胸藏

二酉 筆搖五嶽 人那得知 我自爲樂 翁年七十 翁號露竹 其眞自寫 其

贊自作 歲在玄黓攝提格.

　강세황이 찬문에 쓴 것처럼, 여기서 오사모는 관직을 상징하고, 야복은 초야를 상징한다. 마음은 산림에 있으나 이름은 조적朝籍에 있음을 나타낸 것이다. 관모와 야복은 서로 이질적이다. 모순이다. 이것은 자신의 내면과 심경을 표현하기 위해 의도적으로 고안해낸 은유적 장치로 볼 수 있다.

　그럼, 이 말의 속뜻은 무엇일까. 이를 놓고 다양하고 흥미로운 견해들이 제시된 바 있다. "몸은 벼슬에 있지만 벼슬을 버리고 초야에 묻히고 싶은 선비의식을 표현한 것이다." "초야로 돌아가고 싶지만 그렇게 할 수 없는 자신의 안타까운 내면을 드러낸 것이다." 그러나 이 해석들은 다소 평이해 보인다. "조정과 산림을 다 같이 선망하는 경향이 강했던 18세기 후반 서울 선비들의 보편적 양면성을 보여주는 것이다"는 견해도 있다.[19] 이는 좀 더 구체적이고 입체적인 해석으로 보인다. 물론 무엇이 정확하다고 단언할 수는 없다. 하지만 오사모와 야복이라는 서로 이질적인 요소를 한 화면에 배치하고 여기에 은유적·상징적 의미를 부여했다는 것이 신선하다. 이런 시도는 조선 시대 초상화에서 처음이다. 의관을 초상화의 핵심적 요소로 이용했다는 점에서 새로운 초상관肖像觀을 보여주기도 한다.

모순의 의도와
강세황 내면의 본심

모순 표현의 은유와 상징 속으로 좀 더 들어가 보자. 자의식 강한 강세황의 내면이 흥미롭게 숨어 있지 않을까. 강세황은 자화상을 여러 점 그렸다. 자의식이 강한 것이다.

그런데 다른 자화상들은 모두 초본草本이다. 그리고 전신상이 아니라 얼굴만 그린 것이다. 이것이 〈70세 자화상〉과의 차이다. 이런 점에서 〈70세 자화상〉은 더욱 각별하지 않을 수 없다. 강세황의 이 자화상이 주목받는 것은 그 사실성이라기보다는 의관 때문이다. 이 모순적인 의관, 어울리지 않는 의관을 어떻게 이해할 것인가. 이 파격을 어떻게 받아들여야 할 것인가.

조선 시대 복식은 신분의 표현이었다. 그래서 초상화에서 복식을 검토하는 것이 중요하다. 얼굴을 어느 정도 사실적으로 재현했는가 하는 점이 주인공의 내면 표출을 이해하는 데 절대적인 기준이 될 수는 없다. 아니, 전혀 절대적이지 않다. 얼굴보다 복식을 보고 내면을 찾아내는 것이 더 효과적이고 현실적이다. 강세황의 자화상은 그런 점에서 매우 유효한 텍스트가 된다.

1713년생인 강세황은 소북小北의 명문가인 진주 강씨 출신이다. 그러나 경종이 승하하고 영조가 등극하는 과정에서 신임사화申壬士禍의 여파로 아버지 강현姜鋧이 1725년 귀양을 가고 형 강세윤姜世胤이 1728년 이인좌李麟佐의 난에 연루되어 유배를 가게 되면서 강세황의 가계는 정치적으로 몰락하게 된다. 이 같은 상황에서 강세황이 과거를 통해 관직으로 진출한다는 것은 불가능

한 일이었다.

강세황은 관직을 포기하고 처가가 있는 안산에서 살았다. 안산에서 강세황은 소북계와 이익李瀷 문하의 근기남인近畿南人들과 활발히 교류했다. 영조의 등극과 함께 노론이 집권했던 당시, 정치적으로 소외되었던 인물들이다. 특히 채제공蔡濟恭, 허필許佖, 심사정沈師正, 김홍도金弘道 등과 교유하면서 문화예술 활동에 매진했다. 강세황은 이렇게 학문과 예술로 정치적 소외를 극복하고 세상에 대한 아쉬움을 달래며 살았다. 많은 문화적 교류를 통해 김홍도와 같은 후학을 양성하면서 18세기 예단의 총수가 되었다.

관복을 입을 수 없었던 강세황. 하지만 그는 안산에 살면서 한양에도 왕래를 했다. 거리상의 가까움도 있었고 그의 취향도 반영된 행위였다. 한양 사대부들의 모임에 벼슬 없는 포의布衣 신분으로 참석하곤 했다. 이는 많은 점을 암시한다. 한양의 정치에 관심이 있었으나 현실적인 조건으로 인해 나아갈 수 없었음을, 따라서 이에 대해 자의식이 강했음을 말해주는 것이다.

그런데 강세황이 나이 61세가 되는 1773년, 그의 삶에 큰 변화가 찾아왔다. 영조의 명에 따라 영릉참봉英陵參奉으로 제수되면서 뒤늦게 관직 생활을 시작한 것이다. 최말단 관직이었지만 그에겐 감격스러운 일이 아닐 수 없었다. 이듬해엔 30년에 걸친 안산 생활을 정리하고 아예 한양으로 올라왔다. 1776년 노인을 위한 특별 과거인 기구과耆耉科에 수석 합격했고 이후 부총관副摠管, 호조참판戶曹參判, 병조참판兵曹參判, 도총관都摠管, 한성부판윤漢城府判尹 등을 거치면서 승승장구했다. 1783년엔 할아버지, 아버지에 이어 3대째 기로소耆老所에 들어갔다. 기로소는 정2품 이상 전·현직 문

관으로 나이 70세 이상인 사람만이 들어갈 수 있는 기구였다. 기로소 입소는 명망 있는 문관임을 널리 확인시키는 것이다. 61세에 처음으로 관직에 나아간 강세황은 노년에 커다란 출세의 영광을 누렸다. 특히 풍비박산 날 뻔했던 가계를 다시 일으켜 세웠다는 점에서 강세황에겐 특별한 일이 아닐 수 없었다.

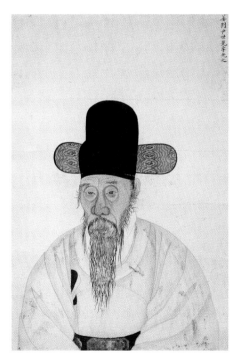

작자 미상, 〈강세황 초상화〉, 18세기 후반

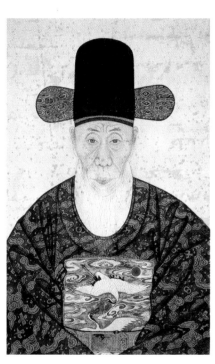

작자 미상, 〈강세황 정면상〉, 18세기 후반

초야에서
머뭇거림

아버지 대까지만 해도 관복본 초상화를 그릴 수 있었던 강세황 가문이었다. 그러나 그에 이르러 그 길이 막혔다. 이는 강세황 개인은 물론 가문의 불명예와 안타까움이었다. 강세황이 〈70세 자화상〉을 관모에 야복으로 그린 데에는 이러한 심경이 담겨 있을 것이다. 관모와 야복이라는, 서로 모순적인 복식을 드러낸 것에는 강세황의 의도가 담겨 있다는 말이다.

이 그림을 이해하는 데 도움이 될 만한 시가 하나 있다. 강세황이 벼슬을 한 뒤에 쓴 「포서직중차의옹기운圃署直中次蟻翁寄韻」이라는 시는 그의 내면을 이해하는 데 도움이 된다.

> 허연 머리 까만 사모 이 또한 영광
> 白頭烏帽亦云榮
> 　　　　(…)
> 결초보은으로도 보답하기 어려운 임금님 은혜
> 結草難酬明主渥
> 애오라지 살진 미나리를 올리는 야인의 정성
> 獻芹聊寓野人誠[20]

자신의 모습을 백발에 오사모를 쓴 사람과 야인으로 묘사해 놓은 점이 〈70세 자화상〉과 흡사하다. 그런데 강세황은 여기서 오사모를 영광으로 생각하고 있으며 1773년에 오사모를 쓸 수 있

도록 벼슬을 내려준 영조에게 감사의 마음을 전하고 있다. 〈70세 자화상〉은 강세황이 영조의 뜻에 따라 1763년 절필을 한 뒤 20년 만에 작품 활동을 재개할 때 그린 것이다.[21] 그는 이 작품을 그리면서 자신을 관직에 나가도록 배려해준 영조에 대한 보은의 뜻을 오사모에 담아 표현했다. 그런데 들여다보면 볼수록 강세황의 내면은 이보다 좀 더 복잡해 보인다.

강세황의 시를 한 번 더 인용한다. 강세황의 좀 더 복잡한 내면을 만날 수 있다.

반석 깔린 맑은 시냇가　　　　　　磻石淸溪上

어옹이 낚싯대 드리우고　　　　　　漁翁垂釣竿

해 저물도록 입질이 없자　　　　　　日斜魚不食

가려다 혹시나 하고 머뭇거리네　　　欲去更盤桓

여기서 강세황은 어부다. 중국 시인 굴원屈原의 시에서 드러나듯 동양에서 어부는 은일자隱逸者, 처사處士를 상징했다. 속진俗塵을 벗어나 정치를 버리고 조용한 곳에서 낚시하면서 은둔하는 삶이다. 안산에서 강세황의 삶이 바로 어부와 같은 삶이었다. 그 강세황이 낚시를 하다 이제 돌아갈 시간이 되었다. 그런데 고기가 잡히지 않자 혹시 고기가 입질하지 않을까 좀 더 기다리며 머뭇거린다. 이게 무슨 뜻일까. 속세에 대한 미련이 남아 있다는 것을 의미하지 않을까.

여기서 의미심장한 단어가 반환盤桓이다. 반환은 머뭇거린다는 의미다. 그 뜻은 도연명陶淵明의 「귀거래사歸去來辭」에서 유래

했다. 「귀거래사」에는 "뉘엿뉘엿 해는 넘어가는데 외로운 소나무 어루만지며 머뭇거리네景翳翳以將入 撫孤松而盤桓"라는 구절이 있다. "이 구절은 세속과의 절연, 전원 회귀 등 처사적 은일을 주제로 한 「귀거래사」에서 유일하게 출사와 은일의 경계 위에 있는 도연명의 심리적 갈등을 드러낸 부분이다. 반환은 은일을 추구하면서도 출사에 대한 욕망을 포기하지 않은 문인들의 복합적인 출처관出處觀을 보여준다."[22]

상징적인 어휘 '반환'을 강세황이 자신의 시에 차용했다는 것은 의미가 깊다. 그의 자화상과 연관 지어보면 더더욱 흥미로운 대목이 아닐 수 없다. "반환은 관복을 입을 수도 없고 야복에 만족할 수도 없는 강세황의 주변인으로서의 정체성을 상징한다. 초본 또한 그렇다. 강세황은 관복을 입은 정본 초상화를 남길 수 없는 정치적으로 소외된 야인이었다. 출사와 은일 사이에서 갈등했던 모습에 적합한 형식이 초본이었다."[23]

강세황은 「표옹자지」를 쓴 이유에 대해 이렇게 적었다.

> 옹(강세황)은 대대로 고관을 지낸 집안 후예로 운명이 시대와 어긋나 낙척하게 지내다 늙음에 이르렀다. 시골에 물러나 지내며 야로野老들과 자리를 다툰다. 늙어서는 서울에 발걸음을 일체 끊고 사람들을 만나지 않았다. … 겉모습은 모자라고 수수해 보이지만 내면에는 제법 신령한 지혜가 담겨 있어 빼어난 지식과 교묘한 사유를 한다.

⟨70세 자화상⟩의 찬문과 분위기와 내용이 흡사하다. 자부심이

강하게 드러난다. 현실은 남루하지만 세상으로부터 인정받고 싶은 것이다. 그가 자화상을 그리고 「표옹자지」를 쓴 것은 바로 이런 마음에서 비롯된 것이다. 자부심과 세상에 대한 원망, 바로 그것이다. 자부심은 자신의 가문과 학문에 대한 자부심이다. 자신의 모습조차 드러내기 어려웠던 상황이었지만 속내는 뜨거웠고 자신을 세상에 드러내놓고 싶은 마음이 강렬했다. 자신이 시대의 상황 탓으로 인해 출사하지 못했지 실력이 없어 출사하지 못한 것은 아니라는 점을 강조한 것이다. 대단한 자부심이다. 그러나 세상은 이를 알아주지 않았다. 이것이 세상에 대한 원망이다.

출세에 대한
욕망과 자의식

그런 강세황이었다. 다시 〈70세 자화상〉의 자찬으로 돌아가 보자.

강세황이 61세 때, 영조는 그를 불러 영릉참봉英陵參奉으로 제수했다. 강세황은 늦은 나이에 드디어 관직에 올랐다. 겉으로 드러내지는 않았지만 간절히 그리던 자리였다. 자신의 지난 시절과 자신의 삶과 위치, 가문에 대한 소회가 크지 않을 리 없었다. 그 감정들이 자화상으로 표출된 것이다. "70세 자화상의 모순적 표현이 강세황에게는 오히려 자연스러운 자기표현이었을 것"이라는 지적은 어쩌면 당연한지도 모른다.[24]

게다가 그는 야복에 당상관이 착용하는 붉은색 세조대細條帶까지 둘렀다. 야복에는 있을 수 없는 것이다. 그러나 그는 이것을 표

현했다. 이는 오사모에 더 어울리는 것이다. 결국 관직에 대한 자신의 열망, 야인으로 살아왔지만 관직에 나아간 자신의 모습을 표현하고 싶었던 것이다.

이제 강세황의 심정을 조금 더 적나라하게 알 수 있을 것 같다. 〈70세 자화상〉은 자신이 처한 이중적 정체성을 표현하고자 한 것이다. 하지만 좀 더 냉정하게 들여다보면, 관료로서의 정체성이 좀 더 강하게 반영된 것이다. 그는 출사와 은일 사이에서 갈등했다기보다는 출세하여 가문의 명성을 이어나가고자 하는 욕망이 있었고 그러지 못한 것에 대해 안타까워했다. 주류에 들어가지 못한 방외인方外人, 비주류의 애환이나 내면이 더 강한 것으로 볼 수 있다. 그렇기에 출사를 욕망했던 것이다. 그리고 그 이듬해인 1783년 그는 오사모에 단령을 제대로 갖춰 입은 정장관복본正裝官服本 초상화를 그린다. 그가 기로소耆老所에 들어간 것을 기념해 정조가 이명기李命基(1756~?)로 하여금 이 초상화를 그리게 한 것이다. 할아버지 강백년, 아버지 강현에 이어 3대째 기로소에 들어가는 영예를 구현한 강세황은 이렇게 관료로서의 자의식을 완성했다. 그가 추구한 것은 사실 관직의 세계였다고 하면 지나친 단정일까. 가문의 영광에 대한 집착의 흔적이라고 볼 수도 있을 것이다.

여기서 〈70세 자화상〉을 제외하고 안산 시절 그린 나머지 자화상을 관찰해보자. 나머지 자화상은 모두 의복을 소략하게 표현한 반신상半身像 초본이다. 의관이 제대로 갖춰지지 않은 초본은 초상화로서의 제 역할을 다하지 못하는 미완성품이다.[25] 그런데 미완성이라고 해도, 상반신의 초본이라고 해도 강세황은 자신의 초상화나 자화상을 남기는 데 많이 집착했다. 그가 임희수에게 자

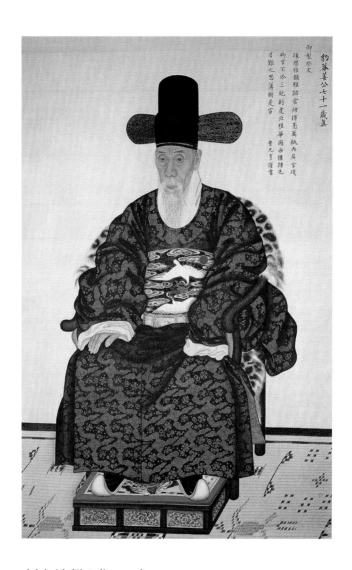

豹菴姜公七十一歲眞

御製贊文
疎懶雅韻粗躁雪烟揮毫萬紙内屏宮邊
鄉宮不冷三絶則慶北槿華圖西陣陣先
才難之思薄辭是官

曹允亨謹書

이명기, 〈강세황 초상〉, 1783년

신의 초상을 그리게 한 것도 이에 대한 관심의 발현이다.

이 작품들은 불완전한 미완성의 자화상 초본이지만, 그대로 자신의 처지를 반영한 자화상이다. 미완성이라고 해도 그것들은 모두 강세황에게 각별한 의미가 있는 것이다. 『정춘루첩』에 실린 자화상을 소조小照라 이름 지은 것도 이런 맥락이 아닐까. 자 이렇듯 강세황은 세상에 나아가고 싶었다. 그러나 세상은 그를 나아갈 수 없도록 만들었다. 그 갈등의 내면이 여기에 담겨 있는 것이다.

그가 안산 생활을 하면서 온전한 은일자隱逸者를 추구했다면 이런 자화상은 아예 그리지 않았을 것이다. 뒤집어 말하면, 자화상에는 강세황의 복합적인 감정이 중층적으로 녹아 있다. 세상에 나아가고 싶은 욕망, 그것을 이루게 해준 임금에 대한 고마움이 그것이다.

정리해보자. 그동안 일반적인 해석은 관모는 관직 생활, 야복은 산림에 대한 추구. 따라서 '출사와 은일의 이중적 자의식'이라고 해석했다. 틀린 것은 아니다. 그러나 더 들어가 보면 출세에 대한 강한 갈망을 표현한 것이라고 할 수 있다. 이중적 자의식이라기보다는 출세의 욕망에 좀 더 한발 더 다가가 있는 것 아닐까. 그는 〈70세 자화상〉에서 그런 욕망을 보여주었고 드디어 이듬해 제대로 된 관복본 초상화를 그리게 됨으로써 감춰진 내면의 욕망을 완성할 수 있었다. 〈70세 자화상〉은 어찌 보면 더 인간적이라고 할 수 있다. 강세황이 출사하지 않았다면 이 그림을 그리지 않았을 것이다. 초본 자화상들처럼 그렸을 것이다. 따라서 〈70세 자화상〉은 드디어 관직에 나아갔음을, 가문의 영예를 되살렸음을 은유적·상징적으로 드러낸 작품이다. 그런데 그 은유와 상징은 꽤

나 노골적이다. 그렇다고 해서 강세황의 예인으로서의 두드러진 흔적을 폄하하려는 것은 결코 아니다.

강세황의 〈70세 자화상〉과 〈윤두서 자화상〉은 조선 시대 자화상의 명품들이다. 그런데 묘한 공통점이 있다. 지금 보면 별것 아닐 수 있지만, 실은 매우 과감한 형식 실험을 감행했다는 사실이다. 〈윤두서 자화상〉의 실험은 앞에서 살펴보았다. 표암 자화상에서도 표현상의 실험에 주목해야 한다. ① 〈자화상 유지본〉과 ③ 〈자화상〉은 〈윤두서 자화상〉과 마찬가지로 오건과 탕건의 윗부분 일부를 잘라냈으며, ② 〈자화소조〉와 ③ 〈자화상〉은 화면을 원형으로 처리했다. ④ 〈70세 자화상〉은 관모와 야복이라는 서로 이질적인 요소를 한 화면에 배치하고 여기에 은유적·상징적 의미를 부여했다. 모두 조선 시대 초상화의 역사에서 새롭게 등장한 형식이라고 할 수 있다.

예술에서의 형식 실험은 어찌 보면 세상의 기존 질서에 대한 도전이다. 그럼 강세황과 윤두서는 왜 세상에, 기존 질서에 도전한 것인가. 우선 그들의 처지가 정치적으로 불우했다는 사실을 들 수 있을 것이다. 이것이 시사하는 바는 매우 흥미롭다.

3 채용신 - 무관인가, 초상화가인가

채용신
蔡龍臣
1850~1941

19세기 말~20세기 초 한국 화단을 대표하는
인물화가였다. 호는 석지石芝. 서울 종로구 삼청동에서
출생했으나 그의 집안의 근거지는 전북이었다. 무관
출신의 화가라는 점이 특이하다.

10대 때부터 그림에 재능을 보인 채용신은 20대에
흥선대원군 이하응의 초상을 그렸다. 37세에 무과에
급제해 무관으로 종3품까지 지냈다. 1900년에 태조의
어진을 모사했고 이듬해 고종의 어진을 그리는 등
어진화사로 명성을 날렸다. 고종의 신임이 두터워
칠곡군수, 정산군수 등을 지냈고 1906년 관직을 마친
뒤 전주를 근거지로 30여 년 동안 호남 지역 인물들의
초상화를 그리는 데 전념했다. 특히 최익현崔益鉉 등
애국지사와 교유하면서 그들의 초상화를 많이 그렸다.

채용신의 초상화는 근대 사진의 영향을 많이 받았다.
전통 기법에 서양화법인 명암법을 적극 가미했으며
여기에 극세필의 필법을 더해 사실감과 입체감을
높였다.

현재 채용신이 그린 초상화는 70여 점 정도 전해오는데
실은 이보다 더 많을 것으로 추정된다. 지금도 미술품
경매 시장에 그동안 공개되지 않던 채용신의 초상화가
종종 등장하기 때문이다.

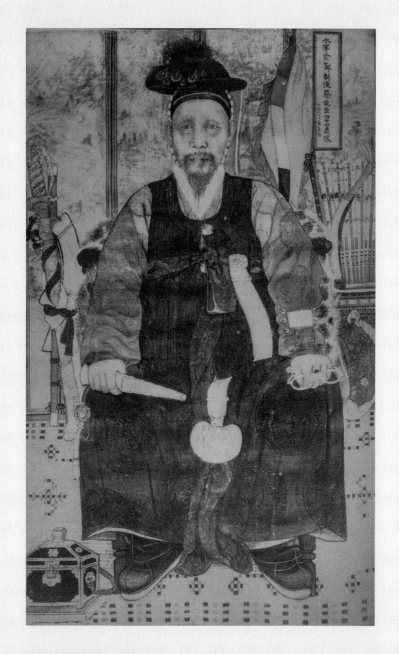

채용신, 〈자화상〉, 1893년

석지石芝 채용신蔡龍臣(1850~1941)은 19세기 말부터 20세기 전반기의 가장 대표적인 인물화가다. 우선 흥미로운 사실은 그가 무인武人 출신이라는 점이다. 무인이라고 해서 그림을 잘 그리지 말라는 법은 물론 없다. 그럼에도 무인 출신의 화가라는 이력은 매우 독특하다. 이러한 사실은 그의 자화상을 이해하는 데 중요한 단서를 제공해준다.

채용신은 고종의 어진御眞을 비롯해 흥선대원군 이하응李昰應, 최익현崔益鉉, 황현黃玹 등의 초상, 〈고종대한제국동가도高宗大韓帝國動駕圖〉와 같은 기록화, 〈운낭자 상雲娘子像〉, 〈황장길 부인상黃長吉夫人像〉과 같은 여인상도 그렸다. 다양한 그림을 그렸지만 특히 사실적인 초상화로 유명하다.

채용신의 초상화는 세필細筆과 채색彩色을 특징으로 꼽을 수 있다. 극세필을 사용해 얼굴의 육리문肉理文을 사실적으로 묘사해 뛰어난 성취를 이뤘다. 또한 그의 초상화는 수묵이 아니라 완전한 채색이다.

채용신은 사진을 통한 초상화 작업으로 근대 초상화에 새로운 역사를 열기도 했다. 19세기 말 보급된 사진술은 초상화에도 영향을 미쳤다. 사진용 포즈나 소품이 초상화에 등장했으며 아예

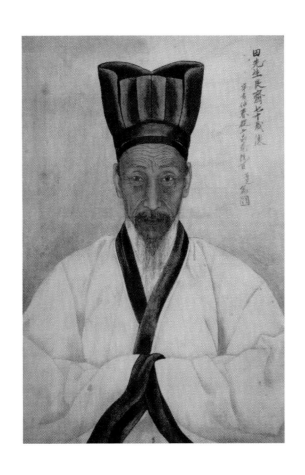

채용신, 〈전우 초상〉, 1911년

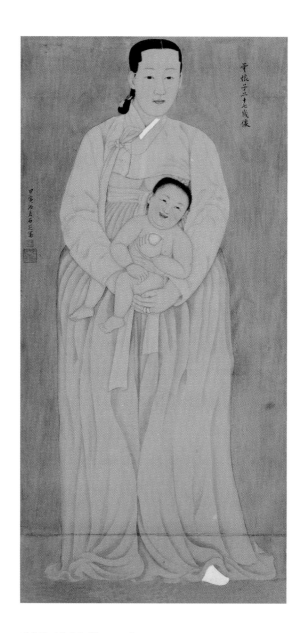

채용신, 〈운낭자 상〉, 1914년

사진을 보고 초상화를 그리기도 했다. 채용신이 그린 〈황현 초상〉 (1911년)이 대표적이다. 이 작품은 매천梅泉 황현黃玹이 1909년 김 규진金圭鎭의 천연당 사진관에서 찍은 사진을 보고 그린 것이다. 두 작품은 전체적인 구도와 포즈, 소품이 비슷하다. 고종의 사진 이 유포되면서 사진을 보고 그린 고종 초상화도 많았다. 현재 거 의 똑같은 포즈의 고종 초상화가 많이 전하는 것도 이 때문이다.

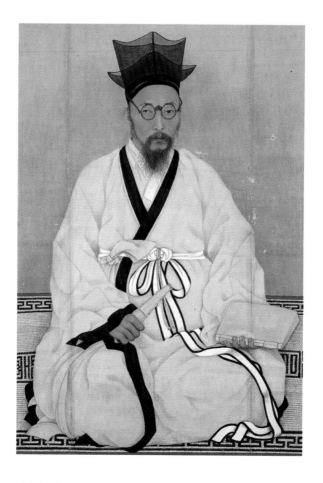

채용신, 〈황현 초상〉, 1911년

무인, 자화상을
그리다

채용신은 무인武人 명문가 출신으로, 어려서부터 그림에 두각을
나타냈다. 그의 그림 솜씨에 대한 소문은 흥선대원군 이하응의
귀에까지 들어갔고 그 덕분에 그의 나이 22세 때 흥선대원군의
초상을 그린 것으로 전해온다.[26]

채용신은 그림을 그리면서도 무과 과거 준비를 했다. 37세에
무과에 급제했고 44세 때인 1893년 종3품 수군첨절제사水軍僉節制
使에 이르렀다. 채용신은 이때 자신의 자화상을 그렸다. 그가 승
승장구할 때다.

7년 뒤인 1900년 채용신은 조선 시대 화가의 최고 영예인 어진
화사御眞畵師가 되었다. 조석진趙錫晉과 함께 주관화사主管畵師로 발
탁되어 태조 어진 모사본을 완성했다. 이때의 활약을 눈여겨본
고종은 채용신에게 자신의 어진을 그리게 했다.

19세기의 자화상으로는 인물화가인 석지 채용신의 작품이 유
일하다.[27] 그는 〈자화상〉뿐만 아니라 70세까지 자신의 일생을 묘
사한 10폭짜리 〈평생도平生圖〉 병풍을 남겼을 정도로 자신에 대해
강한 자의식을 지닌 인물이었다. 채용신의 1893년 작 〈자화상〉은
44세 때 무관복을 입은 자신의 모습을 그린 것이다. 이 작품은 무
관복을 입은 인물을 그린 최초의 자화상이라고 할 수 있다. 아쉽
게도 현재 실물의 존재와 소장처는 알 수 없고 흑백 사진 상태로
만 전한다.[28]

자화상엔 '수군첨절제사 채용신 44세 상水軍僉節制使蔡龍臣四十四歲

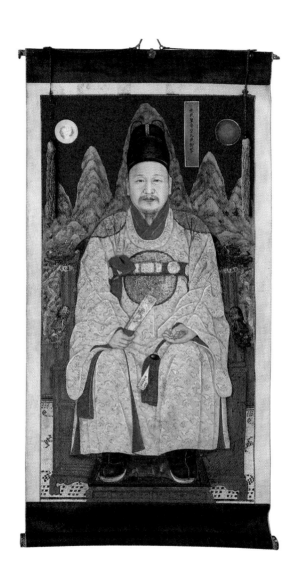

채용신, 〈고종황제 어진〉, 20세기 초

像'이라는 제기題記와 '계사 추 7월 상한 모사癸巳秋七月上澣摹寫'라는 낙관落款이 있다. 채용신은 의자에 앉아 있으며 배경은 칼, 활, 패월도佩月刀, 지휘봉 등의 무구武具와 인장통, 병풍으로 가득 차 있다. 패월도의 외장은 물고기 껍질 가운데 가장 귀하다고 하는 상어 가죽 매화교梅花鮫로 되어 있다.

바닥의 돗자리에는 원근법이 적용되어 있다. 흑백 사진 상태여서 정확하게 판단할 수는 없지만, 얼굴과 의복 표현에서 음영의 흔적이 발견된다. 채용신은 공작 깃털이 달린 전립氈笠을 쓰고 동달이와 전복을 입었다. 가슴엔 전대戰帶를 둘렀고 허리 앞쪽으로 병부兵符(군대 동원표) 주머니가 보이며 양손은 부채摺扇와 안경을 들고 있다.

채용신은 1900년에 어진화가御眞畫家가 되었지만 일반적인 초상화를 본격적으로 그리기 시작한 것은 정산군수定山郡守를 마치고 전주로 낙향한 1906년 이후였다. 자화상을 그린 1893년은 그의 화력畫歷에서 비교적 이른 시기에 해당하며, 이 때문에 작품의 편년을 놓고 의견이 엇갈리고 있다. 편년에 대해선 인물을 먼저 그리고 배경을 후대에 그렸을 것이라는 견해,[29] 1920년대 작품일 가능성이 있다는 견해[30]가 제시된 바 있다. 이러한 논란은 병풍과 돗자리 등의 배경 처리, 부채와 안경의 표현, 그리고 전체적인 양식 면에서 채용신 작품의 일반적인 변화 순서와 일치하지 않기 때문이다.

그러나 부채와 안경, 돗자리의 표현만으로 작품의 연대를 추단하기는 어렵다. 일반적으로 채용신의 초상화에서 부채와 안경이 동시에 나타난 것은 1920년대 후반이라고 알려져 있지만 1919

년 작인 〈권기수 상權沂洙像〉에 부채와 안경이 함께 등장하는 것으로 보아 부채와 안경을 편년의 기준으로 삼는 데엔 무리가 따른다. 오히려 이 작품은 화면 곳곳에서 서툰 화법이 발견되는 점으로 미루어 화력 초기인 1890년대에 그렸을 가능성이 높다. 이 작품에 나타난 패월도의 매화교를 실물과 비교해보면 그다지 정교하지 않다.[31] 또한 인장통의 원근 처리가 비사실적으로 서투르게 표현되어 있다. 능숙한 인물화가로 자리 잡은 1920년대에 채용신이 인장통을 이렇게 비사실적으로 그렸을 가능성은 매우 낮다.

인장통은 이 작품의 연대를 판단하는 데 중요한 요소다. 이 인장통은 김기수金綺秀(1832~?)가 1876년 제1차 수신사修信使로 일본에 갔을 때 찍은 사진과 김홍집金弘集(1842~1896)이 1880년 제2차 수신사로 일본에 갔을 때 찍은 사진 속의 인장통과 흡사하다.[32] 인장통은 이처럼 1880년대 전후 초상 사진에 많이 등장하는 소품이었고, 1900년대 이후의 사진에서는 찾아보기 어렵다. 채용신의 초상화가 사진의 영향을 많이 받았던 것으로 보아 채용신이 1893년 〈자화상〉을 그리면서 그 시기의 초상 사진을 참조했을 가능성이 있다.[33]

무관 복장의 인물을 그린 채용신의 초상화 〈군복무인상〉(1913년)과 비교해보면 그의 〈자화상〉이 1893년 작일 가능성은 더욱 높아진다. 채용신의 초상화 가운데 군복 차림의 인물을 그린 것은 이 두 점뿐이다. 〈군복무인상〉은 배경과 안경, 부채가 등장하지 않는 점을 제외하면 채용신의 〈자화상〉과 거의 흡사하다. 그러나 인장통은 보이지 않는다. 인장통이 〈자화상〉에만 나타나고 〈군복무인상〉에는 등장하지 않는다는 것은 〈자화상〉의 제작 연

대 추정에 시사하는 바가 크다. 〈자화상〉은 초상 사진의 영향을 받았고 1913년 작인 〈군복무인상〉은 그 영향을 받지 않았을 가능성이 높기 때문이다. 따라서 채용신의 〈자화상〉은 매화교와 인장 통의 서툰 표현, 당시 초상 사진과의 관계 등으로 보아 1893년 작으로 보는 것이 타당하다.

배경, 소품 표현의
일대 혁신

채용신의 〈자화상〉에서는 새로운 특징들이 많이 발견된다. 우선 무관(무관복을 입은 사람)을 등장시킴으로써, 문인 선비에 국한되었던 초상화의 표현 대상을 무관으로 확장시켰다는 점을 들 수 있다. 채용신은 1920년대부터 유학자, 항일운동가뿐만 아니라 지방 부호, 여인, 노부인 등 일상적인 인물도 초상화에 등장시켰다. 이 점 역시 채용신 초상화의 회화사적 의미다.

조선 시대 자화상 가운데 처음으로 배경을 가득 채웠다는 점, 무관 복장의 주인공이 문인 선비의 상징물인 부채와 안경을 들고 있다는 점도 주목을 요하는 특징이다. 부채와 안경은 18세기 후반부터 초상화에 등장하기 시작하면서 문인 선비 초상화의 빼놓을 수 없는 소품이자 상징물로 자리 잡았다. 이는 초상화에 일상성이 반영되기 시작했음을 의미한다.[34]

그런데 채용신의 〈자화상〉은 문관이 아니라 무관의 자화상이다. 무관 복장의 인물이 문인 선비의 상징물인 부채를 들고 있는

것이다. 특히 그 부채에는 선추扇錘가 달려 있다. 이 선추는 일반적으로 벼슬을 한 문관들이 사용한 것이었다. 따라서 무관 복장과 부채는 서로 이질적인 요소라고 할 수 있다. 물론 19세기 들어오면서 부채가 대중적으로 유통되고 일상화되자 이러한 현상을 채용신이 자신의 작품에 표현했을 수 있다. 19세기 말 부채와 안경이 소품으로 등장한 초상 사진의 양식을 그대로 차용했을 수도 있다. 하지만 앞에서 살펴본 〈군복무인상〉에는 부채와 안경이 등장하지 않는다는 점을 고려해볼 때, 〈자화상〉에서 무관 복장 인물의 지물로 부채와 안경을 등장시킨 것은 채용신의 의도가 개입된 것으로 생각할 수 있다.

왜 부채,
안경인가

채용신의 〈자화상〉은 무관 복장을 입고 문인 선비의 상징물인 부채와 안경을 들고 있는 모습이다. 18세기 후반부터 초상화의 소품으로 등장한 부채와 안경을 차용했거나 19세기 말 초상 사진에서 유행했던 소품을 그대로 옮겨왔을 수도 있고, 부채와 안경의 사용이 늘어나게 된 19세기 말의 일상 풍경을 화면에 표현했을 가능성도 있다. 그러나 무관복과 부채, 안경 사이의 모순은 좀 더 깊이 있는 해석을 필요로 한다.

이 작품을 그린 1893년은 무관 집안 출신의 채용신이 종3품 무관인 부산진첨절제사釜山鎭僉節制使로 임명되었을 때였다. 이 시기

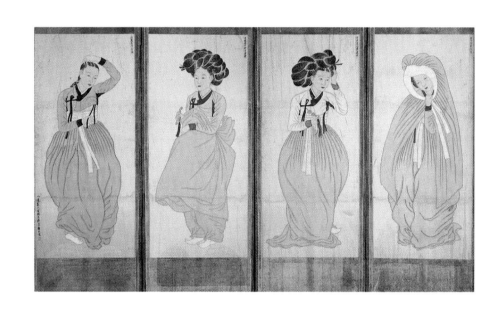

채용신, 〈팔도미인도〉, 20세기 초

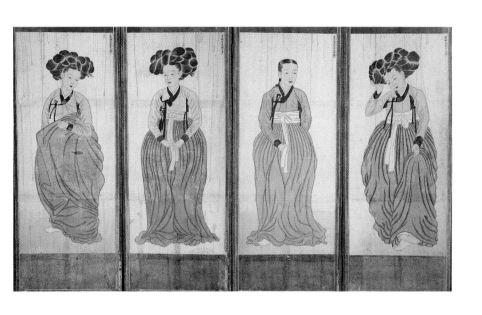

는 또 그가 어진화가로 발탁(1900년)되기 이전이지만 이미 초상화를 그리기 시작한 뒤였다. 이런 점으로 미루어 그가 무관의 이미지와 화가의 이미지 사이에서 자신의 정체성을 고민했을 수 있다고 본다. 〈자화상〉에서 무관 복장 차림이면서도 문인 선비의 상징물인 부채와 안경을 들고 있는 모습으로 표현한 것도 이 같은 의식에서 기인했다고 생각된다.

채용신의 초상화에 '전 군수 채용신前 郡守 蔡龍臣', '정산군수 채용신定山郡守 蔡龍臣'과 같은 문관 직함의 낙관이 자주 등장한다는 점에서도 그의 문인 선비 지향 의식을 발견할 수 있다. 채용신은 부산진첨절제사를 거쳐 1899년 돌산진첨절제사突山鎭僉節制使를 끝으로 무관직을 마치고 1900년 어진화가로 활약하기 시작하면서 고종의 총애를 받아 1906년까지 칠곡군수, 정산군수 등을 지냈다. 〈황종윤 상黃鍾胤像〉(1911년)의 낙관 '전군수채석지사前郡守蔡石芝寫', 〈권기수 상權沂洙像〉(1919년)의 낙관 '종삼품전군수석지채용신사從三品前郡守石芝蔡龍臣寫', 〈최익현 상崔益鉉像〉(1905년, 국립중앙박물관 소장본)의 낙관 '정산군수시채석지도사定山郡守時蔡石芝圖寫', 〈황현 상黃玹像〉(1911년)의 낙관 '종이품행정산군수채용신임진從二品行定山郡守蔡龍臣臨眞' 등이 그 대표적인 예다. 즉 무관 출신이라는 자신의 신분을 의식해 군수라는 문관의 직함을 의도적으로 드러냈을 가능성이 농후하다.[35] 특히 정산군수에서 퇴직(1906년)한 뒤에 그린 초상화에도 '정산군수定山郡守'로 낙관한 것은 문인 선비를 지향하는 채용신의 의식이 어느 정도였는지 잘 보여준다. 이는 결국 화가로서의 정체성에 대한 고민이었다고 할 수 있다.

채용신, 〈최익현 상〉, 1905년

4 고희동 – 최초의 서양화가가 가슴을 풀어 헤친 까닭

고희동
高羲東
1866~1965

우리나라 최초의 서양화가다. 호는 춘곡春谷.
1899년부터 1903년까지 한성법어학교에서 프랑스어를
배우고 이듬해 궁내부에 들어가 프랑스어 통역과 문서
번역 등을 담당했다. 1908년까지 궁내부에서 관직을
지내며 서양인들과 접촉할 기회가 있었고 이를 통해
서양화에 관심을 갖게 되었다.
안중식安中植과 조석진趙錫晉으로부터 그림을 배운
뒤 1909년 일본 동경미술학교 서양화과에 입학해
한국 최초의 서양미술 유학생이 되었다. 1915년
졸업하고 귀국해 휘문, 보성, 중동학교에서 서양화
유화를 가르쳤다. 그는 창작 활동보다도 미술운동과
교육 등에 치중했다. 1918년엔 서화협회를 창설해
새로운 미술 문화를 이끌고자 했다. 서화협회는 한국
최초의 근대적인 미술 단체라고 할 수 있다. 1920년대
중반부터는 더 이상 서양화 유화를 그리지 않았고 전통
회화로 회귀했다.
광복 후엔 한국민주당, 민주당에 참여해 정치 활동을
펼치기도 했다. 새로운 한국화풍을 시도했으나
전체적으로 미술 장착에 커다란 업적을 남기지는
못했다. 서울 종로구 원서동의 창덕궁 담장 옆에는
고희동이 작품 활동을 했던 고택이 복원되어 고희동
기념관 및 전시 공간으로 활용되고 있다. 이 건물은
1918년 고희동이 직접 설계한 한옥이며 등록문화재로
지정되어 있다.

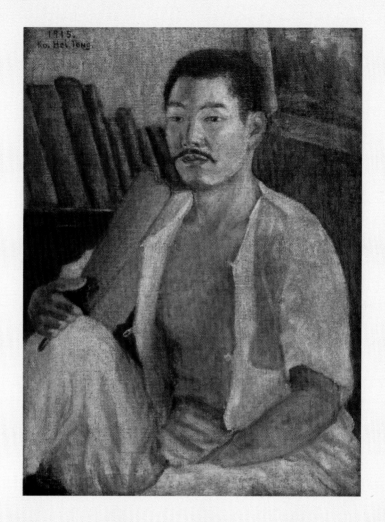

고희동, 〈부채를 든 자화상〉, 1915년

2012년 2월, 춘곡春谷 고희동高義東(1886~1965)의 〈부채를 든 자화상〉(1915년)이 등록문화재로 지정되었다. 등록문화재 제도는 20세기 근현대기에 만들어진 유산 가운데 보존 가치가 있는 것을 골라 근대문화재로 등록하는 제도다. 아직은 그 역사가 짧아 곧바로 보물이나 국보와 같은 문화재로 지정할 수 없지만 세월이 좀 더 흐르면 문화재로 지정될 가능성이 높은 것을 대상으로 한다. 훗날의 문화재인데도 지금 관리를 소홀히 하면 훼손되거나 사라져버릴 수가 있어 이를 미리 보존하자는 취지다. 일종의 예비 문화재 또는 문화재 후보 등록 제도라고 할 수 있다.

〈부채를 든 자화상〉의 등록문화재 지정 사유는 이러했다.

우리나라 최초의 서양화가가 그린 작품으로서, 인상주의 화풍을 수용한 1910년대 미술가의 정체성을 읽을 수 있는 귀중한 자료이며, 현존하는 가장 오래된 유화 작품으로 미술사적 가치가 있다.

그런데 이 자화상을 보면, 주인공 고희동이 모시 적삼을 풀어헤친 채 가슴을 드러내놓고 있다. 자화상을 그린 시기는 1915년.

그때가 서구 근대문물이 유입되던 시기라고는 하지만, 그래도 대한민국 최초의 서양화가가 가슴을 풀어 헤친 모습으로 자신의 자화상을 그리다니. 놀라운 일이 아닐 수 없다.

첫 유화
자화상

고희동은 전통적 수묵화를 그려오던 우리나라에서 유화油畵를 처음으로 그린 최초의 서양화가다. 그는 서양화를 공부하기 위해 1909년 일본으로 유학을 떠나 동경미술학교(현재의 도쿄 예술대학) 서양화과에 들어갔다. 1915년 동경미술학교를 졸업하던 무렵 〈정자관을 쓴 자화상〉, 〈두루마기를 입은 자화상〉, 〈부채를 든 자화상〉, 〈자매〉 등 몇 점의 유화를 남겼다. 그러나 고희동은 더 이상 유화를 그리지 않았다. 1920년대부터 전통 수묵채색화(한국화)로

서울 종로구 원서동 고희동 가옥 안 작업실

전향했고 그림 창작보다는 미술 교육 및 단체 운동 등에 주력했다.

특이한 것은 자화상을 3점이나 남긴 점이다. 고희동의 현존하는 유화는 이 자화상 3점뿐이다. 〈자매〉는 작품의 소재를 확인할 수 없는 상황이다.

〈정자관을 쓴 자화상〉은 1915년 동경미술학교 졸업 작품이고 〈부채를 든 자화상〉은 1915년에 그렸다는 고희동의 서명이 있어 그 제작 연대가 확실하다. 그러나 〈두루마기를 입은 자화상〉은 색채 구사, 필치, 전체적인 분위기 등으로 보아 1915년경에 제작되었을 것으로 추정되지만 화가의 서명이 없어 제작 연대를 정확하게 단정 짓기는 어렵다.

이런 이유로 고희동의 자화상 3점의 제작 연대 및 제작 순서에 대해선 다양한 견해가 제시되어왔다. 이를 살펴보면 다음과 같다. ① 〈정자관을 쓴 자화상〉, 〈두루마기를 입은 자화상〉, 〈부채를 든 자화상〉 순서로 그렸다는 견해. 〈정자관을 쓴 자화상〉은 전통적인 초상화 형식인 정면상인 데 반해 〈두루마기를 입은 자화상〉과 〈부채를 든 자화상〉이 서양 초상화 형식인 3/4면상으로 되어 있다는 점에서 〈정자관을 쓴 자화상〉이 가장 먼저 그려졌으며, 〈부채를 든 자화상〉은 가장 완숙한 경지를 보여주기 때문에 가장 나중에 그린 작품이라는 견해다.[36] ② 고희동이 졸업 작품으로 〈정자관을 쓴 자화상〉을 그리기에 앞서 〈두루마기를 입은 자화상〉과 〈부채를 든 자화상〉을 먼저 그렸다는 견해. 〈두루마기를 입은 자화상〉과 〈부채를 든 자화상〉이 〈정자관을 쓴 자화상〉보다 기량 면에서 떨어지기 때문이라는 생각에서 나온 것이다.[37] ③ 동경미술학교 졸업 직전인 1914년 말 겨울방학 때 〈두루마기를 입

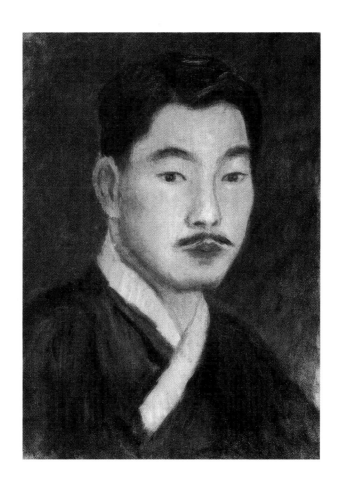

고희동, 〈두루마기를 입은 자화상〉, 1915년경

은 자화상〉을 그렸다는 견해.[38] ④ 〈두루마기를 입은 자화상〉과
〈정자관을 쓴 자화상〉 모두 1914년 말, 동경미술학교 졸업 학기
의 겨울 무렵에 그렸다는 견해[39] 등이다.

 첫 미술 유학생의
 내면

〈정자관을 쓴 자화상〉은 동경미술학교 졸업 작품이기 때문에 현
재 도쿄 예술대학이 소장하고 있다. 나머지 두 점은 모두 극적으
로 그 존재가 확인되었다. 고희동이 세상을 떠나고 골방 짐꾸러
미 속에 들어 있던 것을 1972년경 그의 아들이 우연히 발견한 것
이다. 아들은 그 그림들을 즉시 국립현대미술관(당시 경복궁미술관)
으로 가져갔고 미술관은 이를 구입해 소장하게 되었다.
 동경미술학교 서양화과 졸업 작품 〈정자관을 쓴 자화상〉을 보
면, 아무런 배경 없이 감색 두루마기에 정자관을 쓴 조선 시대 선
비의 상체가 화면을 가득 채우고 있다. 정면을 응시하는 고희동
의 포즈는 다소 경직되어 있으며 얼굴 표정은 자못 근엄하다. 사
실적인 묘사에서 고희동의 묘사력을 엿볼 수 있으며 전체적인 색
조는 밝고 부드럽다. 정자관을 쓴 것과 정면을 바라보는 인물의
포즈는 네덜란드계 미국인인 휘베르트 보스 Hubert Vos(1855~1935)
가 1899년에 그린 〈민상호閔商鎬 초상〉과 흡사하다.[40]
 이 자화상에 대해선 서양화가로서의 자의식을 담아내지 못하
고 전직 관료 출신으로서 과거의 사회적 신분에 대한 향수가 반

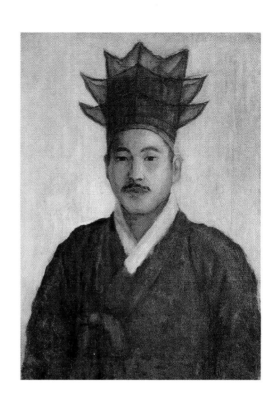

고희동, 〈정자관을 쓴 자화상〉,
1915년

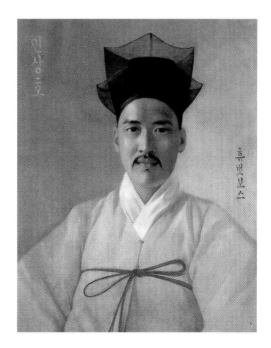

휘베르트 보스, 〈민상호 초상〉,
1899년

영되었다는 견해가 많다.[41] 이와 달리, 전통 복식인 한복을 입고 정자관을 썼다는 점에서 식민지 청년의 주체성이 표현된 것으로 보는 견해도 있다.[42] 이렇게 한 작품을 놓고도 해석이 상반된다. 작품 해석은 사실 주관적일 수밖에 없기 때문이다.

복장으로만 보면 이 그림은 철저하게 조선적이다. 서양화를 전공했으면서도 고희동은 왜 한복을 입고 졸업 작품 자화상을 그렸을까? 동경미술학교 졸업생이라는 점에서 단초를 찾을 수 있을 것이다. 한국에서 학교를 졸업하고 그림을 그렸다면 한복 차림이 아니었을 수도 있다. 식민지 국가의 청년이었기 때문에 오히려 조선인으로서의 정체성을 더 강조하려고 했던 것은 아닐까.

고희동의 자화상 가운데 가장 주목해야 할 대상은 〈부채를 든 자화상〉이다. 화면 위쪽에는 고희동의 영문 서명이 쓰어 있으며 여름날 누런 삼베 바지와 흰 모시 적삼을 입고 가슴을 드러낸 채 부채를 들고 있는 모습을 표현해놓았다. 고희동 뒤로는 서가에 꽂힌 양장본 서양 책과 서양화 액자가 배경을 구성하고 있다. 여기서 액자는 근대기 인상주의의 영향을 받은 일본 외광파外光派 회화의 모티브로 자주 사용되었던 것이다.[43]

방의 모습을 보면 근대기 부유한 신지식인의 모습이 잘 드러난다. 뒤쪽으로 그림이 걸려 있지만 화실은 아닌 것 같다. 그림보다는 책을 더 노출시킨 것으로 보아 그림을 그리는 서양화가보다는 책을 읽는 선비로서의 모습을 부각시키려고 했던 것은 아닐까.

〈부채를 든 자화상〉은 다른 두 작품에 비해 필치도 훨씬 더 유려하고 세련되어 회화적인 분위기를 자아낸다. 또한 배경이 없는 두 점의 자화상이 기념적인 성격이 강한 조선 시대 초상화의 포

즈를 보여주었다면, 이 작품은 실제 공간을 배경으로 처리함으로써 훨씬 더 일상적인 모습을 보여주고 있다. 인물의 포즈 역시 규범이나 속박에서 벗어난 듯 자유분방한 모습으로, 조선 시대 자화상과는 질적으로 다른 변화를 반영하고 있는 작품이다.[44]

일상적인 복장, 일상적인 포즈, 일상적인 행위. 당시로서는 과감하고 파격적이다. 영문 서명은 근대 지식인으로서의 엘리트 의식이 담겨 있다고 보아도 무방할 것이다. 주인공 고희동은 머리를 짧게 잘랐으며 얼굴 표정은 다소 근엄하고 경직되어 있다. 하지만 이와 달리 가슴을 풀어 헤친 옷차림새는 그와 정반대 분위기다. 이것을 오히려 자신감의 표출이라고 해석할 수 있을까. 하지만 해석이 그리 쉽지는 않다.

이 대목에서 〈부채를 든 자화상〉에 등장하는 배경과 소품을 눈여겨보아야 한다. 전통적 요소인 삼베 바지와 모시 적삼, 부채와 함께 서양적 요소라고 할 수 있는 유화 액자와 양장본 서양 책이 동시에 표현되어 있다. 이것은 본격적인 근대기로 접어든 1910년대 당시 한국의 일상적인 모습의 하나로 볼 수도 있지만 이질적·모순적 요소임에 틀림없다. 이러한 이질적·모순적인 요소는 고희동의 작가 의식을 해석하는 데 중요한 단서를 제공한다. 그동안 이 작품의 작가 의식에 대해선 화가보다는 선비로서의 의식이 담겨 있다는 견해,[45] 근대 지식인이라기보다는 전통적 지식인으로서의 의식이 담겨 있다는 견해,[46] 유학생 신흥 지식인으로서의 자의식이 담겨 있다는 견해[47] 등이 제시된 바 있다. 이 같은 기존의 견해는 대부분 배경이나 소품(또는 의복)을 종합적으로 고찰하지 않고 그 가운데 어느 하나에만 주목한 결과다.

풀어 헤친
모시 적삼

이 작품의 배경과 소품, 옷차림에 나타난 작가 의식은 좀 더 복잡한 양상을 띠고 있다. 여기서 주목해야 할 것은 풀어 헤친 가슴이다. 이런 모습은 당시까지의 자화상에서 발견할 수 없었던 매우 파격적인 포즈다. 일상적인 모습을 표현한 것이라고 해도 전통적인 선비로서의 포즈로 보기에는 너무 도발적이고 점잖지 못하다. 따라서 전통적 지식인 또는 선비의 의식을 표현했다는 기존의 견해는 재고되어야 하지 않을까.

고희동은 이 작품을 그리기 한 해 전인 1914년 10월, 《청춘靑春》 창간호의 표지화로 한쪽 어깨를 드러낸 그리스 히마티온 복장의 청년상을 그린 적이 있다. 젊은 주인공은 왼쪽 어깨와 가슴 일부를 드러낸 채 왼손으로 꽃을 들고 있고, 오른손으로는 포효하는 호랑이의 머리를 쓰다듬고 있다.

《청춘》 창간호는 외국의 문물을 많이 소개하는 등 근대 지향적인 성격을 지니고 있었다. 표지화가 잡지의 성격을 보여준다고 할 때, 서양식 히마티온풍 복장이 우리의 전통과 다른, 새로운 시대(근대)를 상징한다고 보아도 무방할 것이다. 반면 호랑이는 우리의 전통적인 회화 소재였다. 이 표지화 역시 서양 전통과 우리 전통의 요소를 함께 드러냈다. 이는 전통과 근대가 공존하는 상황에서 세상을 향해 새롭게 도전하고자 하는 젊음을 표현한 것이다. 이 작품의 의미를 〈부채를 든 자화상〉에 그대로 적용할 수는 없지만 고희동의 내면을 이해하는 데 도움이 된다고 생각한다.

고희동은 1920년 4월 1일 자《동아일보》창간호 1면에도 삽화를 그렸다. 1면 상단《동아일보》제호 옆에 비천상을 그렸다. 용과 구름을 배경으로《동아일보》제호 현판을 양쪽에서 마주잡고 하늘로 올라가는 비천상이다. 고구려 강서대묘의 비천상을 참고로 묘사했다고 한다. "우리 고대 문화의 찬란했던 황금기를 상징하는 이미지로 신조선 건설의 의지를 표상했다"는 것이다.[48] 이 같은 사실은《동아일보》1970년 4월 1일 자 기사 '반세기 쌓인 일화 민족의 표현기관 - 창간호 용틀 도안圖案 강서江西고분서 착안'에서도 알 수 있다. 이 기사는 창간호의 디자인에 대해 설명하고 있다.

창간호의 디자인은 창간 약 보름 전, 편집회의에서 당시 미술담당 기자이던 고희동에게 맡겨졌다. … '용틀'이라고 하는 창간호 도안 '신선과 용'은 강서江西고분벽화에서 착상을 한 것이다. 이 도안의 구도와 제자題字를 초안하는 데 1주일 남짓 걸렸고 고희동이 붓을 들어 이를 완성하는 데 사흘 동안 꼬박 정성을 쏟았다. '용틀'의 모습은 상서로운 힘의 웅비를 상징하는 것.

흥미로운 점은 전통적 요소에 대한 고희동의 관심이다.

잠시, 중국 근대기 해상화파海上畵派 임웅任熊(1823~1857)의 〈자화상〉(1859년)을 살펴보겠다. 이 작품 역시 상체의 일부를 드러낸 작품이기 때문이다.

해상화파는 19세기 상하이上海를 무대로 활약했던 화가들을 일

컬는다. 이들은 당시 서구 문물과 제국주의 침략에 노출된 격변기의 상하이를 배경으로 개성적인 취향, 형태의 왜곡과 과장, 화려하고 대담한 색채, 다양한 소재 차용 등 참신하고 독창적인 초상화풍을 형성했다.[49]

임웅의 〈자화상〉은 해상화파 초상화의 면모를 뚜렷하게 보여줄 뿐만 아니라 중국 초상화 역사에서 가장 참신하고 기념비적인 작품으로 평가받는다.[50] 이 작품은 우선 전체적인 이미지와 작가 의식이 매우 강렬하다. 임웅은 자신을 영웅적인 권투 선수처럼 공격적인 모습으로 표현했으며[51] 두 손 아래로 뻗어 내려간 칼날 같은 바지 선을 통해 검객의 이미지를 전해주기도 한다.[52] 또한 주인공의 표정이나 포즈에서 긴장과 갈등의 분위기가 짙게 배어 있다. 이것은 임웅이 쓴 제시題詩에도 잘 나타난다.

혼란스러운 이 세상, 나의 앞날엔 무엇이 놓여 있을까. 나는 사람들에게 미소 짓고 인사하며 또 아첨하면서 돌아다닌다. 그러나 내가 알고 있는 것은 무엇인가. 거대한 혼란 속에서 내가 믿고 의지할 것은 무엇인가. … 더욱 비참한 것은 … 목적 없이 질주하는 것이다. … 결국 아무것도 알 수 없다. 흘끗 보는 순간, 나는 무한한 공허감만 볼 뿐이다.[53]

이 제시는 개방과 제국주의 물결 앞에 노출된 상하이의 불안한 분위기, 임웅 자신과 상하이 사람들의 불안과 고뇌를 표현한 것이다. 〈자화상〉 화면에 나타난 매서운 얼굴 표정, 각이 지고 힘찬 의복 선은 혼란스러운 현실에 맞서려는 임웅의 의지를 담고 있기

도 하다. 화면에 넘쳐나는 힘의 이면엔 심각한 내적 모순, 긴장, 공허에 직면한 화가의 격정적 이미지가 숨어 있는 것이다.

그런데 여기서 주목할 점은 화가의 불안한 내면과 이것을 극복하려는 강인한 의지가 의복 표현을 통해 좀 더 극명하게 드러나고 있다는 사실이다. 의복의 볼륨감에 주인공의 내면을 담아낸 것이다.

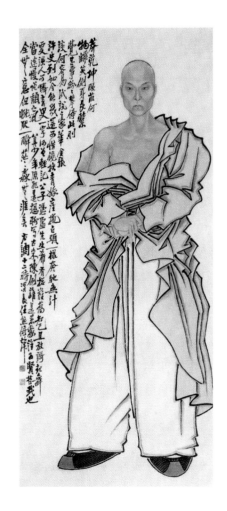

임웅, 〈자화상〉, 1859년

유화를
포기하다

임웅은 가슴 노출을 통해 불안한 시대 상황, 갈등과 저항의 작가의식을 표출했다. 물론 고희동의 〈부채를 든 자화상〉이 임웅의 〈자화상〉만큼 격정적이지는 않지만, 상체를 노출시켰다는 것은 다소간의 도전의식이 담겨 있다고 생각한다.

그럼 고희동의 도전 대상은 무엇이었을까. 서양화, 유화풍의 그림이었을 것이다. 그런데 그것은 임웅처럼 담대하지 않고 외려 고민과 갈등의 양상으로 드러난다.

고희동은 당시 전통 화단의 무분별한 중국 모방 풍조를 비판하면서 서양화의 길로 들어섰다.[54] 전통 화단을 비판한 고희동이었지만 서양화 습작 시기에도 동양화에 대한 관심을 버리지는 않았다. 일본 유학 이전부터 이미 안중식安中植(1861~1919), 조석진趙錫晉(1853~1920) 문하에서 수묵화를 배웠던 그는 동경미술학교 유학 도중에도 잠깐씩 귀국할 때마다 김은호金殷鎬(1892~1979) 등과 교유했다는 점이 이를 뒷받침해준다.[55] 그의 자화상에 전통과 근대의 요소가 함께 나타나는 것은 이러한 맥락에서다. 근대와 전통에 대한 고희동의 복잡한 감정이 자화상에 표현된 것이다. 그리고 그것은 한국 최초의 서양화가로서의 고뇌였다.

화면 속의 전통적 요소와 새로운 요소(근대적 요소)는 전통 동양화와 근대 서양화 사이에 서 있던 고희동의 내면이며, 풀어 헤친 가슴으로 극대화되어 나타났다. 이를 요약하면 〈부채를 든 자화상〉은 서양화가로서의 자부심, 전통적 선비에 대한 향수, 그 사이

에 서 있는 최초의 서양화가로서의 고뇌가 복합적으로 표현된 작품이라고 할 수 있다.

　그 고뇌는 결국 서양화(유화) 포기, 전통 수묵 회귀로 나타났다. 유학을 마치고 귀국한 고희동은 더 이상 유화를 그리지 않았다. 그가 결국 한국화(동양화)로 돌아설 수밖에 없었던 그의 내면을 엿볼 수 있는 대목이다. 한국 최초의 서양화가로 살아가는 길이 부담스러웠던 것일까. 전통 회화에 다시 깊게 천착하고 싶었던 것일까. 아니면 정말로 식민지 청년 화가로서의 정체성이 고민되었던 것일까. 아마 이 모두였을 것이다. 최초의 서양화가 고희동의 고민의 흔적이 이후 그의 미술 창작에 잘 드러나지 않은 것이 아쉬울 뿐이다. 〈부채를 든 자화상〉은 고희동이 서양 유화를 버리고 전통 회화로 돌아선 것, 그 고뇌의 과정을 이해하는 데 도움을 주는 그림이다.

5 나혜석 – 선구적이어서 비극적인, 운명적 예감

나혜석
羅蕙錫
1896~1948

한국 근대기의 화가이자 문인이며 가부장적 관습에
맞선 여성운동가였다. 호는 정월晶月. 1913년 18세에
그림을 공부하기 위해 일본 동경여자미술전문학교에
들어갔다. 유학 시절부터 자유연애와 남녀평등을
주창하는 글을 발표해 세상의 이목을 끌었다. 귀국 후
1920년 변호사 김우영과 결혼하면서 이미 세상을 떠난
나혜석의 첫사랑 남자의 무덤으로 신혼여행을 가는
파격적인 행보를 보였다. 화가로서의 활동에도 열정을
보여 1921년 서울에서 국내 개인전을 열었다. 이는
우리나라 최초의 화가 개인전이었다.
1927년 남편과 함께 세계 일주 여행을 떠났다.
여행 도중 프랑스 파리에서 최린崔麟(남편의 친구이자
3·1독립운동 민족대표 33인 중 한 명)과 사랑에 빠졌고 귀국
후 이 같은 사실이 알려지면서 1930년 남편에 의해
강제로 이혼을 당했다. 1934년 나혜석은 최린과의
만남, 남편과의 이혼 과정과 이에 대한 심경을
밝히고 남성중심적·가부장적 사회구조를 비판하는
「이혼고백서」를 발표해 파장을 일으켰다.
세인의 관심을 한 몸에 받던 나혜석은 이혼 후 세상은
물론 가족으로부터 외면받기 시작했고, 극심한
스트레스로 심신이 피폐해졌다. 1930년대 말부터 충남
예산 수덕사와 요양원 등을 전전하면서 그림도 그리고
글도 썼으나 1948년 행려병자 신분으로 삶을 마감했다.
고향인 경기도 수원에 나혜석의 생가 터가 남아 있으며
나혜석 거리도 조성되어 있다.

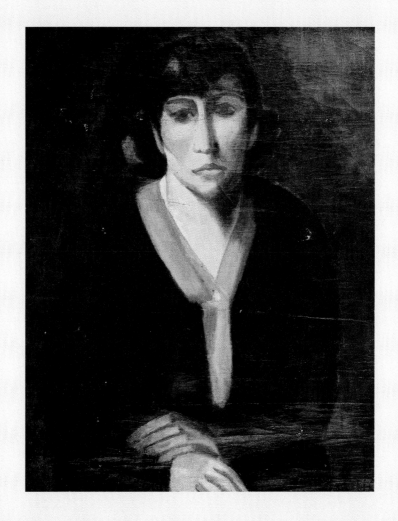

나혜석, 〈자화상〉, 1928년경

2015년 11월, 흥미로운 뉴스가 들려왔다. 한국 최초의 여류 서양 화가인 정월晶月 나혜석羅蕙錫(1896~1948), 비운의 화가인 나혜석이 그린 〈자화상〉과 〈김우영 초상〉을 막내며느리 이광일 씨가 수원시(수원시립아이파크미술관)에 기증한다는 소식이었다. 53세의 나이에 행려병자로 삶을 마감한 나혜석의 〈자화상〉이라니, 그리고 나혜석의 남편이었던 김우영의 초상이라니.

그 삶의 비극성 때문에 나혜석의 자화상과 남편의 초상은 세간의 관심을 끌기에 충분했다. 기증자인 막내며느리 이광일 씨는 나혜석의 막내아들인 김건 전 한국은행 총재의 부인이다. 김건 전 총재는 2015년 4월 세상을 떠나며 평소 아꼈던 이 두 점의 작품을 사회에 환원해달라고 유언을 남겼다. 그 유지에 따라 부인 이 씨가 나혜석의 고향인 수원시에 기증한 것이다. 평소 나혜석의 아들이라는 사실을 인정하지 않았던 것으로 알려진 김건 전 총재. 그렇지만 어떻게 생모의 혈육을 부정할 수 있을까. 이런 이야기까지 덧붙여지면서 나혜석 작품 기증은 많은 사람들에게 더욱 진하게 각인되었다.

결혼 직후인 1920년의 나혜석

수원 나혜석 거리에 있는 기념 조형물

나혜석, 〈수원 서호〉, 1933년

선구적이어서
비극적인

나혜석의 〈자화상〉을 볼 때면, 마음이 무거워진다. 망연하고 우울한 듯한 눈빛과 얼굴 표정, 어두운 색조의 배경 등 전체적으로 좌절과 고독에 빠진 주인공의 불안함이 밀려온다. 무척이나 처연해 특히 그의 시선을 마주할 수가 없다.

한국 최초의 여성 서양화가였던 나혜석의 삶은 선구적이었다. 당당하고 전위적이었다. 일본 동경여자미술전문학교에서 유화를 공부한 그는 일본 유학 시절 조혼을 강요하는 아버지에 맞서 여성도 인간임을 주장하는 내용의 단편소설 「경희」(1918년)를 발표해 세상의 이목을 끌었다. 그는 일본 유학을 마치고 돌아와 1921년 3월 경성京城(서울)에서 국내 첫 개인전을 열었다. 그 전시는 성황이었다. 이틀 동안 열린 전시에 관람자가 6,000여 명에 달할 정도였다. 뛰어난 문재文才를 토대로, 가부장제 남성들의 이중적 행태를 고발하는 글을 발표할 때 나혜석의 전위성은 더욱 빛났다.

또한 3·1독립운동에 참가해 5개월 동안 옥살이를 했고, 남편 김우영과 함께 만주滿洲의 안동安東(지금의 단둥丹東)으로 이주했을 때 의열단과 연계될 정도로 독립운동에 기여했다.

나혜석은 1927년 6월부터 1년 6개월에 걸쳐 남편과 함께 유럽과 미국을 여행했다. 화가로서, 신여성으로서 더 큰 세상을 만나기 위함이었다. 그런데 이 여행이 그의 운명을 바꿔놓았다. 남편의 친구이자 기미독립운동 33인의 한 사람이었던 최린崔麟과 깊은 연애에 빠졌고 이 사실이 뒤늦게 국내에 알려지면서 결국

1930년 남편으로부터 이혼을 당한 채 빈 몸으로 쫓겨나게 되었
다. 그녀의 예술과 근대의식을 찬양하고 존중하던 언론과 세상은
나혜석을 부도덕한 패륜의 여인으로 낙인찍었다. 나혜석은 이에
맞서 1934년 남성 중심의 제도를 신랄하게 비판하는 「이혼고백
서」를 발표해 또 한 번 세상을 떠들썩하게 만들었다. 하지만 그로
인해 나혜석은 경제적 궁핍과 사회적 소외라는 이중고를 겪어야
했다. 나혜석은 이혼 후 잠시 고향인 수원에서 심신의 치료를 받
으며 몸을 추스르고 그림도 그렸다. 그러나 그의 삶은 더욱 피폐
해졌고 세상 사람들의 야유와 외면 속에 예산 수덕여관, 서울 청
운양로원과 시립병원 등을 전전하다 1948년 12월 10일 서울시립
남부병원에서 행려병자로 쓸쓸히 생을 마감했다.

수덕사
수덕여관

나혜석의 자화상을 볼 때마다, 나혜석의 비극적 종말을 떠올릴
때마다 충남 예산 수덕사가 생각난다. 수덕사 하면 대웅전(고려
1308년, 국보 49호)이고, 대웅전 하면 그 맞배지붕의 간결함과 우직
함이 단연 돋보인다. 그것이 수덕사의 최고 매력이지만, 수덕사
에 가면 일주문 지나 바로 옆에 있는 수덕여관에 꼭 들러야 한다.
나혜석의 흔적이 남아 있기 때문이다.

　많은 사람들은 수덕여관 하면 문자추상의 화가 고암顧菴 이응
노李應魯(1904~1989)를 떠올릴 것이다. 이응노는 1945년 수덕여관

충남 예산군 수덕여관과 이응노의 문자추상 암각화

을 매입해 6·25전쟁 당시 피난처로 사용했고 1967년 동백림 사건으로 대전교도소에 수감되어 2년여 옥고를 치른 뒤 이곳에서 요양하기도 했다. 이응노가 이때 제작한 문자추상 암각화가 수덕여관 입구에서 사람들을 반겨준다.

그러나 수덕여관과 관련해 이응노보다 더 절절한 사연이 얽혀 있는 사람이 나혜석이다. 나혜석은 1937년 말 수덕사로 일엽一葉 스님을 찾아갔다. 나혜석과 동갑내기엔 일엽 스님은 신여성의 선두에서 여성해방과 자유연애를 외쳤으나 1933년 출가해 수덕사에서 선禪 수행을 하고 있었다. 1937년이면 나혜석은 세상으로부터 외면당하면서 심신이 피폐해지고 있을 때였다. 나혜석이 수덕사로 찾아올 때의 상황을 일엽은 이렇게 회고한 바 있다.

나 씨는 나를 찾아 수덕사 견성암으로 와서 머리를 깎는다는 것이었다. 그렇게도 잘났다던 나혜석! 미의 화신으로 남자들의 환영에 둘러싸였던 나혜석! 최초의 여류 화가로 여류 사회를 그렇게 빛내던 나혜석! 그 여인이 자기를 사랑의 고개 너머 상상봉까지 치켜주던 그 사회에서 밀려나니 산중으로 나를 찾아왔던 것이다. 옛날 정으로 나를 찾아온 것이 아니라, 몸을 의지하는 데 도움이 되고 소개자가 되어달라고 찾아온 것이었다. 모든 것을 버리고 돌아온 차라 누구와의 정실 관계로 자비를 베풀 여력도 형편도 못 되었다.

그때 나혜석 씨로 말하면 알아보기 어려울 만큼 변모되어 있었다. 서글서글하게 밝던 그 눈의 동공은 빙글빙글 돌고, 꼿꼿하던 몸은 떨리어 지탱해가기 어렵게 되었다. 나는 무상한 세

상을 다시금 느끼게 되었다. 그래도 나 씨는 아이들의 모습이 어른거리고 남편의 환영이 떠올라 미칠 것만 같다는 것이다.[56]

1937년 수덕사에 찾아들 때, 나혜석은 몸과 마음이 많이 망가져 있었다. 그 힘겨운 시절, 나혜석은 불교에 의존해 심신을 다스리고 싶었다. 그러나 나혜석의 출가의 꿈은 이뤄지지 않았다. 대신 수덕사의 고승 만공滿空 스님의 허락을 받아 수덕사 초입의 수덕여관에서 묵을 수 있었다. 만공 스님으로부터 고근古根이라는 불명佛名을 받기도 했다. 그렇게 해서 나혜석은 1944년까지 수덕여관에서 지냈다. 그곳에서 나름대로 열심히 그림을 그렸다. 그러나 매일 수덕여관에 조용히 머물 수만은 없었다. 쇠약해진 몸, 병든 몸을 이끌고 끝없이 세상으로 나갔다. 자식이 보고 싶으면 자식이 있는 도회로 나갔다. 그러나 전 남편 김우영으로부터 수모를 당하고 돌아와야 했다. 지인을 만나기 위해 나들이도 했다. 경남 사천 다솔사에도 잠시 내려가 있었다. 세상은 나혜석을 알아주지 않았고, 가부장적 가치관으로 가득한 세상의 시선은 나혜석의 생각을 조롱거리로 삼았다. 보고 싶은 자식도 볼 수 없었고, 나혜석의 그림에 대한 세상의 관심도 사라져갔다. 간혹 오빠의 집에 들르기도 했으나 오빠 역시 나혜석을 냉대했다. 서울의 오빠 집에 가서 건넌방에 몰래 숨어 살다 오빠에게 들켜 쫓겨난 적도 있었다. 나혜석의 삶은 걷잡을 수 없는 비극의 바닥으로 빠져들었다. 동공은 풀어지고, 손은 떨렸다. 심한 뇌졸중(중풍) 증세를 보이게 되었다. 잘 걷지도 못했다.

행려병자

나혜석

수덕사 이외에 나혜석의 행적은 별로 알려지지 않았다. 49세 되던 1944년 10월 나혜석은 서울 인왕산 아래 청운양로원에 최고근이라는 불명으로 들어갔다. 남편(나혜석의 오빠)의 반대로 나혜석을 거둘 수 없었던 올케가 나혜석을 양로원에 들여보낸 것이다. 자칫 길에서 객사客死할지도 모른다는 불안감 때문이었다. 나혜석은 그러나 거의 불구가 된 몸을 이끌고 자꾸만 어디론가 나갔다. 서울 나들이를 해 가족이나 지인들을 찾아갔으나 그에게 돌아온 것은 시종 냉대였다. 이를 두고 미술평론가 이구열은 이렇게 평했다.

> 조선 사회의 도덕적 형벌은 이토록 가혹하였다. 이 땅의 근대 문화와 새로운 사상에 그토록 많은 공헌을 남긴 선각의 여성이 단지 한때의 과오로 인해 그처럼 가혹한 비극의 심연에 처넣어져 모진 종말의 길을 가게 될 때, 지난날 그녀가 항시 사랑했던 조국 조선은 일제로부터 해방과 독립이 이루어졌다. 3·1운동에도 가담했고 만주 안동현 시기에는 압록강을 넘나들던 항일독립투사들의 내왕을 도왔던 나혜석이 그 감격을 어디서 혼자라도 외치기나 했을까.[57]

숙연해지는 대목이 아닐 수 없다. 광복이 찾아오고 3년 뒤인 1948년 말 나혜석은 길에 쓰러진 채로 발견되었다. 곧이어 행려

병자로 처리되어 서울 용산구에 있는 시립병원 자제원慈濟院의 무연고 병실로 옮겨졌다. 그리곤 그해 12월 10일 그곳에서 숨을 거두었다. 나혜석의 나이 53세였다. 자제원은 훗날 서울시립남부병원으로 이름이 바뀌었고 1977년 다시 서울시립강남병원으로 통합되었다.

그가 세상을 떠나고 몇 달 뒤인 1949년 3월 14일 자 관보에 실린 그의 사망기록은 이렇다.

> 나혜석, 여. 53세. 본적 미상, 주소 미상, 소지품 무
> 사인 병사, 사망장소 시립 자제원
> 사망연월일 단기 4281년 12월 10일 하오 8시 30분
> 취급자 서울 용산구청장.

1928년
미스터리

나혜석의 〈자화상〉을 보면 나혜석의 비극적인 삶과 종말이 예언처럼 모두 담겨 있는 것 같다. 그런데 이 작품은 세계 일주 여행 도중인 1928년 프랑스 파리에 체류할 때 그린 것으로 알려져 있다.[58] 나혜석은 파리에서 왜 이렇게 우울한 자화상을 그린 것일까.

이 시기는 그가 아직 이혼의 파탄으로 접어들기 전이다. 파탄은커녕 파리에서 새로운 미래에 대한 희망을 꿈꾸고 있었다. 나혜석은 세계 일주 여행의 목적을 네 가지로 요약한 바 있다. 첫째,

나혜석, 〈파리 풍경〉, 1927~1928년

나혜석, 〈무희〉,
1927~1928년

사람은 어떻게 살아야 하나. 둘째, 남녀 간 어떻게 살아야 평화롭게 살까. 셋째, 여자의 지위는 어떠한 것인가. 넷째, 그림의 요점이 무엇인가.[59] 이러한 네 가지 목적을 보면, 당시 나혜석은 새로운 도전 의욕으로 충만했을 시기였다.

파리에서 나혜석은 남편의 친구인 최린과 밀회를 하면서 관계를 만들어나가고 있었다. 이것이 결국 남편 김우영과의 이혼으로 이어졌고 끝내 비극과 파탄의 도화선이 되었지만 당시 나혜석은 신여성으로서, 화가로서 자신의 미래를 설계하고 있었다. 대체적으로 그의 삶이 희망적인 시절이었다. 그런데 그때 그린 자화상으로는 너무나 우울하고 불안하다. 나혜석의 눈빛은 전혀 희망적이지 않다. 이를 어떻게 이해해야 할 것인가. 예술가의 무서운 운명적인 예감인가. 아니면 지금까지 알려진 자화상 제작 연도에 오류가 있는 것은 아닐까. 사실 나혜석 〈자화상〉의 제작 시기에 관해선 더 많은 조사연구가 필요하다.

어쨌든 1928년 제작설을 받아들인다면, 나혜석이 이런 분위기의 〈자화상〉을 그렸다는 사실에 섬뜩하지 않을 수 없다. 예술가의 운명적인 직관으로 받아들일 수밖에 없다 해도 마음은 여전히 무겁기만 하다.

지금까지의 기록이나 연구서, 평전 등을 통해 나혜석의 일생을 따라가 보면, 그의 삶이 한 해 한 해 흘러갈수록 보는 이를 가슴 아프게 한다. 그리고 1940년대 이후 그의 삶은 완전히 무너져 내린다. 미술평론가 이구열 선생은 저서 『나혜석』(서해문집, 2011)에서 이 시기 나혜석의 삶을 '파탄破綻'으로 요약했다. 비극적인 파탄이다. 나혜석을 두고 흔히 "불꽃처럼 살면서 시대를 앞서갔던

여성"이라고 한다. 그런데 그 결말은 비극적이었다. 그 비극과 파탄은 나혜석의 책임이라고 말할 수는 없다. 당시 우리 사회의 가부장제는 매우 강고했다. 우리 사회의 책임이었다.

나혜석은 몸과 마음이 다 지쳤을 때, 인생의 마지막 순간에도 자신이 걸어온 길, 가치관에 대한 확신과 자존감을 버리지 않았다. 그래서 끝내 행려병자로 처절하게 막을 내린 것이다. 행려병자로서의 죽음은 기존 가치관이나 일상과의 타협을 거부한 하나의 상징이다. 신여성, 근대적 여성관의 실천가였지만 동시에 예술가, 문인 등으로서 세상의 인정을 받고 싶어 했던 측면도 부인할 수는 없을 것이다.

중성적 마스크와
운명적 예감

좀 더 작품 속으로 들어가 보자. 나혜석 〈자화상〉의 두드러진 특징은 화가 자신의 우울한 내면을 보여주기 위해 새롭고 다양한 시도를 보여주었다는 점이다. 상체의 모습을 단순화하고 이것을 색조의 흑백 대비(옷·배경의 어두운 색조와 얼굴·손목의 밝은 색조의 대비)와 연결시켜 심리적인 우울을 드러냈다.[60] 상체의 어깨를 과도하게 얼굴 쪽으로 올려 표현함으로써 답답하면서도 우울한 분위기를 연출했다.[61] 화가의 얼굴을 모딜리아니 화풍의 길쭉하고 이국적인 얼굴로 표현한 점을 또 다른 특징으로 꼽을 수 있다. 이는 모딜리아니의 화풍을 통해 자신의 우울한 내면을 좀 더 효과적으

로 드러내기 위해서였을 것이다. 나혜석 〈자화상〉의 이 같은 특징들은 모두 한국의 근대 자화상에서 새롭게 시도된 것이다.

〈자화상〉에 나타난 작가 의식에 대해선 이혼을 앞두고 실의에 찬 심경을 표현했다는 견해,[62] 신여성으로서의 의식을 표현했다는 견해[63] 등이 제시된 바 있다.

그런데 〈자화상〉 속의 얼굴을 현재 남아 있는 나혜석의 당시 사진과 비교해볼 때, 나혜석의 실제 얼굴과는 다소 달라 보인다. 한국적인 얼굴이 아니다. 어찌 보면 이국적이고 중성적인 마스크라고 할 수 있을 정도다.

나혜석은 자신의 얼굴을 왜 이렇게 중성적으로 표현한 것일까. 1928년 당시 파리에서 나혜석은 야수파, 입체파, 표현주의 등의 사조를 접했고 그것이 인물 표현에 영향을 주었을 가능성이 있다. 그런데 여기엔 의미심장한 이유가 있다. "서양과 일본, 남성에 의해 이중 삼중으로 타자화된 나혜석 자신의 현실을 직시하는 것 같다"는 견해다.[64] 이에 따르면 "나혜석은 이중적 타자인 한국의 여성이라는 위치를 벗어나기 위해 성과 민족성이 모호한 자화상을 그렸다".[65]

남성·여성의 이원적 구분, 여성에 대한 남성의 차별을 극복해야 한다는 나혜석의 기본적인 철학이 자화상에 반영된 것이다. 남성과 구분되는 여성이 아니라, 보편적인 인간이어야 한다는 철학이다. 나혜석은 이렇게 중성적인 마스크에 여성 억압의 현실을 극복하고 싶었던 자신의 가치관과 내면을 절묘하게 표현한 것이다. 다시 한번 정리하면, 당시 나혜석이 처한 이중적 현실, 그 안에 있는 이중적 자아를 이렇게 중성적인 얼굴로 표현한 것으로

볼 수 있다.

　그래도 의문이 남는다. 표정은 왜 그리도 우울하고 불안한 것일까. 여성 억압적인 현실을 극복한다는 것이 거의 불가능하다는 사실을 알고 있었던 것일까. 당당하게 신여성의 길을 걸어가지만 결국 실패할지도 모른다는 불안감이 깔려 있었던 것일까. 이 작품을 완전히 이해한다는 것은 쉽지 않다. 그럼에도 이 작품은 독특한 의미를 지니고 있다. 앞서 말한 해석이 가능할 경우 이 작품은 이중적 자아, 이중적 현실을 절묘하게 중성적으로 표현한 작품이 된다. 일찍이 한국 미술에서 만나볼 수 없었던 양상이다. 나혜석의 〈자화상〉은 이렇게 도전적이었다. 너무 도전적이어서 그의 눈은 이렇게도 우울한 것인지 모른다. 그 눈에서 나혜석의 비극적 종말을 미리 보는 것 같아 안타깝고 또 섬뜩하기만 하다.

　나혜석의 〈자화상〉을 다시 들여다본다. 보고 또 보니, 〈자화상〉의 눈빛이 우울하기만 한 것은 아니다. 우울하고 불안한 눈빛이지만 약간 치켜 올리면서 화면 밖을 향하고 있다. 여기서 화면 밖은 세상을 의미한다. 이혼 이후 그의 삶이 그러했다. 그는 늘 자신을 확인하고 싶어 했다. 수덕사 수덕여관 시절을 돌이켜보면 나혜석은 심신이 파탄에 이르고 있었으나 그럼에도 늘 세상으로 나아가고자 했다. 힘겹고 불안하던 그 시절 어쩌면 그 스스로가 파멸로 가고 있음을 알고 있었을 것이다. 세상에서 밀려날 수밖에 없음을 알고 있었을 것이다. 그래서 우울하고 두렵기조차 했다. 한때 세상의 중심이었으나, 이제는 아니다. 그 영광을 다시 누리고 싶은 세속적 욕망도 있으나 그 욕망을 지켜내기 어려운 상황이 되었고, 스스로도 파탄이 임박했음을 알고 있었다. 그럼에도

세상을 바라본다. 바라볼 수밖에 없다. 세상 사람들을 향해 '나를 바라보라. 내가 여기 있다'고 외치는 것 같은 눈빛이다. 자신의 종말을 알고 있던 나혜석. 그럼에도 세상으로 나아가고자 했던 나혜석. 〈자화상〉 속의 시선은 그런 분위기로 절절하다.

1928년에 그렸다는 점에서 이 〈자화상〉은 더 놀랍다. 무겁게 가라앉은 얼굴 표정과 시선은 파리에서 귀국 후 그녀가 겪게 될 비운의 삶을 예견하는 듯하지 않은가. 예술가의 운명적인 직관이 무섭게 다가온다.

6 이쾌대 – 얼굴에 역사와 서사를 담다

이쾌대
李快大
1913~1965

해방 공간에서 두드러진 활동을 펼친 현실참여적
미술가다. 경북 칠곡 출생. 서울 휘문고보에서
장발張勃로부터 그림을 배웠고, 1932년
조선미술전람회(조선총독부가 주최한 미술공모전)에서
서양화로 입상했다. 1933년부터 1938년까지 일본
도쿄의 제국미술학교帝國美術學校(지금의 무사시노
미술대학)에서 미술 공부를 했으며 1941년 이중섭李仲燮,
진환陳瓛 등과 신미술가협회를 결성해 활동했다.
광복 후 해방 공간에서는 미술의 이념과 현실참여에
큰 관심을 가졌다. 1946년 북한을 방문했으나 북한의
미술 문화에 실망하고 이듬해 좌익의 조선미술동맹을
탈퇴했다. 1947년 성북회화연구소를 창설해 1950년
무렵까지 김창열金昌悅, 전뢰진田雷鎭, 심죽자沈竹子
등에게 그림을 가르쳤다. 1948년엔 남한의 단독정부
수립 반대 운동에 참여했으며, 좌우 이데올로기를
초월하는 자주통일을 주장하기도 했다. 미술과
현실의 관계에 대해 많은 고민을 한 것이다. 6·25전쟁
당시 북으로 올라가던 중 국군에 체포되어 부산
포로수용소에 수감되었고 1953년 남북 포로 교환 때
북한을 선택했다.
이쾌대는 인물화에서 두드러진 두각을 나타냈다.
1940년 전후엔 상징적이고 깊이 있는 인물화를,
광복 이후에는 〈군중〉 연작과 같이 현실 참여적이고
사회주의 리얼리즘적인 인물화를 그렸다. 부인의
초상화도 많이 그렸다.

이쾌대, 〈두루마기 입은 자화상〉, 1948~1949년

2015년 국내에서 많은 전시가 열렸지만 기억에 남는 전시 가운데 하나가 이쾌대 전시다. 국립현대미술관 덕수궁관에서 열린 '광복 70주년 기념전 – 거장 이쾌대, 해방의 대서사'. 왜 이 전시가 나의 기억에 남아 있는 것인지, 나도 궁금했다.

아마도 이쾌대李快大(1913~1965) 작품의 강렬함과 장쾌함 때문일 것이다. 이쾌대의 그림은 전체적으로 그의 이름만큼이나 호방하고 상쾌하다. 우리 근현대사에서 가장 격동적이었던 일제 강점기와 해방기에 활동했기에 그의 작품은 더더욱 드라마틱한 분위

이쾌대 전시가 열린 국립현대미술관 덕수궁관

기를 전한다. 20세기 전반기 우리 미술사에서 이토록 장쾌함을 보여준 작가는 매우 드물다. 그렇기에 그의 작품은 더욱 인상적이다. 그의 〈군상〉 연작을 보면, 마치 사회주의 리얼리즘을 연상시킨다. 그래서인지 많은 사람들은 〈군상〉 연작을 이쾌대의 작품의 힘으로 생각하는 것 같다.

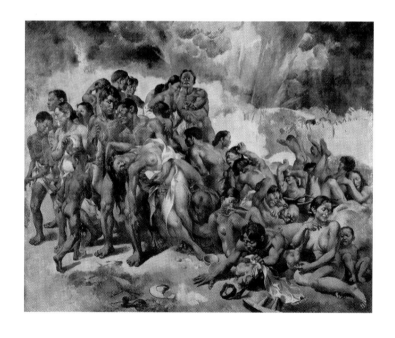

이쾌대, 〈군상 IV〉, 1948년

드라마틱한
인물화

하지만 나에겐 〈군상〉 연작보다 〈상황〉(1938년)과 〈운명〉(1938년)
이 더욱 강렬하고 인상적이다. 더욱 드라마틱하고 그렇기에 더
예술적이다. 내가 보기에 〈운명〉, 〈상황〉은 이쾌대의 최고 걸작이
다. 여기엔 은근히 스토리가 담겨 있기 때문이다. 그런데 그 스토
리는 구체적이지 않다. 〈상황〉에서 왜 그릇이 깨졌는지, 〈운명〉에
서 왜 사람이 죽었는지 구체적으로 말하지 않는다. 무언지 모르
지만 결과적인 상황만을 묘사했을 뿐이다.

　그럼에도 강렬하다. 구체적이지 않기에 진정으로 강렬한 것이
다. 이를 두고 사람들은 다양하게 해석한다. 누군가는 식민지 상
황으로 해석하고, 누군가는 어느 개인의 존재론으로 해석한다. 이
런저런 해석에 정답이 있을 수는 없다. 보는 사람들의 해석은 저
마다 일리가 있는 법. 이렇게 다양한 해석이 가능한 작품, 사람마
다 자신의 상황을 적용해 이해하고 몰입할 수 있는 작품은 명품으
로 평가받을 자격이 있다. 또한 이 두 작품은 서사가 없는 듯하면
서도 서사가 대단하다. 이는 우리 근대미술에서 그 누구도 해내지
못한 것이다.

　〈운명〉과 〈상황〉을 잘 들여다보면 모두 인물화다. 등장인물들
은 모두 저마다의 표정과 상황을 안고 있는 듯하다. 이쾌대는 이
렇게 인물을 잘 그렸다. 단순히 뛰어난 묘사력에 그치는 것이 아
니다. 어떤 상황을 카메라로 찍어내듯 포착해내는 능력이 탁월하
다. 그림 속 상황과 인물의 표정이나 움직임은 모두 살아 있는 듯

하다. 게다가 인물들의 표정이나 움직임은 주변 상황과 유기적으로 연결되어 있다. 그러면서도 단절되어 있는 것 같기도 하다.

이것이 이쾌대 인물화의 매력이다. 이쾌대는 이 같은 능력과 감각, 문제의식과 철학 등을 바탕으로 자화상도 그렸다. 이쾌대는 1930년대 초반부터 1940년대 말까지 7점의 자화상을 그렸다. 이쾌대는 이미 1932년 가을 제3회 전조선 남녀학생 작품전람회에 〈자화상〉을 출품해 중등 회화부 3등에 입선한 적이 있을 정도로 자화상에 관심이 많았다.《동아일보》1932년 9월 29일 자에 '중등 회화 삼등 자화상 경성 휘문고보 오년 이쾌대中等繪畵 三等 自畵像 京城 徽文高普 午年 李快大'라는 제목으로 작품이 실렸다. 이쾌대 자화상은 수량도 많지만 모두 그 형식이 다채롭고 철학적이다. 많은 생각을 하게 하는 자화상이라는 말이다.

〈2인 초상〉은 1939년 재동경미술가협회전在東京美術家協會殿 출품작이다. 자신과 부인을 모델로 삼아 그린 이 작품은 부부의 자화상이자 넓은 의미에서 이쾌대 자신의 자화상이라고 해도 무방할 것이다. 부인을 화면 중앙에 부각시키고, 자신은 그 뒤에 실루엣처럼 어둡게 묘사했다. 부인의 선명함과 자신의 어두움이 대비를 이루고 있는데, 이는 자신의 내밀한 심리를 보여주는 데 매우 효과적이다. 희미한 모습의 이쾌대는 부인의 분신alter ego이거나 자아의 내면을 이중적으로 표현한 것이다.[66] 〈카드놀이 하는 부부〉는 전체적으로 보아 〈2인 초상〉에 비해 특별한 내면을 보여주고 있지는 못하지만 일상의 한순간을 포착했다는 점에서 그 의미를 찾을 수 있다.

이쾌대, 〈자화상〉, 1932년

이쾌대, 〈자화상〉, 1940년대

이쾌대, 〈2인 초상〉, 1939년

역사 앞에
서다

이쾌대는 1940년대 들어 자화상을 통해 사회적·역사적인 작가의식을 드러냈다. 그 단초를 보여주는 작품이 1942년 작 〈자화상〉이다. 이 작품은 인물을 부각시키기 위해 얼굴과 어깨 주변의 배경을 나이프로 긁어낸 것이 돋보인다. 이 덕분에 마치 인물이 화면에 빨려 들어가거나 화면 속에 둥둥 떠 있는 듯한 느낌을 전해준다. 이에 반해 머리카락과 눈썹 그리고 눈동자는 매우 선명하다. 이것이 흐릿한 배경과 대조를 이루며 강인한 느낌을 준다. 얼굴의 윤곽선이나 손의 표현으로 보아 우리나라 전통 회화의 선묘를 차용했다고 볼 수 있다.[67]

이쾌대의 역사의식은 〈두루마기 입은 자화상〉(1948~1949년)에서 절정을 이룬다. 이 자화상은 그 첫인상부터 보는 이를 압도한다. 그 압도는 보는 이로 하여금 그림에 집중하도록 만든다.

〈두루마기 입은 자화상〉은 일본의 마쓰모토 슌스케松本竣介(1912~1948)의 자화상인 〈서 있는 자화상〉(1942년)이나 앙리 루소Henri Rousseau(1844~1910)의 〈풍경 속의 자화상〉(1890년)과 흡사해 이들 작품의 영향을 받았을 가능성이 제시된 바 있다.[68] 특히 마쓰모토 슌스케의 〈서 있는 자화상〉의 경우, 이쾌대가 이 작품을 보았을 가능성은 매우 높다. 〈서 있는 자화상〉이 1942년 니카텐二科殿 출품작이었고, 이쾌대 역시 1938년부터 1940년까지 니카텐에 출품한 적이 있으며 1940년대 전반기 도쿄와 서울을 오가면서 활발하게 작품 활동을 펼쳤기 때문이다. 〈서 있는 자화상〉은 도시

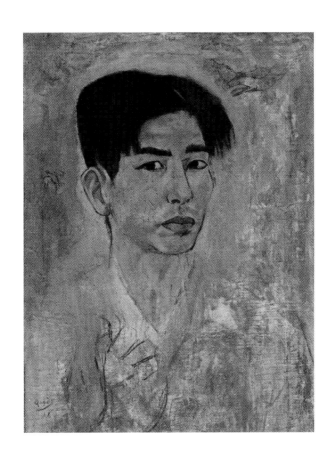

이쾌대, 〈자화상〉, 1942년

마쓰모토 슌스케, 〈서 있는 자화상〉,
1942년

앙리 루소, 〈풍경 속의 자화상〉,
1890년

풍경을 배경으로, 화면 중앙에 우뚝 서서 결연한 표정으로 먼 곳을 응시하는 자신의 모습을 표현했다. 이 자화상은 1940년대 초 일본 군국주의 전시 체제에서 인간성 옹호의 메시지를 담아낸 작품으로 평가받는다. 마쓰모토는 일본 군국주의에 맞서 인간성 고양의 미술을 추구했던 화가다. 특히 도시를 주된 테마로 삼아 도시를 구성하는 인간과 건물을 따스한 시선과 시적인 감수성으로 표현한 작품들을 많이 남겼다.[69] 이런 점은 이쾌대가 〈서 있는 자화상〉을 통해 작품의 구도뿐만 아니라 화가로서의 사회적 책무 등에 대해 적지 않은 영감을 받았을 가능성을 더욱 높여준다.

이번엔 앙리 루소의 1890년 작 〈풍경 속의 자화상〉을 보자. 1년 전 파리에서 열렸던 만국박람회의 모습을 배경으로, 팔레트를 들고 서 있는 자신을 그려 넣었다. 그런데 마치 배경 사진 앞에서 인물을 찍거나, 배경 사진과 인물사진을 합성한 듯한 분위기다. 배경에 비해 인물의 크기가 과도한 데다 부자연스럽고 어색하다.

여기서 눈여겨보아야 할 것은 주인공의 포즈다. 서 있는 모습의 주인공은 그 포즈가 자연스럽지 않다. 하지만 그것은 중요하지 않다. 내가 그림을 잘 그릴 수 있다는 자신감을 당당하게 세상에 보여준다는 점이 중요한 것이다. 20세기에 대한 새로운 꿈이 영글어가던 시절, 파리는 만국박람회를 열어 신문명新文明의 중심이 되고자 했다. 루소 자화상의 배경에 등장하는 무역선, 만국기, 열기구 등이 이를 상징한다. 그 신세계와 함께 루소는 화가로서 당당하게 인정받고 활약하고 싶은 자신의 욕망을 자화상으로 표현했다.

팔레트의 방향도 마찬가지다. 루소는 팔레트의 윗면이 그림을

그리는 자신 쪽으로 향하도록 한 것이 아니라 관객(세상) 쪽을 향하도록 표현했다. 이는 화가의 중요성, 그림의 중요성을 부각시키기 위한 것이다.

모순을
끌어안고…

〈두루마기 입은 자화상〉을 보면, 한국 전통 회화에 대한 이쾌대의 관심을 확인할 수 있다. 배경으로 등장시킨 한국의 실경, 배경과 인물 표현에서 나타난 향토적인 색감과 부감법俯瞰法, 윤곽선이 돋보이는 선묘, 평면적인 화면 등이 그러한 예라고 할 수 있다.[70] 이와 함께 화면에 배경을 가득 채운 점도 이 작품의 중요한 특징이다. 그 배경은 단순한 풍경이 아니라 그가 꿈꾸었던 이상적이고 평화로운 한국의 산천이다.[71] 이상향에 대한 자신의 희망을 강렬하게 표현하기 위해 배경을 적극적으로 표현한 것이다. 루소의 자화상에서 배경이 중요하듯, 이쾌대의 이 자화상에서도 배경에 담겨 있는 의미가 중요하지 않을 수 없다.

　화면 한가운데 옥색 두루마기를 입고 팔레트와 붓을 들고 있는 주인공의 모습은 그 현실에 적극 개입하고 싶어 하는 한국의 화가라는 사실을 천명한 것이다. 따라서 이 작품은 해방 공간에서 미술을 통해 현실에 적극적으로 참여하겠다는 리얼리스트로서의 면모를 선명하게 표현한 자화상이다. 이러한 면모는 이쾌대의 글에서도 잘 나타난다.

오늘의 미술인들이 조로, 은둔, 자기만족, 허영, 이러한 휴식의 생활에서 허덕이는 자화상을 물끄러미 보고만 있고 싶지는 않다. … 이것은 단순히 복잡한 현실에만 그 책임을 전가시킬 수 있을까. 정열의 고갈과 패기의 상실이 가장 가까운 원인일 것이라고 나는 믿는다. … 우리들의 형편으로는 남보다 몇십 배, 몇천 배의 노력이 필요함은 두말할 것도 없을 것이다.[72]

〈두루마기 입은 자화상〉의 인물을 관찰해보면, 대립적·이질적인 요소들이 등장한다. 두루마기라는 전통 복식을 입었지만 머리에는 서양 중절모를 쓰고 있다. 한 손에는 유화 팔레트를 들고 있지만 다른 손에는 동양화 붓을 들고 있다. 전통적 요소와 근대적 요소를 동시에 표현한 것이다. 또 이쾌대는 전통적인 붓을 들고 있는 손은 정상으로 표현한 것과 달리 팔레트를 들고 있는 손은 기형적으로 표현해놓았다.

우선, 이에 관한 김현숙 선생의 설명을 들어보자.

정면을 직시하는 크고 불안한 눈동자와 관자놀이에 패인 주름은 무표정한 얼굴에 고뇌와 갈등의 흔적을 남겨놓았다. 화가의 얼굴에서 전해지는 불안의 기미는 화면 속에 숨겨진 모순들이 발견되면서 더욱 확연하게 전달된다. … 서구식 교육을 받은 한국인 화가로서 서양화과를 나왔으나 이쾌대가 지향하는 바는 동양이며 향토임을 암시한다. 팔레트를 들고 있는 손이 해부학적으로 기형이며 동양화 붓을 든 정상적 손과 대치되는 비정상의 불구라는 점 또한 그림 속에 감추어진 역설적 상황이

다. 동양과 서양, 전통과 근대, 정상과 비정상이 한 몸을 이루고 있는 모순의 상황이야말로 작가의 얼굴에 드리운 불안의 정체이자 그가 직시하는 자기 정체성이었을 것이다.[73]

이처럼 동양과 서양의 요소, 전통과 근대의 요소, 정상과 비정상의 신체 등 모순적·대립적인 요소를 한 화면에 동시에 표현한 것은 자신의 심경을 드러내기 위한 의도적인 장치였다. 이는 곧 이쾌대가 서양화가이지만 그의 지향점은 한국적인 것이었음을 암시한다. 서양화 도구(팔레트)를 들고 있는 손을 기형으로 표현한 것과 달리 한국화(동양화) 도구(전통 붓)를 들고 있는 손을 정상으로 표현한 것이 이를 극명하게 보여준다.

이 같은 모순적인 표현 또는 표현상의 불균형은 그의 다른 작품에도 적잖이 나타난다. 〈궁녀의 휴식〉(1935년), 〈운명〉(1938년) 등을 보면, 인물과 배경을 바라보는 화가의 시점이 서로 다르다. 〈궁녀의 휴식〉의 경우, 여인들은 정면에서 바라본 모습이지만 병풍 배경은 위에서 내려 본 모습이다. 또 누드의 세 여인은 서양인의 이목구비지만 한국인의 머리색을 하고 전통 가락지를 끼고 있다. 이로 미루어 자화상이나 그의 인물화에 나오는 이질적·모순적 요소의 병치, 표현상의 불균형 등은 모두 이쾌대의 의도에 따른 것으로 이해해야 한다. 불안한 시대 상황, 그 속에서의 화가의 불안 또는 고뇌 등을 은유적·상징적으로 드러내기 위한 것이었다. 그것은 곧 식민지 시대와 해방 공간의 왜곡된 근대에 대한 화가로서의 고민이었다.

〈두루마기 입은 자화상〉의 또 다른 특징으로 서사화를 들 수

있다. 이 작품 속에는 시대 상황이나 그것에 대응하고자 하는 화가의 의지 등이 하나의 이야기처럼 녹아 있다. 〈운명〉이나 〈상황〉(1938년)과 같은 작품에서도 서사적인 특징이 나타나는 것으로 미루어 서사화는 이쾌대 인물화의 특징으로 볼 수도 있다.[74]

이쾌대의 자화상은 화가로서의 의식과 사회적·역사적 존재로서의 자의식을 긴장감 넘치고 역동적인 모습으로 부각시켰다. 일제 강점기 자화상의 역사에서 이것은 매우 의미심장하다. 이전까지 대부분의 자화상은 화가로서의 의식만 보여주었는데 이쾌대는 이것을 단숨에 뛰어넘고 역사적 존재로서의 화가의 자의식을 드러냈다. 자화상의 의미를 좀 더 심화시킨 것이다.

이쾌대, 〈궁녀의 휴식〉, 1935년

7 이인성 – 여인도 떠나고 시선도 사라지고

이인성
李仁星
1912~1950

대구 출생. 호는 청정靑汀. 근대기 대구 지역의 미술계를
대표하는 화가다. 독학으로 미술을 공부해 당대 최고
스타 화가의 반열에 올라 천재 화가로 불렸다.
10대 때 홀로 미술 공부를 한 뒤 1932년 일본
다이헤이요 미술학교太平洋美術學校에서 공부했다.
1929년 조선미술전람회(조선총독부가 주최한
미술공모전)에서 입선한 이후 1931년부터 1936년까지
6년 연속 특선 등 최고상을 받았다. 1937년 불과 26세의
나이로 조선미술전람회 서양화부 추천 작가가 되었다.
1935년 고향 대구에 이인성 양화연구소를 개설하고
다방 아르스를 운영하기도 했다.
1945년 서울로 옮겨 창작 활동을 하면서 이화여중,
이화여대에서 미술을 가르쳤다. 6·25전쟁의 와중에
서울 북아현동에서 경찰과 말다툼을 하던 중 경찰이
잘못 쏜 총탄에 맞아 목숨을 잃었다. 천재 화가의
어이없는 죽음이었다.
이인성은 유화가 아닌 수채화로 풍경과 정물, 인물
등을 그렸다. 그의 작품은 '일제 강점기 향토적
서정주의'로 평가받기도 한다. 〈경주의 산곡에서〉가
대표적인 경우로, 이를 두고 일제 식민 통치
이데올로기에 대한 순응이라고 비판하기도 한다. 그는
유화적 기법으로 수채화를 그렸는데, 이것이 이인성
수채화의 독특한 특성이다.

이인성, 〈붉은 배경의 자화상〉, 1940년대

20세기 한국 근대미술사에서 많은 사람들은 이인성李仁星(1912~
1950)을 두고 천재 화가라 한다. 이인성은 자화상을 여러 점 남겼
다. 그런데 그 자화상들은 하나같이 어둡고 불안하다. 창백하고
우울하다. 게다가 눈은 감고 있는 상태로 처리했거나 아예 그려
넣지 않았다. 〈윤두서 자화상〉은 귀가 없고 몸통이 없지만 이인
성의 자화상은 눈이 없다. 눈이 없기에 시선도 없다. 자화상 속 이
인성은 보는 이와 마주치지 않는다. 세상을 거부하거나 회피하는
것이다. 이인성의 눈이 없는 자화상은 보는 이를 당황스럽게 한
다. 많은 사념에 빠뜨린다. 대체 이게 무슨 뜻인가. 천재 화가 이
인성은, 한 시대를 풍미했던 이인성은 자신의 얼굴을 왜 이렇게
그런 것일까.

요절한
천재 화가

이인성은 천재로서의 요건을 두루 갖추었다. 가난한 집에서 태어
나 홀로 미술을 공부해 당대 최고의 화가가 되었으며, 젊은 나이

에 요절했기 때문이다. 대구수창공립보통학교에 다니던 1922년, 열 살의 이인성은 화가가 되기로 마음먹고 열심히 그림을 그렸다. 16세 때 세계아동예술전람회에 출품해 특선을 했고 이듬해인 17세 때 제8회 조선미술전람회에서 〈그늘〉로 입선을 했다. 이어 1931년 제10회 조선미술전람회에선 〈세모가경〉으로 특선을 차지했다.

이런 입상 경력도 중요하지만, 더욱 놀라운 점은 이인성이 대구에서 혼자 독학으로 그림을 그려 이런 성과를 냈다는 점이다. 당시는 일본 유학을 마치고 돌아온 화가들이 한국 화단을 장악하고 있을 때였다. 그렇기에 이인성의 독학은 더욱 빛났다. 화단에서 두각을 나타낸 이인성은 1931년 일본으로 건너가 태평양미술학교에서 공부를 하고 1935년 돌아왔다.

이인성은 1935년 일본수채화회전에서 〈아리랑 고개〉로 최고상인 일본수채화회상을 받고, 조선미술전람회에서 〈경주의 산곡에서〉로 최고상인 창덕궁상을 받았다. 이인성은 1929년 제8회 조선미술전람회에 처음 입선한 뒤로 1936년까지 천부적 재능과 신선한 표현 감각으로 입선·특선을 거듭했다. 1937년부터 1944년 마지막 조선미술전람회까지는 추천 작가로 참가할 정도였다.

이인성은 서른아홉의 나이에 세상을 떠났다. 그의 죽음은 허망했다. 1950년 11월 4일 6·25전쟁의 혼란 속에서 서울 북아현동에 살던 그는 어이 없이 경찰이 쏜 오발탄을 맞고 숨졌다. 그 전날인 11월 3일 저녁 집 근처인 북아현동 굴레방다리 밑에서 술을 마시다 경찰들과 말다툼이 있었는데 집까지 쫓아온 경찰 몇 명이 잘못 쏜 총탄에 맞고 이인성은 숨을 거두었다. 천재 화가의 죽음은

이인성, 〈아리랑 고개〉, 1934년

이인성, 〈경주의 산곡에서〉, 1935년

너무나 어이없었다.

이인성은 자화상을 많이 그렸다. 이인성의 자화상은 〈흰색 모자를 쓴 자화상〉(1940년대 초반), 〈붉은 배경의 자화상〉(1940년대), 〈파란 배경의 자화상〉(1940년대), 〈모자를 쓴 자화상〉(1950년)과 자화상적 초상화인 〈남자상〉(1940년대 후반) 등이 있다. 5점의 자화상은 모두 1940년대에 그린 것들이다.

눈을 그리지
않은 까닭

이인성 자화상의 독특함은 눈의 표현에 있다. 이인성은 자화상 속 자신의 눈을 감고 있거나 그림자인 상태로 처리했다. 좀 더 단정적으로 말하면 눈이 없는 것이다.

〈파란 배경의 자화상〉은 눈을 아주 가늘게 뜨고 약간 아래를 내려다보고 있어 눈동자가 잘 보이지 않는다. 〈붉은 배경의 자화상〉은 눈 부위와 얼굴 한쪽을 그림자 처리해 눈을 아예 지워버렸다. 〈붉은 배경의 자화상〉의 어두운 눈은 우수의 그림자를 짙게 드리운다. 우수에 그치지 않고 세상에 대한 저항의 분위기까지 나아간다.

〈남자상〉은 얼굴을 윤곽 처리만 했을 뿐 이목구비를 표시해 넣지 않았다. 얼굴 자체가 어둡게 처리되어 있다. 이인성이 세상을 떠나던 1950년에 그린 〈모자를 쓴 자화상〉은 눈이 있지만 아주 가늘게 뜨고 있어 눈동자의 표현이 선명하지 않다.[75] 거의 감은

이인성, 〈파란 배경의 자화상〉, 1940년대

듯한 눈은 아래를 내려다보고 있어 세상을 정면으로 응시하지 않고 회피하려는 듯한 분위기다.

결국 자화상 5점 가운데 4점이 눈을 감고 있거나 아예 보이지 않는 상태로 표현되었다. 눈을 감은 인물은 자화상뿐만 아니라 〈실내〉(1935년), 〈경주의 산곡에서〉, 〈책 읽는 소녀〉(1940년대), 〈여인초상〉(1940년대), 〈빨간 옷을 입은 소녀〉(1940년대) 등 이인성의 작품에 빈번하게 나타난다. 〈붉은 배경의 자화상〉에 묘사된 이인

이인성, 〈모자를 쓴 자화상〉, 1950년

성 얼굴의 눈 부분은 〈경주의 산곡에서〉에 등장하는 소년의 눈과 흡사하다.

자화상에서 자신의 눈을 이렇게 표현했다는 것은 매우 독특한 일이다. 단순히 독특한 것에 그치지 않고 보는 이를 충격에 빠뜨린다. 그리고 많은 것을 생각하게 한다. 이것은 무슨 의미란 말인가. 천재 화가 이인성은 자신의 눈을 왜 이렇게 표현한 것일까.

이인성, 〈빨간 옷을 입은 소녀〉, 1940년대

이에 대해 허만하 시인은 "이인성은 젊었을 때부터 두 눈을 감은 인물을 자주 그렸다. 그 이유는 일제 치하의 한국인은 아무것도 바라볼 수 없다는 것이었고 이인성은 그것을 감은 눈으로 표현했다"라고 증언한 바 있다.[76] 이인성이 눈을 그리지 않는 것에 대해 민족적 아픔을 표현하기 위해서였다는 증언인 셈이다. 이와 흡사한 증언은 또 있다. 이인성과 함께 향토회에서 그림을 그렸던 김용성에 따르면 이인성은 젊었을 때부터 눈을 감은 인물을 자주 그렸는데 이는 일제 치하의 한국인은 아무것도 바라볼 수 없기 때문에 그랬다는 것이다.[77]

그러나 이중희 교수는 이인성의 눈의 표현과 관련해 그의 데생력 부족 때문이라는 견해를 제시한 바 있다. 이중희 교수의 글을 인용해본다.

> 1930년대 중반 인물화를 집중적으로 그리기 시작할 무렵, 이인성의 인물 데생력이 미숙해 눈과 팔의 표현이 서툴렀다. 〈가을 어느날〉(1934), 〈경주의 산곡에서〉(1935), 〈실내〉(1935), 〈과수원의 일우〉(1936) 등은 그러한 예다. 따라서 손과 눈의 표현이 서툰 인물화는 1930년대 중반경으로 볼 수 있다. 1940년대 작품이라고 간주되어온 〈여인좌상〉, 〈파란 배경의 자화상〉, 〈여인초상〉, 〈나부〉, 〈반라〉, 〈남자상〉, 〈붉은 배경의 자화상〉 등은 모두 1930년대 중반의 작품이다. 반대로 눈과 손의 데생이 정확한 인물화(〈흰색 모자를 쓴 자화상〉, 〈애향〉, 〈소녀〉, 〈빨간 리본을 한 소녀〉 등)는 거의 1937~1938년 이후의 작품이라고 보아도 무리가 없다.[78]

이인성, 〈여인좌상〉, 1930년대 후반

그러나 이인성의 1934년 작 〈조부상〉을 보면 눈 등의 표현에서 뛰어난 기량을 보여주기 때문에 이 같은 주장은 재고를 요한다. 어쨌든 이인성의 눈의 표현이나 시선에 대해선 아직까지 체계적인 연구가 이뤄지지 않은 실정이다. 그렇기에 더욱 궁금하지 않을 수 없다. 대체 자화상 속 눈의 표현은 어떻게 이해해야 할 것인가.

이인성과
세 여인

여기서 이인성의 〈여인초상〉(1940년대)을 살펴볼 필요가 있다. 이인성의 눈의 표현을 이해하는 데 도움이 되기 때문이다. 1942년 세상을 떠난 첫 번째 아내 김옥순金玉順(1916~1942)의 얼굴을 그린 것으로, 여기에서도 주인공은 눈을 감고 있다. 이인성은 이별의 슬픔을 표현하기 위해 아내의 눈과 얼굴 표정을 없앤 것이다. 감은 눈은 떠나간 부인의 상징적 표현이며 그것은 곧 상실감이라고 할 수 있다. 그의 자화상은 대부분 부인 김옥순이 세상을 떠난 1942년 이후에 그려졌다. 그가 눈을 표현하지 않은 것은 자신의 우울한 내면을 보여준 것으로, 부인의 죽음과 관련이 있음을 암시한다.

허만하 시인의 증언을 들어보자. "눈에는 표정이 묻어나기 쉽다. 표정이 있는 아내는 아내의 한 국면에 지나지 않는다. 그러니까 이인성은 표현을 죽이기로 마음먹었을 것이다. 천千의 표정의 아내를 모두 캔버스에 담고 싶었던 그는 드디어 아내로부터 두

이인성, 〈여인초상〉, 1940년대

눈을 빼앗아버리기로 결심했는지 모른다."[79] 아내의 모든 것을 영원히 기억하기 위해 오히려 눈을 표현하지 않았다는 설명, 역시 문학적인 해석이다.

이인성의 자화상을 이해하는 데 여성, 그러니까 아내가 매우 중요하다. 이인성은 결혼을 세 번 했다. 첫 부인은 김옥순. 일본 유학 시절인 1934년, 이인성이 스물두 살일 때 네 살 아래인 김옥순을 만났다. 김옥순은 대구 남산병원을 경영하던 김재명의 장녀였다. 이듬해인 1935년 대구에서 결혼식을 올렸다. 이때는 이인성이 당대 최고의 화가로 완전히 자리 잡고 명성을 드날리던 시기였다. 1936년엔 남산병원 3층에 '이인성 양화연구소'를 열고 대구 지역의 학생들에게 미술을 가르쳤다. 처가의 도움으로 대구에 다방 아르스를 개업하기도 했다. 이인성의 미술 인생에 커다란 자극과 도움을 준 여성이었다. 그런데 그 부인이 1942년 세상을 떠났다.

첫 번째 부인이 세상을 떠나고 2년 뒤인 1944년 이인성은 대구 달성동 신궁에서 두 번째 결혼식을 올렸다. 부인은 간호사 자격증을 가진 여성이었다. 1944년 이인성은 서울로 이사를 하고 이화여자중등학교 미술교사로 부임했다. 북아현동에 집과 작업실을 마련하고 새로운 삶을 시작했다. 사랑했던 첫 번째 아내 김옥순의 죽음으로 인한 충격과 상처를 잊고 새로운 인생을 꾸려나가던 때였다.

그런데 이때 부인이 가출을 했다. 아내는 딸을 낳고는 편지 한 장 달랑 남긴 채 집을 나가 돌아오지 않았다. 첫 번째 아내와의 사이에서 낳은 큰딸이 열 살일 때였다. 이인성은 그 큰딸에게 얼마

나 미안했을까. 어머니를 잃은 핏덩이 둘째딸을 바라보는 이인성의 마음이 어떠했을까. 둘째 딸을 그린 〈어린이〉를 보면 그 마음이 절절하게 묻어난다. 금방이라도 울음을 터뜨릴 듯한 아이의 눈이 보는 이의 마음을 아프게 한다. 바로 이인성의 마음이었으리라.

이인성은 이 슬픔을 딛고 1947년 이화여대 서양화부에 시간강사로 출강하기 시작했고 배화여자전문학교를 나온 김창경과 세 번째 결혼을 올리게 됐다.

이인성은 자신의 미술 인생 절정기에 세 명의 여성을 만났다. 두 명의 여성과는 헤어져야 했다. 그건 엄청난 충격과 슬픔이 아닐 수 없다. 동시에 이로 인해 첫 번째 아내와의 사이에서 태어난 큰딸과 갈등도 겪어야 했다.

다시 〈여인초상〉으로 돌아가 보자. 그리운 사랑, 세상을 떠난 첫 번째 아내를 그리움으로 그리면서 눈을 표현하지 않았다. 이 같은 특징은 이인성의 또 다른 자화상인 〈남자상〉에도 나타난다. 로댕Auguste Rodin(1840~1917)의 〈생각하는 사람〉처럼 벌거벗은 채 무언가에 앉아 한 손엔 붓을 들고 다른 한 손으로 얼굴을 감싸고 고민에 빠져 있는 모습이다. 그 옆으로 족두리를 쓴 한 여인이 다가오고 있고 그 뒤로는 또 다른 여인이 뒷모습을 보이며 떠나가고 있다. 뒷모습의 여인은 세상을 떠난 첫 번째 부인이고 다가오는 여인은 그의 세 번째 부인인 김창경이다.[80] 새로운 여인과의 결혼(1947년)을 앞두고 세상을 떠난 부인에 대한 미안함과 그리움 등 복잡하고 혼란스러웠던 심경을 표현한 것으로 볼 수 있다. 이런 점에서 이 작품은 이인성의 자화상이다.

이인성, 〈남자상〉, 1940년대

이 작품에서 이인성은 자신의 눈을 표현하지 않았다. 두 여인 사이에서의 고뇌를 이렇게 드러낸 것이다. 또한 앞모습을 보이는 여인의 얼굴에도 눈이 없기는 마찬가지다. 그 와중에도 이인성은 한 손에 붓을 들고 있다. 이것은 화가로서의 정체성에 대한 고민이라고 할 수 있다.

결국 이인성은 〈남자상〉에서 떠나간 여인에 대한 회억, 새로운 부인을 맞이해 앞으로 살아갈 날들에 대한 번민, 그리고 예술가로서의 미래에 대한 고민 등 당시의 복합적인 내면을 표현한 것이다. 이 〈남자상〉은 그의 자화상 가운데 자신의 의도와 내면을 함축적으로 담고 있는 가장 극적인 자화상이다. 여기엔 화가로서의 고민, 생활인으로서의 고민이 함께 담겨 있다.

이인성의 〈남자상〉은 이쾌대의 자화상과는 다른 의미에서 작가 의식의 새로운 면모를 보여주었다. 화가로서의 존재와 일상적 존재 사이에서 고뇌하고 있는 자신을 표현한 것이며 동시에 여성 문제라고 하는 일상의 갈등까지 함께 표출한 것이다. 이인성은 이처럼 배경과 소품을 통해 일상적 존재로서의 의식과 화가로서의 의식의 갈등을 긴장감 있게 구현했다. 한국 근대 자화상의 영역과 의미를 심화시킨 것이다.

〈흰색 모자를 쓴 자화상〉을 보면 얼굴은 핼쑥하고 눈에는 생기가 없다. 병색이 완연한 사람 같아 보인다. 이에 대해 부인이 세상을 떠나고 나서 자신의 힘들었던 시절을 표현한 것으로 해석하기도 한다.[81] 이인성의 삶에서 첫 번째 아내 김옥순이 얼마나 깊게 자리 잡고 있는지, 보는 이마저 마음이 안타까워진다.

이인성, 〈흰색 모자를 쓴 자화상〉, 1940년대 초반

붉은색과
푸른색

이인성의 자화상에서 또 하나 눈여겨보아야 할 점은 배경의 색이다. 〈붉은 배경의 자화상〉과 〈파란 배경의 자화상〉이라는 제목처럼 자화상의 배경에는 붉은색과 푸른색이 진하게 드러나 있다. 〈파란 배경의 자화상〉은 가늘게 뜬 눈에서 명상적인 분위기가 나타나지만 〈붉은 배경의 자화상〉은 흩날리는 머리카락, 거친 붓 터치로 인해 이인성의 격정적인 면이 잘 부각되었다. 〈붉은 배경의 자화상〉이 그의 자화상 가운데 표정이 가장 어둡다. 특히 얼굴의 절반이 그림자로 처리되어 음울한 분위기를 더욱 고조시키고 있다.

이인성 자화상에 붉은색과 푸른색이 선명하게 나타나는 것은 그가 이 두 색을 선호했기 때문이다. 특히 붉은색은 이인성에게 매우 각별하면서도 중요한 상징이었다. 그의 대표작인 〈경주의 산곡에서〉(1935년)의 붉은빛은 흙의 색깔이다. 그는 붉은색을 전통의 색으로 생각했고 향토를 사랑하는 마음을 붉은색으로 표현한 것이다.[82] 붉은 흙赤土과 붉은색에 대한 이인성의 관심과 애착은 그의 글에서도 발견된다.

> 역시 나에게는 적토赤土를 밟는 것이 청순한 안정을 준다. 참으로 고마운 적토의 향기다. 전 조선에서 이름 있는 대구의 더위를 못 견디어 팔월 초에 경성에를 왔다. … 내가 가장 놀란 것은 적赤·청青의 지붕빛이다. 참으로 많다. 이것은 오로지 문화생활의 진보를 말함이라고 나는 생각하였다.[83]

여기서 주목할 만한 부분은 "적토를 밟는 것이 청순한 안정을 준다", "가장 놀란 것은 적·청의 지붕빛이다"라는 대목이다. 일본에서 유학 생활을 하던 이인성은 1934년 8월 초 방학을 이용해 고향 대구에 왔다. 그리곤 서울로 올라가 도봉구 창동 일대를 돌면서 스케치를 했다고 한다. 서울 돈암동에서 정릉으로 넘어가는 고갯길의 모습을 그린 〈아리랑 고개〉가 이때 그린 작품이다. 이인성은 이곳에서 붉은 지붕과 푸른 지붕을 보면서 풍경을 발견했다. 이인성은 서울에서 특히 붉은 땅, 적토를 밟으면 마음의 안정이 찾아온다고 했다. 붉은색과 붉은 땅은 〈가을 어느 날〉(1934년), 〈경주의 산곡에서〉 등 이인성의 많은 작품에 나타난다. 실내 모습을 그린 〈여름 실내에서〉도 전체적으로 붉은색 톤이다. 적토는 대부분 푸른 하늘과 함께 나타나면서 선명한 대비를 이룬다. 그에게 붉은색과 푸른색은 결국 조선의 국토와 조선의 하늘을 상징한다. 일본 유학 시절이었기에 이런 생각이 더더욱 절실했을 것이다. 이인성도 머릿속에 강렬하게 남은 붉은색과 푸른색을 자화상의 배경색으로 이용한 것이다.

이제 정리해야 할 것 같다. 이인성의 자화상은 붉은색과 푸른색의 배경, 눈의 불투명한 표현을 적절하게 구사하면서 자신의 내면을 표현한 작품들이다. 앞서 살펴본 것처럼 붉은색이나 푸른색은 조선의 국토를 표현한 것이고, 그의 감은 눈은 부인의 죽음 등으로 비롯된 개인적인 상실감을 복합적으로 표현한 것이다. 1930년대 등장한 자화상들이 화가로서의 내면을 표현하고자 한 경우가 많았다면, 이인성의 자화상은 이 단계를 넘어 화가이면서 동시에 일상인으로서의 고뇌를 함께 보여주었다. 이인성 자화상

이인성, 〈가을 어느 날〉, 1934년

의 특징이자 성취이다.

그러나 안타깝게도 이인성에 대한 평가가 그리 우호적인 것만은 아니다. 역사의식이 결핍되었고 체제 순응적이었다는 비판이 있기 때문이다. 일제 강점기에 식민지 제도권 미술(조선총독부의 조선미술전람회, 일본의 관전)에서 창작 활동을 하며 출세 가도를 달렸다는 지적, 미술적 재능은 뛰어났으나 미술사에 남을 만한 작품을 남기지 못했다는 지적 등이 그렇다. 또한 술버릇이 좋지 않아 술을 마시면 종종 사람들과 충돌했고 이것이 끝내 죽음을 가져왔다는 점은 자칫 이인성의 죽음을 희화화할 수 있는 요인도 된다. 따라서 앞에서 언급한 이인성 자화상의 특징과 성취에 관한 내용(붉은색·푸른색이 국토를 상징한다는 분석, 인물의 눈을 표현하지 않은 것이 식민지 현실을 상징한다는 분석)을 선뜻 받아들이기 어려울 수도 있다. 실은, 이런 측면까지 이인성의 미술에 포함된다. 그럼에도 이인성의 자화상은 우리에게 소중한 흔적을 남겼고 동시에 한국 근대 자화상의 영역과 의미를 심화시켰다. 특히 눈을 그리지 않았다는 점은 매우 대담하고 참신한 시도가 아닐 수 없다. 시선을 없앰으로써 강렬하고 절절한 내면을 드러낼 수 있었다. 이는 아무나 쉽게 고안해낼 수 있는 것이 아니었다. 이인성은 역시 천재 화가였다.

8 장욱진 – 전쟁이 낳은 탈속의 경지

장욱진
張旭鎭
1917~1990

박수근朴壽根, 김환기金煥基, 이중섭李仲燮 등과 함께
한국의 가장 인기 있는 근현대 화가로 꼽힌다. 옛
충남 연기(현재의 세종시)에서 태어났다. 1939년부터
1943년까지 일본 제국미술학교帝國美術學校(지금의
무사시노 미술대학)를 다녔고 광복 후 김환기,
유영국劉永國 등과 함께 신사실파 동인으로 활동했다.
국립중앙박물관 직원으로 잠시 일한 뒤 1954년부터
1960년까지 서울대 미대 교수로 재직했다. 그러나
예술가로서의 자유로움, 창작에 대한 집념 등으로
교수직을 그만두고 전업 작가로 나섰다.
장욱진은 독창적인 화법畵法으로 '수묵화 같은 유화'의
세계를 구축했다고 평가받는다. 한국적 정서를
토대로 자연과의 합일, 순진무구한 동화 세계 등
불교적·도가적 세계를 추구했다. 또한 해, 달, 새, 나무,
가족, 마을 등 우리 주변의 일상과 심성을 화면 속으로
끌어들였다. 장욱진의 그림은 보는 이를 편안하게
하면서 세속적인 욕망을 내려놓게 한다. 진정한 행복이
무엇인지 사유하게 한다.
고향인 세종시에는 그의 생가가 있고, 말년에 창작
활동을 했던 경기도 용인의 가옥은 등록문화재로
지정되어 있다. 서울 종로구 혜화동 로터리에는
장욱진의 부인이 운영했던 동양서림이 있다. 1953년
궁핍하던 시절, 화가의 아내로서 생계유지를 목적으로
시작하여 1980년 초까지 운영한 서점이다.

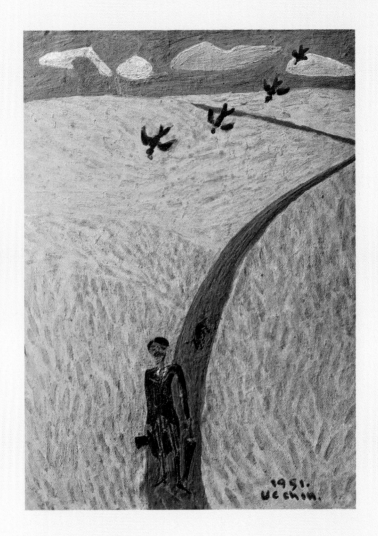

장욱진, 〈자화상〉, 1951년

장욱진張旭鎭(1918~1990)의 그림은 늘 편안하다. 동화처럼 순진무구하다. 불교적인가 하면 도가道家적이고, 동양적인가 하면 서구 모더니스트의 면모도 나타난다. 우리는 이렇게 장욱진의 그림을 다채롭게 받아들인다. 하지만 결국은 참 깨끗하다는 느낌으로 귀결된다. 그것이 장욱진의 매력이다.

우리에게 익숙하고 유명한 장욱진의 작품 가운데 하나는 〈자화상〉이다. 이 작품 역시 낭만적이고 목가적牧歌的이다. 그런데 이 작품을 그린 시점은 1951년이다. 6·25전쟁이 한창일 때였다. 장욱진은 1951년 충남 연기군 고향에 내려와 있을 때 이 〈자화상〉을 그렸다. 벼가 누렇게 익은 황금빛 들녘에 가르마 같은 길이 나있고 그 길로 장욱진이 걸어가고 있다. 그 위로는 무심하게 새들 몇 마리 날아간다. 장욱진의 뒤를 따르는 것 같기도 하고 장욱진을 인도하는 것 같기도 하다.

전쟁의 와중이라고 해도 고향은 포근한 것일까? 언제 포탄이 날아올지 모르지만, 포탄이 날아오지 않는 지금 이 순간만큼은 그대로 평화로운 것 같다. 고향이기 때문이다. 그렇다고 해도 이 〈자화상〉은 너무나 평화롭다. 평화로워 놀랍다. 전쟁의 아픔이나 불안감, 혼란스러움은 전혀 찾아볼 수 없을 정도로 풍류적이고

세종시(옛 충남 연기군)에 있는 장욱진의 생가와 안내 표석

목가적이다. 그림처럼 정말로 평화롭기만 한 것일까?

농촌 들판을 걷는
연미복의 사내

피폐하고 궁핍했던 전쟁 시기, 그러나 장욱진은 황금빛으로 익어가는 농촌 풍경을 통해 이상적인 시골 풍경을 목가적으로 풀어냈다. 이를 두고 장욱진은 이렇게 말한 바 있다.

간간이 쉴 때는 논길 밭길을 홀로 거닐고 장터에도 가보고 술집에도 들러본다. 이 작품은 대자연의 완전 고독 속에 있는 자신을 발견한 그때의 모습이다. 하늘엔 오색구름이 찬연하고 좌우로는 풍성한 황금의 물결이 일고 있다. 자연 속에 나 홀로 걸어오고 있지만 공중에선 새들이 나를 따르고 길에는 강아지가 나를 따른다. 완전 고독은 외롭지 않다.

지금의 나는 혼자이지만 자연 속으로 들어가 보면 결코 혼자가 아니라는 것이다. 들판도 있고 구름도 있고, 새도 나를 따르고 강아지도 나를 따른다. 이럴진대 어찌 외로울 수 있겠는가. 인간의 관점에서는 외롭지만 자연의 관점에서는 외롭지 않다. 따라서 저 너른 황금빛 들판을 혼자 걷는 것은 역설적·반어적인 표현이다. 그래서 이 〈자화상〉을 두고 "궁핍했던 시절의 삶을 역설적으로 보여주는 반어적 표현"이라는 평가가 일반적이다.

장욱진, 〈가로수〉, 1978년

그런데 여기서 좀 더 자세히 들여다볼 필요가 있다. 그림을 눈여겨보니 주인공 장욱진의 차림새가 무척이나 독특하다. 연미복燕尾服 차림에 빨간 넥타이를 매고 오른손엔 모자를, 왼손엔 긴 우산을 들었다. 시골길을 걷는 사람이 한껏 차려입은 것이다. 이상하고 어색하다. 옷차림이 시골의 배경이나 당시의 상황과 어울리지 않는다. 배경과 옷차림이 서로 이질적이고 모순적이다. 이건 대체 무슨 의미일까? 이를 두고 일상을 벗어나 자신을 관조하는 태도를 보여주는 것이라는 견해가 많다. 적절한 해석이다. 그러나 이 모습을 보면 볼수록 이상하다. 장욱진은 왜 이런 표현을 취한 것일까?

한껏 차려입고 들녘을 걷는다. 배우 찰리 채플린Charles Chaplin을 연상시킨다고 하는 사람도 있다. 그러고 보니 장욱진이 연기하는 것 같다는 생각도 든다. 그렇다. 어찌 보면 이것은 연기다. 배경이나 상황과 어울리지 않는 비상식적인 옷차림. 장욱진은 당시의 전쟁 비극 상황을 해학적으로 해석한 것이다. 그런데 이러한 장욱진의 연기는 사실이기도 하다. 장욱진의 진정한 내면인 것이다. 그렇기에 그림 속 장욱진의 얼굴은 무거운 표정이다.

〈자화상〉 속 장욱진의 내면은 해학이나 반어법으로만 설명하고 넘어가기엔 무언가 부족하다. 좀 더 복잡하고 깊이가 있다는 말이다. 그림 속 장욱진의 복장은 모더니스트 신사의 모습이다. 장욱진이 늘 말하던 유니크한 멋이다.[84] 여기서 그림 속 배경은 장욱진의 고향이고 우리의 토속이자 전통이다. 그런데 장욱진은 거기에 동화되지 못하고 있다. 옷차림이 그렇다. 배경과 어울릴 수 없는 옷차림이기 때문이다. 그건 모더니스트로서의 역할과 불

안정한 현재의 위치에 대한 회의이기도 하다. 현실과의 괴리감이라고 할 수 있다.

장욱진은 〈자화상〉 속에서 자신을 일부러 배경으로부터 분리시켰다. 고향의 길을 걸어가지만 고향과 어울리지 않는다. 전통과 단절되어 있다. 이는 자신에 대한 처절한 성찰이다. 회의하고 사유하는 것이다. 일제 강점기에서 벗어나자마자 분단이 되고 또 몇 년 되지도 않아 남북이 서로 싸우고 있다. 나는 어떻게 살아야 하는지, 이 땅의 화가로서 어떻게 대처하고 어떻게 예술 활동을 해나가야 하는지, 고민하지 않을 수 없다.

당시 장욱진의 나이 서른넷. 젊은 나이에 전쟁은 많은 것을 고뇌하게 만들었다. 그러한 상황과 내면을 독특한 옷차림으로 표현한 것이다. 장욱진은 이런 마음으로 〈자화상〉을 그렸다. 그렇기에 사실은 목가적·낭만적이 아니라 대단히 현실적·성찰적인 그림이다. 그 시대를 견뎌내는 젊은 화가의 내면을, 장욱진만의 인식으로 드러낸 것이다.

전쟁의 상흔과
치유

장욱진은 옛 충남 연기군(현재 세종시에 편입)에서 태어났다. 여섯 살 때 아버지가 세상을 떠났다. 그는 서울로 올라와 고모 밑에서 신식 교육을 받았고 특히 미술을 좋아했다. 1930년 경성 제2보통학교에 입학했으나 교사와의 불화 등으로 학교를 중퇴했다. 집에

서 쉬는 동안 성홍열이라고 하는 전염병을 앓게 되었고, 이를 다스리며 요양하기 위해 충남 예산의 수덕사에 6개월간 내려가 있었다. 1933년 열여섯 살 때의 일이다. 장욱진이 수덕사로 간 것은 세상을 떠난 장욱진의 아버지와 수덕사 만공滿空 선사의 인연 덕분이었다. 수덕사에서의 6개월은 장욱진에게 매우 중요한 시기였다. 훗날 그의 그림에 담겨 있는 불교적·선禪적인 분위기는 수덕사의 경험에서 커다란 영향을 받은 것이었다.

일본 도쿄 제국미술학교帝國美術學校(지금의 무사시노 미술대학) 서양화과를 졸업한 이듬해인 1944년, 장욱진은 일제에 징용되어 경기도 평택의 비행장 공사에 투입되었다. 이어 서울 회현동에 있는 일본 관동군 해군본부 정리요원으로 배치되어 근무하다 다행히 광복을 맞았다.

전쟁이 일어난 1950년 당시, 장욱진은 활발하게 미술 활동을 펼치고 있었다. 광복 직후 국립박물관(지금의 국립중앙박물관) 진열과에 취직해 우리 전통 문화재를 접할 수 있는 귀중한 기회를 갖게 되었고, 1947년엔 김환기, 유영국 등과 '신사실파' 동인을 결성할 정도였다. 그의 나이도 30대로 접어들고 있었다. 모든 것이 새롭고 희망적이었다. 그런데 전쟁이 일어난 것이다.

장욱진은 6·25전쟁 기간 동안 많은 고비를 넘겼다. 천운으로 납북 행렬의 위기에서 빠져나왔고, 1951년 1·4후퇴 때 가까스로 배를 타고 부산으로 내려갔으며 그곳에서는 늘 가난했다.[85] 잠시 종군 화가로 그림을 그리기도 했으나 방황은 계속되었다. 이를 보다 못한 부인은 그에게 고향으로 돌아가 있을 것을 권했고 장욱진은 이에 따라 1951년 초가을 고향으로 돌아간 것이다.

장욱진에게 전쟁은 시련이었다. 그것은 개인적인 의미, 사회적·역사적 의미를 모두 포함한다. 하지만 시련이었기에 더 희망을 꿈꿀 수 있었다. 6·25전쟁은 그렇게 장욱진의 미술에서 중요한 전기가 되었다. 중요한 전기가 되어가는 과정은 〈자화상〉에 고스란히 담겨 있다. 낯설고 힘겨운 세상, 세상에서 무언가 하나도 이룰 수 없을 것 같은, 그래서 배경으로부터 유리될 수밖에 없었던 세상. 그러나 역설적으로 그와 같은 전쟁의 상처는 오히려 장욱진에게 희망의 단초가 되었다.

〈자화상〉은 서정적이고 해학적이다. 그러나 거기엔 매우 의미심장한 철학적 사유가 담겨 있다. 장욱진의 회의와 성찰은 훗날 이 그림을 감상하는 이들로 하여금 미술의 존재 방식에 대해 사유하도록 도와준다.

우울하고 힘겨웠으며 세상으로부터 떨어져나갈 듯했지만, 내가 걷고 있는 저 길은 곧게 쭉 뻗어 있다. 나는 늘 어디론가 향하고 있으며 새들은 여전히 자유롭게 하늘을 날고 있다. 이를 상징적으로 말한다면, 초월적·탈속적 미래를 꿈꾸었던 것이다. 이것이 바로 장욱진 〈자화상〉에 나타난 낭만과 목가풍의 본질이다. 장욱진은 이를 통해 전쟁의 비극을 견뎌냈다.

전쟁의 모순과
역설

장욱진의 이 같은 내면은 전쟁기에 그가 그린 다른 작품에서도

엿볼 수 있다. 1951년에 제작한 〈나룻배〉를 보자. 배를 타고 일가
족이 어딘가로 피란을 가는 것 같은 모습을 그렸다. 6·25전쟁의
비극이다. 나룻배에 탄 사람들은 일렬로 서 있다. 단순화·도식화
해서 평면적으로 처리한 것이다. 1940년대 말에 그린 작품들보다
구도와 색상이 더 단순하고 경쾌해졌다. 〈붉은 소〉(1950년)도 분
위기가 비슷하다. 전쟁인데도 외려 평화롭다. 앞서 〈자화상〉을 설
명한 것처럼, 그 단순함은 전쟁을 견디는 힘이었다.

　이 시기를 거치면서 장욱진의 그림은 단순해지고 원색 위주로
변화해간다. 탈속적脫俗的으로 나아간 것이다. 이런 점에서 1950
년대 초 6·25전쟁기는 장욱진 미술의 결정적 순간이라고 할 수
도 있다.

　그런데 중요한 점은 이렇게 구도와 색상을 단순화한 것이 실은

장욱진, 〈붉은 소〉, 1950년

장욱진, 〈나룻배〉, 1951년

더 많은 슬픔을 담고 있다는 사실이다. 전쟁기의 그림이 지니고 있는 역설逆說이다. 피란 가는 가족들은 그래서 더 슬퍼 보인다. 겉으로는 밝고 경쾌한 듯 표현했지만 그 이면의 깊은 곳에는 세상에 대한 사유와 고민, 슬픔이 깊게 자리하고 있다. 장욱진의 그림이 한결 더 원숙해지고 있음을 보여준다.

전쟁이 끝나자 장욱진은 부산에서의 피란 생활을 마치고 서울로 올라왔다. 형의 집, 동료 화가 유영국의 집을 거쳐 서울 명륜동에 자리를 잡았다. 휴전休戰 다음 해인 1954년 서울대에서 대우교수로 근무하게 되었고 명륜동 집에서 열심히 그림에 몰두했다. 이때부터 장욱진은 자연과 인간, 순수한 인간의 내면이라는 주제에 천착해 불교적·도가道家적·탈속적인 경지로 깊게 나아갔다.

장욱진이 입은 연미복은 전쟁의 시골길과는 어울리지 않는다. 장욱진의 〈자화상〉에도 모순적인 요소들이 등장하는 것이다. 이같은 모순 화법畵法은 어쩌면 예술의 속성이 아닐까 하는 생각이 든다. 이를 달리 말하면 명작의 속성이기도 하다.

장욱진, 〈강변 풍경〉, 1987년

장욱진 〈자화상〉의 모순 화법은 갈등의 요소로 머무는 것이 아니라 해학 또는 달관과 포용의 상징성을 지닌다. "자신의 현재로부터 탈현실적인 염원을 표현하였던 것"이다.[86] 장욱진의 모순적 표현은 결국 자신의 염원, 희망의 표현이었다. 자화상에 바로 그걸 담고 싶었던 것이다.

요약하면 장욱진의 〈자화상〉은 역설의 미학이다. 역설의 해학이다. 비극을 견디기 위한 반어법反語法이었다. 자신에 대해 더욱 사유하고 성찰하기 위한 하나의 방편이었다.

〈자화상〉을 다시 한번 들여다보자. 누런 황금 들녘에 가르마 같은 길이 나 있다. 저 멀리 푸른 하늘에 구름이 떠 있다. 주인공의 머리 위로는 새들이 따라오고 있다. 노랑, 빨강, 파랑, 검정 등 단순 명징明澄한 색상에 화면의 구도를 간단하게 처리했다. 장욱진의 빼어난 조형 감각이다.

길 위 의
장욱진

장욱진 〈자화상〉에서 특히 인상적인 대목은 길이다. 화면 한복판을 갈 지之 자처럼 가로지르는 길. 그 길은 은근하면서도 강렬하고 인상적이다. 매우 상징적이라는 말이다. 주인공은 길을 걸어 여기까지 왔고 저 길을 따라 어디론가 갈 것이다. 주인공의 삶은 늘 길과 함께한다.

장욱진 〈자화상〉의 길을 보면, 이상화 시인의 시 「빼앗긴 들에

도 봄은 오는가」(1926년)가 생각난다.

지금은 남의 땅 빼앗긴 들에도 봄은 오는가?

나는 온몸에 햇살을 받고
푸른 하늘 푸른 들이 맞붙은 곳으로
가르마 같은 논길을 따라 꿈속을 가듯 걸어만 간다.

입술을 다문 하늘아 들아
내 맘에는 나 혼자 온 것 같지를 않구나
네가 끌었느냐 누가 부르더냐 답답워라 말을 해 다오.

(…)

나는 온몸에 풋내를 띠고
푸른 웃음 푸른 설움이 어우러진 사이로
다리를 절며 하루를 걷는다 아마도 봄 신령이 지폈나 보다.

그러나 지금은 들을 빼앗겨 봄조차 빼앗기겠네.

　작품이 탄생한 구체적인 상황은 다르지만, 길이라는 강렬한 이미지가 겹쳐져 다가온다. 좋은 그림과 좋은 시는 서로 통한다. 시대 상황과 메시지는 다를지라도, 감상하는 이에게 다가오는 울림은 크게 다르지 않다. 결국 우리는 늘 길 위에 있다는 사실.

장욱진의 말년작 〈밤과 노인〉(1990년)을 보자. 반달이 뜬 밤, 한 노인이 뒷짐 진 채 허공에 둥둥 떠 어디론가 가고 있다. 이 작품에도 길이 나온다. 그 길은 1951년 〈자화상〉의 길을 연상시킨다. 그런데 〈자화상〉은 밝고 선명하지만 〈밤과 노인〉은 제목처럼 다소 어둡다. 장욱진은 자신의 죽음을 예감한 것일까. 그 천진했던 화가 장욱진은 지금 어느 길을 가고 있는 것일까. 〈밤과 노인〉도 장욱진의 자화상 같은 그림이다.

장욱진, 〈밤과 노인〉, 1990년

주

✖

1부 자화상과의 만남

1 문광훈,『심미주의 선언』(김영사, 2015), p. 19.

2 下山肇,「自畵像とは 何か」,『近代日本の自畵像』(京都市美術館, 1982), pp. 18~19.

3 마누엘 가서,『거장들의 자화상』, 김윤수 옮김(지인사, 1978), p. 19.

4 자화상의 표현 방식과 그 종류에 대해선 조선미,『화가와 자화상』(예경, 1995), pp. 301~321.

5 조선미, 앞의 책, p. 297.

6 김영나,「화가와 초상화」,『동서양의 초상과 자의식』미술사연구회 창립 20주년 기념 학술대회 발표집(미술사연구회, 2006), pp. 12~14; 조선미, 앞의 책, pp. 23~29, 317~320 참조.

7 이광래,『미술을 철학한다』(미술문화, 2007), pp. 150~151 참조.

8 松原茂,「華山の人物畵」,『華山 名品展』(常葉美術館, 1989), p. 128.

9 윤성우,「실재에 대한 또 다른 탐구」,『미술은 철학의 눈이다』(문학과지성사, 2014), pp. 145~169.

10 윤성우, 앞의 글, p. 156.

2부 한국 자화상의 흐름

1 조선미, 「자화상을 통해 본 화가들의 자기 고백」, 『특별전 「한국, 100 개의 자화상」 자료집』(국립청주박물관, 1995), p. 80; 조선미, 「한국 초상화의 사적 개관」, 『한 · 중 · 일 초상화 대전 – 위대한 얼굴』(아주문물학회, 2003), pp. 169~170 참조.

2 자화상 개별 작품에 대한 주요 연구는 다음과 같다. 강관식, 「윤두서상」, 『한국의 국보 – 회화/조각』(문화재청, 2007); 강관식, 「진경시대 초상화 양식의 이념적 기반」, 『우리 문화의 황금기 진경시대 2』(돌베개, 1998); 김영나, 「전통과 현대의 사이에서 – 우리나라 첫 번째 서양화가 고희동」, 『춘곡 고희동 40주기 특별전』(서울대 박물관, 2005); 김미금, 「배운성의 유럽 체류 시기 회화연구(1922~1940)」(홍익대 대학원 미술사학과 석사 논문, 2003); 김현숙, 「김찬영 연구 – 한국 최초의 모더니스트 미술가」, 《한국근대미술사학》 6권(한국근대미술사학회, 1998); 김현숙, 「신미술가협회 작가 연구」, 《한국근대미술사학》 15권(2005); 변영섭, 『표암 강세황 회화 연구』(일지사, 1988); 신수경, 「이인성의 회화 연구 – 1930년대 작품을 중심으로」(홍익대 대학원 미술사학과 석사 논문, 1996); 신수경, 「이인성의 작품세계」, 『한국의 미술가 이인성』(삼성문화재단, 1999); 안휘준, 「공재 윤두서의 회화, 어떻게 볼 것인가」, 『공재 윤두서』(국립광주박물관, 2014); 오광수, 「최초의 유화 – 고희동의 자화상」, 『한국근대미술사상 노트』(일지사, 1987); 오주석, 「옛 그림 이야기 1」, 《박물관 신문》 299호(국립중앙박물관, 1996년 7월); 오주석, 「미완의 비장미 윤두서의 〈자화상〉」, 『옛 그림 읽기의 즐거움 1』(솔, 1999); 윤경희, 「고희동과 한국 근현대 화단」(홍익대 대학원 미술사학과 석사 논문, 1999); 윤범모, 「1910년대 서양회화의 수용과 작가의식」, 《미술사학연구》 203호(한국미술사학회, 1994); 윤세진, 「근대적 미술담론의 형성과 미술가에 대한 인식」, 『한국근대미술과 시각문화』(조형교육, 2002); 이내옥, 「恭齋 尹斗緖 自

畵像 硏究」,《미술자료》47호(국립중앙박물관, 1991); 조선미, 「채용신의 생애와 예술 - 초상화를 중심으로」, 『석지 채용신』(국립현대미술관, 2001); 조선미, 『한국의 초상화 - 形과 影의 예술』(돌베개, 2009); 천주현 · 유혜선 · 박학수 · 이수미, 「〈윤두서 자화상〉의 표현기법 및 안료 분석」,《미술자료》74호(국립중앙박물관, 2006); 최석원, 「강세황의 자화상 연구」(서울대 대학원 고고미술사학과 석사 논문, 2008).

3 근대기 한국의 자화상 전체에 초점을 맞춘 연구는 다음과 같다. 김희대, 「한국 근대 양화와 자화상」, 『근대한국미술논총』(학고재, 1992); 안희정, 「한국 근대 자화상 연구」,《미술평단》2001년 여름(한국미술평론가협회); 오상호, 「한국 근대 서양화가들의 자화상에 관한 연구」(조선대 교육대학원 석사논문, 2001); 주도희, 「한국의 자화상 연구(1910~1940)」(영남대 교육대학원 석사 논문, 2001).

4 18세기 초상화의 변화와 특징에 대해선 강관식, 「진경시대 초상화 양식의 이념적 기반」; 강관식, 「진경시대 후기 화원화의 시각적 사실성」,《간송문화》49호(한국민족미술연구소, 1995) 참조.

5 조선미, 『한국의 초상화 - 形과 影의 예술』(돌베개, 2009), p. 54.

6 오주석, 『단원 김홍도』(열화당, 1998), pp. 64~66; 유홍준, 『화인열전 2』(역사비평사, 2001), pp. 282~284; 유홍준 · 이태호 엮음, 『유희삼매(遊戲三昧) - 선비의 예술과 선비 취미』(학고재, 2003), p. 174; 이태호, 『조선 후기 회화의 사실정신』(학고재, 1996), pp. 219~220 참조.

7 장진성, 「조선 후기 고동서화(古董書畵) 수집 열기의 성격 - 김홍도의 〈포의풍류도〉와 〈사인초상〉에 대한 검토」,《미술사와 시각문화》3권(미술사와 시각문화학회, 2004). 장진성은 "그림 속에 나오는 물건들은 종이로 만든 창과 흙벽의 집에 사는 사람이 소유하기 힘든 희귀한 재보이기 때문에 화제 속의 빈한한 생활과 모순이 된다. 따라서 〈포의풍류도〉는 김홍도의 초

상이 아니라 고동서화의 수집과 감상에 탐닉해 있는 호사가를 그린 인물화일 것이다"라고 보았다.

8 황정연, 「18세기 경화사족의 금석첩 수장과 예술향유 양상」, 《문헌과 해석》 35호(문헌과해석사, 2006) 참조.

9 이내옥, 『공재 윤두서』(시공사, 2003), p. 195.

10 오주석, 「미완의 비장미 윤두서의 〈자화상〉」, p. 87.

11 이와 관련해 다음의 평가를 참조할 만하다. "요절한 임희수가 그린 초상화는 필치나 묘사력에 세련미는 적지만 다른 일반 기성 화가들에게서는 맛볼 수 없는 대담한 선묘의 독특함과 신선감을 지니고 있다." 이태호, 『조선 후기 회화의 사실정신』(학고재,1996), pp. 315~316.

12 1887년에 개교한 동경미술학교(지금의 도쿄 예술대학)는 서양화과 졸업생들에게 자화상과 일반 작품을 그리도록 하고 이들 작품을 구입해 소장하는 제도를 운영했다. 현재 도쿄 예술대학의 예술자료관에는 일제 강점기 때 이 대학 서양화과를 졸업한 한국인 유학생 46명 가운데 1942년, 1944년 졸업생 3명[김흥수(金興洙), 이달주(李達周), 이해성(李海星)]을 제외한 43명의 자화상이 소장되어 있다. 동경미술학교의 자화상 제작 및 구입, 한국인 유학생 등에 대해선 村田哲郎, 「油畫科(西洋畫科) 設置と藝術資料館の 西洋畫 コレクション」, 『東京藝術大學 100周年 記念展』(東京藝術大學, 1987); 野口玲一, 「西洋畫科 自畫像－成立と 展開」, 『東京藝術大學 創立 110周年 記念－卒業製作に見る 近現代の 美術』(東京藝術大學 資料館, 1997); 「東京藝大 百年史」, 《藝術新潮》 1987년 10월; 「동경미술학교와 한국 근대미술」, 《월간미술》 1989년 9월 참조.

13 〈정자관을 쓴 자화상〉이 개화기 초상 사진의 포즈를 연상시킨다는 견해도 있다. 홍선표, 「한국근대미술사특강 7 - 유학생 미술가의 배출과

서양화의 본격적인 전개」,《월간미술》2003년 2월, p.147.

14 이에 대해 시대 상황이 요구하는 지식인 화가로서의 책무를 인식하지 못하고 단지 자신의 화려한 외양만을 표현했다는 비판도 있다. 김희대, 앞의 글, p. 216.

15 아오키 시게루 〈자화상〉이 김찬영 〈자화상〉에 끼친 영향에 대해선 김현숙, 앞의 글, pp. 148~153 참조.

16 김현숙, 앞의 글, pp. 150~152; 김희대, 앞의 글, p. 224; 윤범모, 「1910년대 서양회화의 수용과 작가의식」,『한국근대미술』(한길아트, 2000), p. 171; 윤세진, 앞의 글, p. 78 참조.

17 김찬영의 문예지 활동에 대해선 김현숙, 앞의 글, pp. 36~141; 윤범모, 앞의 글, pp. 170~172; 홍선표, 앞의 글, p. 149 참조.

18 김희대, 앞의 글, pp. 208~214 참조.

19 안희정, 앞의 글, p. 57 참조.

20 안희정, 앞의 글, p. 77 참조.

21 김현숙, 「정착기의 유화계」,『근대를 보는 눈 - 유화』(국립현대미술관, 1997); 김복기, 「근대 한국 양화의 도입과 전개」,『근대를 보는 눈 - 유화』참조.

22 배운성의 인물화와 자화상에 대해선 김미금, 「배운성의 유럽체류시기 회화 연구(1922~1940)」(홍익대 대학원 미술사학과 석사 논문, 2003); 김복기, 「배운성 - 조선의 풍속을 노래한 유럽 유학 1호」,《아트인컬처》2001년 9월 참조.

23 김미금은 〈팔레트를 든 자화상〉이 1933년 11월 28일 자《동아일보》
에 소개된 점, 1928년 베를린 미술학교를 졸업한 배운성이 같은 학교 연
구부에 들어가 2년간 공부한 뒤 우등생으로 추천되어 1934년까지 아틀리
에를 사용했다는 점으로 보아 1930년대 초반에 그려졌을 것으로 추정했
다. 김미금, 앞의 글, p. 39. 배운성이 베를린 미술학교 아틀리에를 사용했
던 기간에 대해선 프랑크 호프만,「배운성 베를린 생활 16년간의 발자취」,
《월간미술》1991년 4월, pp. 63~64 참조.

24 화실 정경을 소재로 한 작품과 화가로서의 의식의 관계에 대해선 마
순자,「화실 주제 그림에 나타난 작가의 예술관」,《현대미술사연구》6권
(현대미술사학회, 1996) 참조.

25 배운성과 일본인의 교류에 대해선 김미금, 앞의 글, pp. 52~59 참조.

26 조선미,『화가와 자화상』(예경, 1995), p. 302.

27 김미금, 앞의 글, p. 42.

28 고독을 바라보는 김용준의 시각에 대해선 김용준의 글「고독」,『근원
김용준 전집 1 - 새 근원수필(近園隨筆)』(열화당, 2001), pp. 65~68 참조.

29 전통 수묵화에 대한 김용준의 현대적 해석에 대해선 김현숙,「한국
동양주의 미술의 대두와 전개 양상」,『한국근대미술과 시각문화』(조형교
육, 2002) 참조.

30 김희대, 앞의 글, p. 221 참조.

31 윤성원,「이쾌대 회화세계 연구」(성신여대 대학원 미술사학과 석사 논문,
1999), p. 48; 김진송,『이쾌대』(열화당, 1996), p. 96.

32 『인물로 보는 한국미술』(호암미술관, 1999), p. 243 도판 해설 참조.

3부 한국 자화상을 보는 눈

1 조선미, 『한국의 초상화 − 形과 影의 예술』(돌베개, 2009), p. 346.

2 전준엽, 『나는 누구인가』(지식의숲, 2011), p. 136.

3 김현숙, 「김찬영 연구 − 한국 최초의 모더니스트 미술가」, 《한국근대미술사학》 6권(한국근대미술사학회, 1998), p. 34 참조.

4 이러한 견해는 김윤수, 「춘곡 고희동과 신미술운동」, 《창작과 비평》 1973년 겨울; 윤경희, 「고희동과 한국 근·현대 화단」(홍익대 대학원 미술사학과 석사 논문, 1999) pp. 11~16; 윤범모, 「1910년대 서양회화 수용과 작가 의식」, 《미술사학연구》 203호(한국미술사학회, 1994), pp. 139~182 등 참조.

5 이 작품에 대해선 김미금, 「배운성의 유럽 체류시기 회화 연구(1922-1940)」(홍익대 대학원 미술사학과 석사 논문, 2003), pp. 52~59 참조.

6 김미금, 앞의 글, p. 56.

7 로라 커밍, 『화가의 얼굴, 자화상』, 김진실 옮김(아트북스, 2012), p. 45.

8 이광래, 『미술을 철학한다』(미술문화, 2007), p. 197.

4부 명작 깊이 읽기

1 〈윤두서 자화상〉에 관해선 강관식, 「윤두서 상」, 『한국의 국보 − 회

화/조각』(문화재청, 2007); 안휘준, 「공재 윤두서의 회화, 어떻게 볼 것인가」, 『공재 윤두서』(국립광주박물관, 2014); 오주석, 「미완의 비장미 윤두서의 〈자화상〉」, 『옛 그림 읽기의 즐거움 1』(솔, 1999); 이내옥, 「공재 윤두서 자화상 연구」, 《미술자료》 47호(국립중앙박물관, 1991); 이내옥, 『공재 윤두서』(시공사, 2003); 조선미, 『한국 초상화 연구』(열화당, 1983); 조선미, 『한국의 초상화 - 形과 影의 예술』(돌베개, 2009); 차미애, 『공재 윤두서 일가의 회화』(사회평론, 2014); 천주현·유혜선·박학수·이수미, 「〈윤두서 자화상〉의 표현기법 및 안료 분석」, 《미술자료》 제74호(국립중앙박물관, 2006) 등 참조.

2 이내옥, 앞의 책, p. 197.

3 오주석, 「옛그림 이야기 1」, 《박물관 신문》 1996년 7월(국립중앙박물관); 오주석, 「미완의 비장미 윤두서의 〈자화상〉」 참조.

4 이태호, 「윤두서 자화상의 변질 파문」, 《한국고미술》 10호(미술저널, 1998); 이태호, 『사람을 사랑한 시대의 예술』(마로니에북스, 2016) 참조.

5 차미애, 앞의 책, pp. 529~530.

6 천주현·유혜선·박학수·이수미, 앞의 글 참조.

7 강관식, 앞의 글, pp. 30~36 참조.

8 안휘준, 앞의 글, p. 431.

9 강세황의 자화상에 대해선 강관식, 「진경시대 초상화 양식의 이념적 기반」, 『우리 문화의 황금기, 진경시대 2』(돌베개, 1998); 변영섭, 『표암 강세황 회화 연구』(일지사, 1988); 최석원, 「강세황의 자화상 연구」(서울대 대학원 고고미술사학과 석사 논문, 2008) 참조.

10 정은진, 「표암 강세황의 미의식과 시문(詩文) 창작」(성균관대 대학원 한문학과 박사 논문, 2005) 참조.

11 정춘루(靜春樓)는 강세황의 둘째 아들 강완(姜俒)의 당호다. 『정춘루첩』의 「표옹자지」엔 이것을 만들게 된 동기가 나온다. "내가 죽은 뒤에 묘지나 행장으로 다른 사람에서 구하느니보다 자신이 평소 경력의 대략을 적는 것이 그래도 비슷하지 않겠는가(仍自念身歿而求誌狀於人 曷若自寫其平日之大略 庶得髣髴之似耶)."

12 강세황의 〈자화상 유지본〉이 54세 이전 작일 가능성이 있다는 견해도 있다. "『임희수 전신첩』에 수록된 임희수의 초상화 18점 가운데 4점에서 강세황의 〈자화상 유지본〉과 같은 방식의 음영 표현(볼과 관자놀이 음영 표현)이 나타난다. … 강세황 자화상에 임희수가 손을 댔다고 하는 것이 필선일 수도 있지만 오히려 볼과 관자놀이의 그림자 부분일 가능성이 더욱 크다. 그럴 경우, 유지본의 얼굴이 38세 작일 가능성도 배제할 수 없다." 변영섭, 앞의 책, pp. 33~34. 그러나 38세의 얼굴로 보기엔 너무 나이가 든 모습이다.

13 변영섭, 앞의 책, p. 31.

14 변영섭은 탕건을 쓴 것으로 미루어 표암이 벼슬한 61세 이후의 모습일 가능성이 높다고 보았다. 변영섭, 앞의 책, pp. 31~32.

15 "강세황이 자화상을 그리고 여러 번 화본을 바꾸었지만 마음에 들지 않았다. 이에 표암은 임희수를 찾았다. 희수가 권협간(顴頰間, 광대뼈와 볼 사이)에 약간 수차례 붓질을 하니 그 모습이 꼭 닮게 되었다. 이에 표암은 크게 탄복했다(姜豹菴自寫其眞 屢易本不稱意 乃就希壽 希壽於顴頰間 略加數筆 絕似之 姜大歎服)." 오세창, 『근역서화징(槿域書畵徵)』 권5.

16 『임희수 전신첩』에 대해선 오세창, 앞의 책, 권5 참조. 한편 여기 수

록된 초상화들은 비록 습작 형식의 초본이긴 하지만 임희수가 주문이나 요구에 의하지 않고 자신 스스로 움직이는 대상 인물을 그렸다는 점에서 근대적인 작가 의식을 보여주는 작품이라는 견해도 있다. 조선미, 「한국 초상화의 사적 개관」, 『한·중·일 초상화 대전 – 위대한 얼굴』(아주문물학회, 2003), p. 170.

17 이 작품의 얼굴에 나타난 주름선의 표현이 강세황의 다른 자화상과 차이가 있다는 점에서 강세황의 진작(眞作)인지에 대해 의문을 표하는 견해도 있다. 변영섭, 앞의 책, pp. 32~33.

18 『초상화의 비밀』(국립중앙박물관, 2011), p. 339 도판 해설 참조.

19 강관식, 앞의 글, p. 303.

20 『표암유고(豹菴遺稿)』권2. 이 시에 대해선 문영오, 『표암 강세황 시서(詩書) 연구』(태학사, 1997), pp. 75~76 참조.

21 『표암유고』에는 절필 동기에 대해 다음과 같이 기록되어 있다. "[당시 그의 둘째 아들 흔(俒)이 과거에 급제했을 때, 경연에서 영조가 이렇게 말했다] 인심이 좋지 않아서 천한 기술이라고 업신여길 사람이 있을 터이니 다시는 그림 잘 그린다는 얘기는 하지 말라. 지난번에 서명응(徐命膺)이 이 사람이 이런 재주가 있다고 하기에 내가 대꾸를 하지 않은 것은 나 대로 생각이 있어서였다(筵臣有爲奏府君能文章善書畵 上曰 人心多枝 易存以賤技小之者 勿復言善畵事 向來徐命膺言 此人有此技 予之不答有意也)." 이에 감복한 표암이 이때부터 화필을 태워버리고 다시 그림을 그리지 않기로 맹세했고 사람들도 그림을 무리하게 요구하지 않았다고 한다. 그의 절필 과정, 〈70세 자화상〉이 작품 활동을 재개할 때 그린 것이라는 견해는 변영섭, 앞의 책, pp. 113~114 참조.

22 최석원, 앞의 글, p. 31.

23 최석원, 앞의 글, p. 32.

24 최석원, 앞의 글, p. 41.

25 최석원, 앞의 글, p. 26 참조.

26 허영환, 「석지 채용신 연구」, 『석지 채용신』(국립현대미술관, 2001), p. 11; 전혜원, 「석지 채용신의 초상화에 대하여」(홍익대 대학원 회화과 석사 논문, 1978), p. 18.

27 채용신의 〈자화상〉에 대해선 변종필, 「채용신의 초상화 연구」(경희대 대학원 사학과 박사 논문, 2012); 정석범, 「채용신 회화의 연구」(홍익대 대학원 미술사학과 석사 논문, 1995); 정석범, 「채용신 초상화의 형성 배경과 양식적 전개」, 《미술사연구》 13권(미술사연구회, 1999); 조선미, 「채용신의 생애와 예술」, 『석지 채용신』(국립현대미술관, 2001); 허영환, 앞의 글 참조.

28 일본인 미술사학자 구마가이 노부오(熊谷宣夫)는 그의 논문 「석지 채용신(石芝 蔡龍臣)」에 1943년 채용신 유작전 출품작 목록을 소개하면서 〈자화상〉의 소장처를 '가장(家藏)'이라고 써놓았다. 이를 근거로 구마가이 노부오가 한때 채용신 〈자화상〉을 소장했던 것으로 보는 견해도 있다. 허영환, 앞의 글 참조. 그러나 구마가이 노부오 논문의 맥락을 살펴보면, 가장이라는 표현은 구마가이 노부오 소장이 아니라 1943년 당시 채용신의 둘째 아들인 사진작가 채상묵(蔡尙黙)의 가장으로 해석하는 것이 합당하다고 생각한다.

29 "채용신의 1916년 이전 초상화 가운데 배경을 묘사한 작품이 단 한 점도 남아 있지 않음을 감안할 때, 이 〈자화상〉의 배경은 후일의 가필일 가능성도 있다." 정석범, 「채용신 초상화의 형성 배경과 양식적 전개」, p. 195.

30 "채용신 초상화의 양식을 볼 때, 돗자리의 문양에 원근법이 적용되어 있고 정면향인 것은 1920년대 이전에 나타난다. 그러나 병풍과 부채, 안경이 (동시에) 나타나는 것은 1920년대 후반이어서 제작 연대의 추단이 어렵다. … 그러나 『석강실기(石江實記)』에 실린 권철수(權哲壽)의 「석강채공화상찬(石江蔡公畵像贊)」(1924년)이 채용신 〈자화상〉에 대한 찬문일 가능성이 높고, 관지에 도사(圖寫)나 사(寫)라고 하지 않고 모사(摹寫)라고 한 점 등으로 미루어 44세 당시에 그려둔 본을 기초로 1924년경에 모사했을 가능성도 있다."조선미, 앞의 글, p. 44.
참고로 「석강채공화상찬」은 다음과 같다. "신선 같은 풍골 한 점 티끌도 없도다 영령함이 물건을 비추고 정채가 사람을 감동시키도다 무용은 공명을 드날리며 정치는 위덕을 행하도다 온화한 기운 봄볕과 같고 고상한 절조는 단단한 돌이로다(如仙風骨 無一點塵 英靈燭物 精采動人 武揚功名 政行威德 和氣陽春 雅操堅石)."『석강실기(石江實記)』권2.

31 실물 패월도는 국립고궁박물관 소장품으로, 사도세자의 어머니 영빈 이씨(1696~1764)가 소장했었다고 전해온다. 『국립고궁박물관』(2005), pp. 148~149 참조.

32 근대기 초상 사진에 나타나는 인장통에 대해선 최인진, 『한국사진사』(눈빛, 2000), pp. 75~77 참조. 김기수의 초상 사진에 대해선 권행가, 「고종 황제의 초상 – 근대 시각매체의 도입과 어진의 변용」(홍익대 대학원 미술사학과 박사 논문, 2005), p. 25 참조.

33 채용신 초상화에 끼친 초상 사진의 영향에 대해선 박청아, 「한국 근대 초상화 연구 – 초상 사진과의 관계를 중심으로」,《미술사연구》17권(미술사연구회, 2003), p. 224; 정석범, 「채용신 회화의 연구」, p. 36; 조선미, 앞의 글, p. 32 참조.

34 조선 시대 초상화에서 부채가 처음 나타난 것은 이명기 작 〈채제공(蔡濟恭) 초상〉(1791년)이다. 이 작품에 나타난 부채의 상징적 의미에 대해

선 강관식, 앞의 글, p. 305 참조. 또한 초상화에 안경이 소품으로 나타나는 것은 한정래 작 〈임매 초상〉(1777년)이 처음이다. 이에 대해선 강관식,「진경시대 후기 화원화의 시각적 사실성」,《간송문화》49호(한국민족미술연구소, 1995), p. 105 참조.

35 윤범모,「우리 근대 미술과 정체성의 문제」,『한국 미술의 자생성』(한길아트, 1999), p. 397.

36 윤경희,「고희동과 한국 근·현대 화단」(홍익대 대학원 미술사학과 석사논문, 1998), p. 51; 김영나,「전통과 현대 사이에서 - 우리나라의 첫 번째 서양화가 고희동」,『춘곡 고희동 40주기 특별전』(서울대 박물관, 2005), p. 10.

37 오광수,「최초의 유화, 고희동의 자화상」,『한국근대미술사상 노트』(일지사, 1987), pp. 141~144.

38 이구열,『한국근대회화선집 - 양화 1』(금성출판사, 1990), p. 114 도판해설.

39 홍선표,「한국근대미술사특강 7 - 유학생 미술가의 배출과 서양화의 본격적인 전개」,《월간미술》2003년 2월, p. 147.

40 휘베르트 보스는 1899년 봄에 중국의 베이징(北京)을 거쳐 서울에 들어온 네덜란드계 미국인 화가다. 그는 서울 정동의 미국 공사관에 머물면서 고종의 초상화를 그리기에 앞서 친하게 지냈던 민상호[당시 직책은 외부협판(外部協辦)이었다]의 초상을 그렸다. 이에 관해선 이구열,『우리 근대미술 뒷이야기』(돌베개, 2005), pp. 41~50 참조.

41 오광수, 앞의 글, p. 144; 윤경희, 앞의 글, p. 50; 윤범모,「1910년대 서양회화의 수용과 작가의식」,『한국근대미술』(한길아트, 2000), pp. 150~151.

42 김희대, 「한국 근대 양화와 자화상」, 『근대한국미술논총』(학고재, 1992), pp. 208~209; 이구열, 앞의 책, p. 114 도판 해설.

43 안희정, 「한국 근대 자화상 연구」, 《미술평단》 2001년 여름(한국미술평론가협회, 2001), p. 58.

44 홍선표, 앞의 글, p. 148.

45 "부채를 든 자화상에서는 그림이 뒤에 걸려 있기는 하지만 화실이라고 하기는 어렵다. 그러므로 그는 자신을 화가로서보다는 책을 읽고 그림을 감상할 줄 아는 선비로 나타내고 있음을 알 수 있다." 김영나, 앞의 글, p. 11.

46 "아방가르드적인 근대 지식인의 형상이라기보다는 시서화 일치 사상을 갖고 있던 전통적 독서인으로서의 사대부, 근대적인 미술가로서보다 전통의 맥을 잇는 고고한 지식인으로 자신을 인식했다." 윤세진, 「근대적 미술담론의 형성과 미술가에 대한 인식」, 『한국근대미술과 시각문화』(조형교육, 2003), p. 76.

47 홍선표, 앞의 글, p. 148.

48 최일복, 『춘곡 고희동 평전 - 살아서는 고전, 죽어서는 역사』(크로바, 2015), p. 137.

49 해상화파의 인물화에 대해선 Richard Vinogard, *Boundaries of the Self - Chinese Portraits 1600~1900*(Cambridge University Press, 1992), pp. 127~155; 김현경, 「중국 근대 해상화파(海上畵派)의 초상화 연구」(홍익대 대학원 미술사학과 석사 논문, 2002) 참조.

50 이 작품에 대해선 James Cahill, "Ren Xiong and His Self-Portrait,"

Ars Orientalis vol. 25(The Department of the History of Art, University of Michigan, 1995); James Cahill, "The Shanghai School in Later Chinese Painting," *Twentieth-Century Chinese Painting*(Oxford University Press, 1988); Wen C. Fong, *Between Two Cultures*(The Metropolitan Museum of Art, 2001), pp. 40~42; Richard Vinogard, 앞의 책, pp. 128~130 참조.

51 Wen C. Fong, 앞의 책, p. 40.

52 Richard Vinogard, 앞의 책, p. 128; 王伯敏 主編, 『中國美術通史』第六卷(山東教育出版社, 1988), p. 253.

53 "莽乾坤眼前何物飜笑側身長繫覺甚事紛紛攀倚 … 還可惜 … 一樣奔馳無計 … 我已全無意但恍然一瞬茫茫淼無涯矣."번역문은 양신(楊新)·섭숭정(聶崇正) 외, 『중국회화사 삼천년』, 정형민 옮김(학고재, 1999), p. 294 참조.

54 "처음부터 중국인 소작인 화보를 펴놓고 모방하는 것이다. 우리의 그림이라고는 어디서 볼 수가 없다. … 이제 와서 다시 돌이켜 생각하건대 무엇을 하려고 그리하였던가. 그대로 똑같이 잘 그리게 된다 하여도 중국인 화가의 입내 나는 찌끼밖에는 더 될 것이 없었을 것이다."고희동, 「나의 화필생활」,《서울신문》1954년 3월 11일 자.

55 김은호, 『서화백년(書畵百年)』(중앙일보사 1976), pp. 108~111; 이구열, 『화단일경』(경향신문사, 1968), pp. 193~194; 윤경희, 앞의 글, p. 83 참조.

56 김일엽, 『미래세(未來世)가 다하고 남도록』상권(인물연구소, 1974), pp. 295~296.

57 이구열, 『나혜석』(서해문집, 2011), p. 496.

58 안나원, 「나혜석의 회화 연구」(이화여대 대학원 미술사학과 석사 논문,

1998), p. 57; 김영나, 「논란 속의 근대성 - 한국 근대 시각미술에 재현된 '신여성'」,《미술사와 시각문화》2권(미술사와 시각문화학회, 2003), p. 17 참조.

59 나혜석, 「쏘비엣 로서아(露西亞) - 구미유기(歐美遊記)의 기일(其一)」,《삼천리》4권 12호(1932), p. 60.

60 김현화, 「한국 근대 여성화가들의 서구 미술의 수용과 재해석에 관한 연구」,《아시여성연구》38권(숙명여대 아시아여성연구소, 1999), p. 131.

61 전영백, 「어머니의 분노·어머니의 욕망」, 『미술 속의 여성 - 한국과 일본의 근·현대 미술』(이화여대 출판부, 2003), p. 197.

62 김현화, 앞의 글, p. 131.

63 "대부분이 남성의 시선을 받는 대상으로, 비스듬히 또는 뒷모습으로 그려진 이제까지의 여성 인물화와 달리 이 작품에서 나혜석은 처음으로 관람자를 직접 마주보는 여성으로 표현했다." 김영나, 앞의 글, p. 17.

64 이문정, 「한국 근대여성미술가의 작품에 나타난 여성성 연구」(이화여대 대학원 조형예술학부 석사 논문, 2004), p. 55.

65 이문정, 앞의 글, p. 56.

66 김경아, 「이쾌대 군상 연구」(서울대 대학원 고고미술사학과 석사 논문), p. 18; 윤성원, 「이쾌대 회화세계 연구」(성신여대 대학원 미술사학과 석사 논문, 1999), p. 38; 이미령, 「이쾌대 군상 연구 - 1948년 작을 중심으로」(이화여대 대학원 미술사학과 석사 논문, 2002), p. 22 참조.

67 윤성원, 앞의 글, p. 48.

68 안희정, 앞의 글, p. 66; 정형민, 「한국 근대회화의 도상 연구」,《한국 근대미술사학》6권(한국근대미술사학회, 1998) 참조. 참고로 서양의 초상화에서 풍경이 배경으로 등장하기 시작한 것은 르네상스 시기였다.

69 『近代日本の自畫像』(京都市美術館, 1981), p. 14 도판 해설.

70 김현숙, 「신미술가협회작가 연구」,《한국근대미술사학》15권(한국근대미술사학회, 2005), p. 123; 김희대, 「한국 근대 양화와 자화상」, 『근대한국미술논총』(학고재, 1992), p. 232; 김선태, 「이쾌대의 회화 연구」(홍익대 대학원 미술사학과 석사 논문, 1992), p. 40.

71 "이러한 이상화된 향토는 바로 이쾌대가 동경하는 조선이며 이상향이기도 하다. 단풍으로 물든 산, 초가 지붕, 여인들의 밝은 의상, 두루마기의 푸른색이 어우러진 색감은 일본 유학 시절부터 전통 의상의 색을 바탕으로 끌어낸 향토색 색감의 결정체라고 할 수 있다." 김현숙, 앞의 글, p. 123.

72 이쾌대, 「고갈(枯渴)된 열정(熱情)의 미술계(美術界)」,《민성(民聲)》1949년 8월.

73 김현숙, 앞의 글, pp. 123~124.

74 이쾌대의 〈상황〉과 〈운명〉에 나타난 서사적 특징에 대해선 윤성원, 앞의 글, p. 35 참조.

75 〈모자를 쓴 자화상〉의 제작 연대에 관해선 신수경, 『한국 근대미술의 천재화가 이인성』(아트북스, 2006), p. 233 참조.

76 허만하, 「이인성 유사(遺事)」,《현대시학》1976년 4월.

77 신수경, 앞의 책, p. 179.

78 이중희, 『한·중·일의 초기 서양화 도입 비교론』(얼과알, 2003), pp. 258~274 참조. 이인성의 〈조부상〉에 대해선 신수경, 「이인성의 작품세계」, 『한국의 미술가 이인성』(삼성문화재단, 1999), p. 123 참조.

79 허만하, 앞의 글.

80 이 같은 내용은 유족의 증언에 따른 것이다. 신수경, 앞의 책, p. 219 참조.

81 신수경, 앞의 책, p. 176.

82 "그의 마음속에 자리 잡고 있던 하나의 이미지. 우리 풍경의 이미지를 붉은색에서 찾았다." 신수경, 앞의 책, pp. 93~94.

83 이인성, 「향토를 찾아서 (1) – 산을 봄」, 《동아일보》 1934년 9월 7일 자.

84 정준모, 『한국 근대미술을 빛낸 그림들』(컬처북스, 2014), p. 187.

85 김형국, 『장욱진』(열화당, 1997), pp. 37~40 참조.

86 김형국, 앞의 책, p. 40 참조.

참고 문헌

⟨논문⟩

강관식,「진경시대 초상화 양식의 이념적 기반」,『우리 문화의 황금기 진
경시대 2』, 돌베개, 1998.
_____,「조선시대 초상화의 도상과 심상 - 조선 중후기 선비 초상화의
修己的 의미를 통해서 본 再現的 도상의 실존적 의미와 기능에 대한 인
식」,《미술사학》15호, 한국미술사교육연구회, 2001.
_____,「털과 눈 - 조선시대 초상화의 祭儀的 명제와 造形的 과제」,《미술
사학연구》248호, 한국미술사학회, 2005.
_____,「윤두서 상」,『한국의 국보 - 회화/조각』, 문화재청, 2007.
고경옥,「장욱진의 삶과 회화에 나타난 '탈속성' 해석」, 홍익대 대학원 예
술학과 석사 논문, 2010.
구정화,「한국 근대여성인물화 연구」, 홍익대 대학원 미술사학과 석사 논
문, 2000.
권혜은,「석지 채용신의 호남지역에서의 활동과 작품」,『조선시대 회화의
교류와 소통』, 사회평론, 2014.
김경아,「이쾌대의 군상 연구」, 서울대 대학원 고고미술사학과 석사 논문,
2003.
김미금,「배운성의 유럽 체류시기 회화연구(1922~1940)」, 홍익대 대학원
미술사학과 석사 논문, 2003.
김복기,「첫 유럽유학생 배운성의 생애와 작품」,《월간미술》1991년 4월.
_____,「이쾌대」,《월간미술》1991년 10월.
_____,「월북화가 이쾌대의 생애와 작품」,『근대한국미술논총』, 학고재,
1992.
_____,「조선의 풍속을 노래한 유럽유학 1호 배운성」,《아트인컬처》2001

년 9월.

김선태, 「이쾌대 회화 연구 - 해방공간의 미술활동을 중심으로」, 홍익대 대학원 미술사학과 석사 논문, 1992.

김영나, 「이인성의 성공과 한계」, 『한국의 미술가 이인성』, 삼성문화재단, 1999.

_____, 「논란 속의 근대성 - 한국 근대 시각미술에 재현된 '신여성'」, 《미술사와 시각문화》 2권, 미술사와 시각문화학회, 2003.

_____, 「전통과 현대의 사이에서 - 우리나라 첫 번째 서양화가 고희동」, 『춘곡 고희동 40주기 특별전』, 서울대 박물관, 2005.

_____, 「화가와 초상화」, 『동서양의 초상과 자의식』(미술사연구회 창립 20주년 기념 학술대회 발표집), 미술사연구회, 2006.

김윤수, 「춘곡 고희동과 신미술운동」, 《창작과 비평》 1973년 겨울.

김현숙, 「정착기의 유화계」, 『근대를 보는 눈 - 유화』, 국립현대미술관, 1997.

_____, 「김찬영 연구 - 한국 최초의 모더니스트 미술가」, 《한국근대미술사학》 6권, 한국근대미술사학회, 1998.

_____, 「신미술가협회 작가 연구」, 《한국근대미술사학》 15권, 한국근대미술사학회, 2005.

_____, 「이쾌대의 수집자료를 통해 본 이쾌대 작품의 이미지 참고 양상」, 《미술사학》 45권, 미술사학연구회, 2015.

김현화, 「한국 근대 여성화가들의 서구 미술의 수용과 재해석에 관한 연구」, 《아시아여성연구》 38권, 숙명여대 아시아여성연구소, 1999.

김희대, 「한국 근대 양화와 자화상」, 『근대한국미술논총』, 학고재, 1992.

_____, 「향토를 그리다」, 『한국의 미술가 이인성』, 삼성문화재단, 1999.

마순자, 「화실 주제 그림에 나타난 작가의 예술관」, 《현대미술사연구》 6권, 현대미술사학회, 1996.

문정희, 「여자미술학교와 나혜석의 미술 - 1910년대 유학기 예술사상과 창작태도를 중심으로」, 《한국근대미술사학》 15권, 한국근대미술사학회, 2005.

박계리, 「나혜석의 풍경화」, 《한국근대미술사학》 15권, 한국근대미술사학

회, 2005.

박용만, 「안산시절 강세황의 교유와 문예활동」, 『표암 강세황 - 푸른 솔은 늙지 않는다(蒼松不老)』, 예술의전당 서예박물관, 2003.

박용숙, 「자화상의 변모와 자아의식」, 《계간미술》 42호, 1987년 여름.

박은순, 「공재 윤두서의 서화 - 상고와 혁신」, 《미술사학연구》 232호, 한국미술사학회, 2001.

박청아, 「한국 근대 초상화 연구」, 홍익대 대학원 미술사학과 석사 논문, 1999.

_____, 「한국 근대 초상화와 초상 사진」, 『한국근대미술과 시각문화』, 조형교육, 2002.

변영섭, 「강세황론 - 문인화의 높은 이상을 위해」, 《미술사논단》 1권, 한국미술연구소, 1995.

_____, 「문인화가 표암 강세황」, 『표암 강세황 - 푸른 솔은 늙지 않는다(蒼松不老)』, 예술의전당 서예박물관, 2003.

변종필, 「채용신의 초상화 연구」, 경희대 대학원 사학과 박사 논문, 2012.

신수경, 「이인성의 회화 연구 - 1930년대 작품을 중심으로」, 홍익대 대학원 미술사학과 석사 논문, 1996.

_____, 「이인성의 작품세계」, 『한국의 미술가 이인성』, 삼성문화재단, 1999.

안나원, 「나혜석의 회화 연구 - 나혜석의 회화와 페미니즘의 관계를 중심으로」, 이화여대 대학원 미술사학과 석사 논문, 1998.

안휘준, 「한국의 초상화」, 『인물로 보는 한국미술』, 호암미술관, 1999.

_____, 「공재 윤두서의 회화, 어떻게 볼 것인가」, 『공재 윤두서』, 국립광주박물관, 2014.

안희정, 「한국 근대 자화상 연구」, 이화여대 대학원 미술사학과 석사 논문, 2001.

_____, 「한국 근대 자화상 연구」, 《미술평단》 61권, 한국미술평론가협회, 2001년 여름.

오광수, 「최초의 유화 - 고희동의 자화상」, 『한국근대미술사상 노트』, 일지사, 1987.

오주석, 「옛 그림 이야기 1」, 《박물관 신문》 299호, 국립중앙박물관, 1996
　　년 7월.
＿＿＿, 「미완의 비장미, 윤두서의 〈자화상〉」, 『옛 그림 읽기의 즐거움 1』,
　　솔, 1999.
＿＿＿, 「한 선비의 단아한 삶, 이채 초상」, 『옛 그림 읽기의 즐거움 2』, 솔,
　　2005.
윤경희, 「고희동과 한국 근·현대 화단」, 홍익대 대학원 미술사학과 석사
　　논문, 1999.
윤범모, 「1910년대 서양회화 수용과 작가의식」, 《미술사학연구》 203호, 한
　　국미술사학회, 1994.
＿＿＿, 「1910년대 화단의 별 – 김관호」, 《월간미술》 1995년 2월.
＿＿＿, 「우리 근대미술과 정체성의 문제」, 『한국 미술의 자생성』, 한길아
　　트, 1999.
윤성우, 「실재에 대한 또 다른 탐구」, 『미술은 철학의 눈이다』, 문학과지성
　　사, 2014.
윤성원, 「이쾌대 회화세계 연구」, 성신여대 대학원 미술사학과 석사 논문,
　　1999.
윤세진, 「근대적 미술담론의 형성과 미술가에 대한 인식」, 『한국 근대미술
　　과 시각문화』, 조형교육, 2002.
이구열, 「양화정착의 배경과 그 개척자들」, 『한국근현대회화 선집 – 양화
　　1』, 금성출판사, 1990.
이내옥, 「공재 윤두서 자화상 연구」, 《미술자료》 47호, 국립중앙박물관,
　　1991.
이문정, 「한국 근대여성미술가의 작품에 나타난 여성성 연구」, 이화여대
　　대학원 조형예술학부 석사 논문, 2000.
이미령, 「이쾌대의 군상 연구 – 1948년 작을 중심으로」, 이화여대 대학원
　　미술사학과 석사 논문, 2002.
이인범, 「이인성의 초기 작품 연구」, 『근대한국미술논총』, 학고재, 1992.
이주현, 「화가의 자화상 – 18세기 揚州畵派의 작품을 중심으로」, 『동서양
　　의 초상과 자의식』(미술사연구회 창립 20주년 기념 학술대회 발표집), 미술사

연구회, 2006.

이태호, 「윤두서 자화상의 변질 파문」, 《한국고미술》 10호, 미술저널, 1998.

_____, 「조선시대의 초상화」, 《미술사연구》 12권, 미술사연구회, 1998.

전영백, 「어머니의 분노·어머니의 욕망」, 『미술 속의 여성 – 한국과 일본의 근·현대 미술』, 이화여대 출판부, 2003.

정석범, 「채용신 회화의 연구」, 홍익대 대학원 미술사학과 석사 논문, 1995.

_____, 「채용신 초상화의 형성 배경과 양식적 전개」, 《미술사연구》 13권, 미술사연구회, 1999.

정은진, 「표암 강세황의 미의식과 시문 창작」, 성균관대 대학원 한문학과 박사 논문, 2005.

조선미, 「자화상을 통해 본 화가들의 자기 고백」, 『특별전 「한국, 100개의 자화상」 자료집』, 국립청주박물관, 1995.

_____, 「채용신의 생애와 예술 – 초상화를 중심으로」, 『석지 채용신』, 국립현대미술관, 2001.

_____, 「명청대 초상회화와의 비교를 통해 본 조선시대 초상화의 성격」, 『미술사의 정립과 확산 1 – 한국 및 동양의 회화』(항산 안휘준 교수 정년퇴임 기념논문집), 사회평론, 2006.

천주현·유혜선·박학수·이수미, 「〈윤두서 자화상〉의 표현기법 및 안료 분석」, 《미술자료》 74호, 국립중앙박물관, 2006.

최석원, 「강세황의 자화상 연구」, 서울대 대학원 고고미술사학과 석사 논문, 2008.

한정희, 「한중일 초상화 – 傳神寫照로 담아낸 시대의 얼굴」, 《월간미술》 2004년 2월.

허영환, 「석지 채용신 연구」, 『석지 채용신』, 국립현대미술관, 2001.

홍선표, 「한국근대미술특강 7 – 유학생 미술가의 배출과 서양화의 본격적인 전개」, 《월간미술》 2003년 2월.

오노 이쿠히코, 「일본 근대미술과 동경미술학교」, 《월간미술》 1981년 9월.

프랑크 호프만, 「배운성의 베를린 생활 16년간의 발자취」, 《월간미술》

1991년 4월.

〈단행본〉

국립현대미술관,『거장 이쾌대, 해방의 대서사』, 돌베개, 2015.

김영나,『20세기의 한국미술』, 예경, 1998.

_____ 외,『한국 근대미술과 시각문화』, 조형교육, 2002.

_____ 외,『장욱진 화가의 예술과 사상』, 태학사, 2004.

김진송,『이쾌대』, 열화당, 1996.

김형국,『장욱진』, 열화당, 1997.

문광훈,『심미주의 선언』, 김영사, 2015.

문영오,『표암 강세황 詩書 연구』, 태학사, 1997.

박은순,『공재 윤두서』, 돌베개, 2010.

변영섭,『표암 강세황 회화 연구』, 일지사, 1988.

신수경,『한국 근대미술의 천재화가 이인성』, 아트북스, 2006.

안휘준,『한국 회화의 이해』, 시공사, 2000.

윤범모,『한국근대미술』, 한길아트, 2000.

_____ ,『나혜석』, 현암사, 2005.

이광래,『미술을 철학한다』, 미술문화, 2007.

이구열,『근대한국미술사의 연구』, 미진사, 1992.

_____ ,『우리 근대 미술 뒷이야기』, 돌베개, 2005.

이내옥,『공재 윤두서』, 시공사, 2003.

이상경,『나는 인간으로 살고 싶다 - 영원한 신여성 나혜석』, 한길사, 2009.

이태호,『조선 후기 회화의 사실정신』, 학고재, 1996.

전준엽,『나는 누구인가』, 넥서스, 2011.

조선미,『한국 초상화 연구』, 열화당, 1983.

_____ ,『화가와 자화상』, 예경, 1995.

_____ ,『한국의 초상화 - 形과 影의 예술』, 돌베개, 2009.

차미애, 『공재 윤두서 일가의 회화』, 사회평론, 2014.

최동호·서정자 외, 『나혜석, 한국 문화사를 거닐다』, 푸른사상, 2015.

로라 커밍, 『화가의 얼굴, 자화상』, 김진실 옮김, 아트북스, 2012.

마누엘 가서, 『거장들의 자화상』, 김윤수 옮김, 지인사, 1978.